無佛處稱尊

石守謙書學文集

石守謙

目次

目次

自序

自序——兼呈一些方法論上的省思

如果說要回顧自己一生的工作，不能不說還是有些感慨。說得好聽一點是過於專注在繪畫史的教研與著作，但卻多少忽略了傳統與繪畫並稱「書畫」的書學部分。現在趁著出版這本文集的機會，選擇了一些自己比較喜歡的論書文章，再行出版。一方面試著消解自己的遺憾，另一方面也是向同樣關心書學的朋友求教，看看這些文字會不會只是野人獻曝。

這些文章長短不一，寫作的時機也不同，有的是為學術研討會作的，寫得比較長，有的是為某些特殊場合，如某個紀念活動、展覽圖錄出版的序言等，所作的較短文字。後者那些文章在收進文集時，曾視需要作了一些增刪，以免當年對該主題的考慮太過單調。例如〈佛法與書法〉一文，原來是多年前為一個高僧書法展所寫的序言，實在太簡略了，不能碰觸到這個題目的核心，所以近期內就補充了一些資料，讓討論的面向稍微多元一點，並且將高僧「傳法」一事作了較為突出的側重。

這些文章也有一些方法學上的共同點。那就是刻意避開讀者熟悉的角度，例如作品真偽的考證，免得我們的書學史研究落得變成少數圈內專業人士的獨門知識，動輒曰「某某作品是偽作」，也免得讓廣大讀者誤以為這個領域充滿著眾說紛紜的偽作，產生望而卻步的後遺症，而減少了他們的研究熱情。這種議題之所以一再出現，當然不能否定這些議題的重要性，但也要注意它雖然牽涉到研究對象的史料有效性的根本問題，絕對不容小覷，卻不易掌握。

一般而言，判偽較易，證真卻頗有麻煩。即使判偽亦需各種資訊的配合，最好能夠得到作偽者的可靠作品予以比對，否則就不能說達到了「知偽以鑑真」的基本要求。如果缺少對作偽者的掌握，偽作的判斷便有難度，實在是所涉變數太多，鑑定者無法全知。基本上，我認為研究者還是應該虛心以對，不然的話，只是徒增困擾罷了。原則上，我會建議研究者將這種辨偽工作作為研究的前置作業，暫時不要將之作為討論的主體，並充分考慮辨偽之後的歷史意義，來思考相關議題的重要性。

本文集的諸篇文章或許亦會流於過度追求新意的流弊。我只能努力地以所知的歷史知識來防範各種將現代意識強加於古人的謬誤。例如〈無佛處稱尊〉一文作了對黃庭堅跋其師蘇軾的《黃州寒食帖》時的心理推測。雖然缺乏大家習慣的尋求白紙黑字的直接「證據」可以依靠，

但是，針對作品上黃庭堅跋書的仔細觀察，包括位置、大小、書寫操作等細節，卻可以提供豐富的圖像，協助還原黃庭堅當時面對東坡這件絕品的心理過程。這種與敵手爭勝（不論今人或古人）的心理，應該是一種普遍存在的創作現象，尤其是在以師古為要的書學傳統中，像是「恨古人不見我也」的表述，根本就是由此競勝心理發出的。因為對於黃庭堅視東坡為敵手，進而滋生激越創作能量的感動，本文集遂借用來作為標題。

黃庭堅跋書的個案亦可視為書史中罕見的觀眾現象。因為觀眾的存在，書寫的實踐遂可大別為功能性與藝術性兩類，前者主在訊息傳遞，如尺牘信札，後者主要以書蹟為觀賞對象，即使原有傳遞訊息的作用，也要被忽視。書學史研究大都以第二類作品為主，但似乎較罕討論到包含觀眾在內的觀賞行為。文集中〈作為禮物的文徵明書法〉一文就是以文徵明一些巨幅的作品為主，探討那些以他在北京朝廷工作時創作的詩辭為內容的書寫，它們如何在禮物應酬的脈絡中運作，並對十六世紀中期蘇州文人社群的形塑產生作用。這篇文章最早是發表在一九九九年美國普林斯頓大學的一個書法史研討會上，中文版在本書中的出版則是首刊。沒想到，一晃就是二十多個年頭。

說到傳遞訊息的信札，原來並未被設計為單獨觀賞的對象，這也不能說得過於絕對。二王和魏晉名士留下來的書蹟都是尺牘，但是因為太珍貴了，後來就被宋太宗收入《淳化閣帖》中，成為學書的範本，或者鑑賞的依據。可見其分別也會隨著時間而改變。它的變動也可以想像會有其他影響，有時還會關係到作品的保存。相對於官方製作的閣帖，南宋私人製作的《鳳墅帖》就顯得命運多乖，到現在只剩下少數的殘卷。它的製作精良，到底為什麼會變成這樣？這是〈《鳳墅帖》及其書史地位之擬定〉一文中，我面對《鳳墅帖》時最想知道的問題。至於它原先所規劃追求的歷史價值，則是將之置於尺牘刊刻史脈絡後的一些推測，希望能幫助讀者有一些歷史的理解。

歷史理解是書學史中的主要課題。但是，對於書學在不同時間的變化，卻不容易進行解釋。過去，論者比較偏好由當權的帝王來說明勢之所趨，這當然失去了大多數現代人的支持和關注，但是，替代的解釋模式又在哪裡？二十世紀初期的書學研究生態應該是一個值得多予關注的時間。這就是文集中討論此時生態處於變動狀態的〈中國古代書法傳統與當代藝術〉一文之撰寫契機。雖然所受論者的注意尚且不夠多，然而，這個時期確實是充滿了來自各方面的衝擊。首先是書學是否屬於「藝術」的質疑。原來的「書畫」絕高的美學地位，現在必

須要在西方引入的「藝術」觀的參照下予以重編。簡單地說，書學處於一個尷尬的位置，新派人士亦不知如何處理，因為新的藝術裡根本沒有提到書學，除了標為「守舊」之外，實在無計可施。仍然執筆作字者人數不能日少，但他們對書學的尷尬位置，除了不予理會外，似乎也看不到積極的回應。這個問題其實直到二十一世紀的現在都沒有答案。或許，吾人根本不該再持續為此種西方本位主義式的提問所困擾。文集中這篇〈二十世紀前期中國書學研究生態的變與不變〉主要就是要呈現這個衝擊下的書壇論述情況，並試圖理出一些啟發新意的概念，即使是表面上看起來十分傳統的書評彙編性質的《書林藻鑑》（馬宗霍編著，1934），也值得如此另眼看待。

總之，歷史理解是書學史中的重要課題，而且，如《書林藻鑑》中指為「轉關」的時期尤值注意。類似像對二十世紀初期的探討還是遠遠不足，且如回歸「書畫」的思考格局（即暫時拋開「藝術」的牽絆），吾人可試圖將書和繪畫併觀，以進行較廣的文化觀察。文集中最後一篇〈陳進家中的隸書屏風〉即屬此種嘗試。這個隸書屏風出自二十世紀初，日本殖民統治台灣之時代的新竹文人之手，除了視為十九世紀中國文人碑學文化的遺緒外，還有日本殖民統治下上層文化人士的支援，成為日本政府以台展介入之前台灣仕紳文化的基調。這個仕

紳文化向來被視為「舊派」，本來少受追求現代化論者的青睞，現在如將之與代表現代性的女性畫人的藝術歷程併觀，或可獲得不同的歷史理解。

現在看來，文集中所收諸文也都具有強烈的實驗性，而且，就其設定課題來說，也多曝露了一些侷限性。例如要討論當代藝術與書法傳統的關係時，我僅選擇從倉頡造字傳說的這個角度切入。這只是要突顯出「傳統」於當代藝術家表面的「揚棄」下，尚有不可思議的回歸。其他尚有許多值得討論的面向（如與當下社會文化議題的互動）皆未及著墨。此種侷限性或屬於實驗性取徑的必然，類似者甚多，都可歸諸對書學研究不夠全面的缺陷。但是，結集出書則在企求拋磚引玉效果的放大。這些嘗試是否能有助於對表現豐富多元之書學藝術的歷史理解，則有待讀者不吝教我。

石守謙序於南港新桃源里

二〇二一年十二月十日

第一章 中國古代書法傳統與當代藝術

倉頡有四目，仰觀垂象，因儷烏龜之跡，遂定書字之形。造化不能藏其秘，故天雨粟，靈怪不能遁其形，故鬼夜哭。是時也，書畫同體而未分，象制肇創而猶略，無以傳其意，故有書，無以見其形，故有畫，天地聖人之意也。[1]

這是張彥遠在《歷代名畫記》中對書畫起源的陳述。姑不論繪畫的部分，張彥遠在這段文字中所講的倉頡傳說長久以來即被視為中國書法的開始。從現代學者的立場看，它只不過是個無法求證的「傳說」，而且事涉神怪，實在不堪認真研究。不過，這個倉頡傳說也確實具有一種魔幻的魅力，且在魔幻之中透露出中國書法之所以形成悠久傳統的某些特質。或許正是因為這個緣故，倉頡傳說才能被一代又一代地傳誦，並成為所謂「中國古代書法傳統」的「無形」核心。在我個人看來，這個倉頡傳說不只是一個中國書法的「創世神話」而已，它也是後來歷史發展的部分，甚至於在一九八五年之後的華人世界當代藝術中，它都扮演了重要的角色。

一、倉頡傳說的書法史內涵

倉頡傳說本身的魔幻，正如其他創世神話一樣，是它最迷人的魅力。作為「書」的創造者，倉頡本人即非凡人。張彥遠說他「生四目」，本於流傳已久的故事，意在顯示他具有某種神力。一四七五年刻行的《歷代古人像贊》將倉頡想像成披髮穿著樹葉毛皮的上古形象，但在眼睛上多加了兩隻，表示有別於凡人（圖①）。這個形象似乎過於「儒家化」，而缺少了倉頡該有的神奇；一三五八年完成的永樂宮壁畫則不僅將他列在道教的神祇之中，而且特意將眼睛畫成「六目」（圖②），似乎以為非如此不足以見其神異。要成功

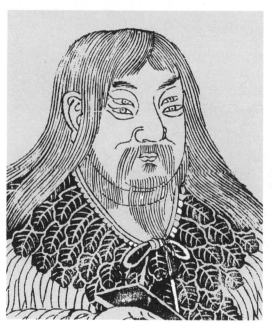

圖① 倉頡像，《歷代古人像贊》，明弘治十一年刊本（1475）

1 張彥遠，《歷代名畫記》，收於盧輔聖主編，《中國書畫全書》，第1冊（上海：上海書畫出版社，1993），頁120。

地呈顯倉頡的四目異相確實不易，因為重點實非在四目，而在四目所引出的「超視覺」之功能，亦即所謂「仰觀垂象，因儷鳥龜之跡，遂定書字之形」。文字學家們基本上比較注意此處「定書字之形」與自然界物象間的關係，進而引申出中國文字（書）之原始實來自圖像的理論。2

但是，倉頡在「造字」之前所經歷的觀察過程應十分關鍵，才是真正的神異。古代傳說中可以與倉頡「仰觀垂象」相比的大概只有伏義的創製八卦，那也是一個充滿神幻色彩的觀看，而其結果則不是所見自然現象的複製，而是一組必須解釋的神秘符號。倉頡所見也不只是自然現象，而是超越凡人肉眼可見現象之物。它的內容應該可以想像與伏義所觀者有關，或許相去不遠。如果從早期甲骨文字皆為占卜之辭來推敲，說倉頡所見者皆為上天的神諭也不為過。

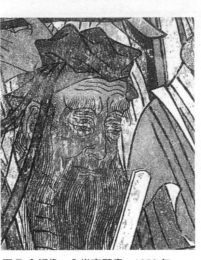

圖② 倉頡像，永樂宮壁畫，1358 年

倉頡傳說的第二個神奇在於「儷鳥龜之跡」的造字。這個過程如果只是單純地視為由「圖」轉為「字」，就僅在推測「象形」為原始「書」的面貌，也感受不到其中有什麼奧妙之處。造

字之神秘其實集中於從「儷鳥龜之跡」到「定書字之形」的過程。如此過程的神秘來自於如

何將「超視覺」觀察所得的結果「物質化」，以及「物質化」之後如何得以書寫形式「定」其

形這兩個問題的有效解決。前者的難度表面上看起來不高，但如參考論繪畫源起之眾多研究，

亦不難發覺似有如「神形兼備」的不易解處；即使人們可以借「以『有形』代『無形』」的

原則處理類似觀看雲彩遊戲時所碰到的圖繪問題，或用之到「敗牆張素」法所成的山水圖畫

上，仍然必須面對「境皆天就，不類人為」的最後難關。3「不類人為」基本上即意指非全為

人力所能到，而必須有神力之助。倉頡仰觀天象之物質化在如此神奇地完成後，接下來的「定

形」過程也要求著超乎人為的一種絕大力量的灌注。倉頡所造之書，即是其與天地之「溝通」，

如要接著保證其與他人之溝通，便得有使之「一致化」的「定形」過程。此事之難度可由歷

史上兩次類似的「定形」努力來予想像。西元前三世紀秦始皇的「書同文」運動與二十世紀

中期在中國大陸所推動的「簡體字」變革，都是依賴著在當時可稱為前所未有之絕高政治威

權來推動。這兩個政治威權的力量皆為以往人之經驗所無法想像，且相關當事人也都有某種

2 參見李孝定，《中國文字的原始與演變》，收於中央研究院歷史語言研究所中國上古史編輯委員會編，《中國上古史‧待定稿‧第2本（殷商編）》（台北：中央研究院歷史語言研究所，1985），頁136-137。

3 這是北宋宋迪向畫家陳用志的建議。如此見解，亦見於達文西的《論繪畫》之中，可見相當普遍。參見錢鍾書，《管錐篇》（北京：中華書局，1979），第3冊，頁1002-1004。

「神授」的自我形塑。

在整個造書的物質化過程中，「定書字之形」尚有另一層尋求內在秩序法則的意思。倉頡傳說的神奇也包含著這個部分，否則它很難引發出接下去的「天雨粟」、「鬼夜哭」的特殊效應。書字的物質化呈現在後世書學中即為用筆、結字、形勢、章法等形式問題講究之所在；除了具體的書寫技法之外，它的關鍵還在於由書寫的過程之中如何將其體悟到的內在秩序與天地造化之「道」進行相互感應。這基本上可視為中國古代「感類」觀的運用，因為兩者在類性之內在上具有可以感通之處，遂而產生某種神奇動人的效果。[4] 要能有此效應，訴諸神力似乎是最直接的說明。古代書論中論及「筆法傳授」時，總在一代又一代的大師間劃上連線，而且往上回溯至「蔡邕受於神人」[5]，這便是一個很常見的例子。倉頡之為書字定形的過程，不僅是從筆劃運動到整體結構之呈現來說，也是因為掌握、顯示了與天地感應的神秘秩序，而應被視為這個造字傳說中的一項神異。

具有神秘感應力的書字一旦被創造出來，果然有異象出現。所謂倉頡「天雨粟」、「鬼夜哭」便是倉頡傳說中的最後一個神奇。此神異之記本出自《淮南子》，但該書對之尚無說明。

對於這個神奇的解釋，後來則有兩種不同的說法。張彥遠所記的「造化不能藏其秘」、「靈怪不能遁其形」是比較正面的一種，此為書字之創可以傳達天地之所有神秘，連靈怪也無法遁形，而人得以防範其災禍。另一種解釋則視此異象為妖變。而其之所以有「天雨粟」、「鬼夜哭」之變，便是因為「文章興而亂漸見」的原故。[6] 這種說法顯然刻意強調了文字被誤用、濫用的負面形象，甚至於否認了它原可能有的正面功能。從歷史的發展來看，這兩種解釋都沒有錯，文字對中國文化之形塑固然厥功甚偉，但其所帶來的禍害卻也無視而不見。如果書法的基本定義是為對文字之書寫，那麼這個工具性的載體也不得不遺傳著文字的善惡兼具之雙重性格。即使後人曾經試圖將書法與文字切割，如張懷瓘在《文字論》中所說「深識書者，惟觀神彩，不見字形」，[7] 而視書法為純粹形式美的創造，然而，美好之形式仍無力保證可免受邪惡心志之役使，書法終究還是要面對它原有的矛盾宿命。倉頡傳說中「天雨粟」、「鬼

4 對於「感類」觀的討論，參見石守謙，〈「幹惟畫肉不畫骨」別解——兼論「感神通靈」觀在中國畫史上的沒落〉，收於氏著，《風格與世變：中國繪畫史論集》（台北：允晨文化實業股份有限公司，1996），頁53-85。

5 張彥遠，《法書要錄》，收於盧輔聖主編，《中國書畫全書》，第1冊，卷1，〈宋羊欣采能書人名〉，頁34-35。

6 王充，《論衡》，卷5，頁18上下，收於《景印文淵閣四庫全書·子部》（台北：台灣商務印書館，1983），第862冊，頁68。不過，王充本人並不贊同將鬼神之變歸因至創書。

7 張彥遠，《法書要錄》，卷4，〈唐張懷瓘文字論〉，頁64。

圖③ 李陽冰篆書《三墳記碑》局部，西川寧藏本

夜哭」的最末一個神奇，因此就在其正反的兩種解釋下，成為中國古老書學傳統中的一個部分。

倉頡傳說雖只是傳說，並不為史家所重，更難作為研究書法古史的適當史料，但其內涵實指向整個中國書法發展傳統的若干核心課題，因此早已內化到此傳統之中，並在缺乏信史之狀況下，成為論述、想像書史本源的代表意象。對於後世一代又一代的書家而言，倉頡傳

說不僅是書字歷史的起頭，而且意謂著書法創作的本源，值得一再地回顧反思。唐代的李陽冰久為史家視為古典篆書的復興者（圖③），而他的整番事業實可說是起自於對前人「違立卦造書之意」的不滿，而返歸至倉頡傳說之舉。他的反省動作，由「乃復仰視俯察六合之際」始，進行對「天地山川」、「日月星辰」到「蟲魚禽獸」、「骨角齒牙」等現象所涵示的各種理則之再思考，基本上即是仿效著倉頡的「神奇」作為。[8] 如此的創作思考模式不但可見諸傳統書史，甚至在一向標榜著與傳統決裂的當代藝術中也經常出現。當代藝術在表面之形式上雖以對傳統的解構為訴求，但在實質上，其創作者卻以各自的方式，重新回到傳統的某些源頭深處，為他們自己的「當代性」尋求一個古老、神秘卻又鮮活的生命力。倉頡傳說所代表的書法創作本源之意象，便以如此的神奇功能，在當代一再地復活。

8 李陽冰的反省，見韋續，《書藪》，收於盧輔聖主編，《中國書畫全書》，第1冊，〈論篆第七〉，頁17。

二、徐冰的《天書》

徐冰從未自稱為書家，也從未將其創作置於中國之書學傳統中來作說明，更沒有對這個傳統的現在與未來明白表示過任何意見。然而，在他的創作中卻存在著一些根本思考，與中國古老書法傳統中的重點議題有相通之處。它們兩者之間是否存在著直接的關係，或許不是立即需要去考察、證明的工作，不過，如何藉由二者之相互參照來助益吾人對其各自的理解，則自有其當下之意義值得追求。

作為一九八○年代以來中國當代藝術中最受國際注目之創作者的徐冰，《天書》(1987-1988)之作可說是其獲致日後聲譽之關鍵。對於他的《天書》，近年來已有許多評論，分別由其外部形式、創作思考、觀眾反應及其文化意涵作了詳盡的討論。幾乎所有論者的焦點，正如一般《天書》的觀眾，都集中在徐冰所新創的「不可閱讀」的書字之上，並對其質疑中國傳統文化神聖性

價值感到震撼。徐冰以摹倣傳統線裝書中所使用的宋體字而新刻印成的大量書字呈現，在展覽中除了以書冊的形式現身外，也以長條幅密集地貼在牆上，在天花板上形成連續波浪狀的天頂，向觀眾展示了一種鋪天蓋地而來的效果（圖④）。幾乎被淹沒在這些書字之間的觀眾，尤其是「識字」的知識分子，可說無法逃避地被驅使去「閱讀」這些形似文字的圖像，結果發現他們「無力」辨識，或者整個《天書》根本「無法」被釋讀（圖⑤）。如此效果所引起的複雜心理反應即是《天書》成功的關鍵（圖⑥）。

圖④ 徐冰，《天書》，1988，北京，中國美術館

圖⑤ 展場內觀賞徐冰《天書》（1988）的觀眾，北京，中國美術館

圖⑥ 徐冰，《天書》，2014，台北市立美術館「徐冰：回顧展」展場

書字原本是神聖而富涵價值文化傳統的載體，每一個字的呈現皆有其意義的傳達。《天書》的創作卻解構了這個基本定義。它既無聲音，也沒有意義。從表面上看，這是對整個書字文化傳統的顛覆。倉頡傳說其實也可說是建立在這個傳統定義的基礎之上。它的三段式神奇換個角度看也即是在解說書字之所以具有意義的命題。由第三段書字之可作有意義的傳達（不論是正面的教化或負面的濫用），上推到第二段的書字物質化的過程，確認其由概念化心象向物質化書寫形象之轉化的可靠性，最後則回溯到第一段仰觀垂象的神聖性，以保證概念化心象的真實而不偽。徐冰的《天書》既質疑了書字與意義的必然關係，對倉頡傳說的三段神奇當然也不會眷戀，對其奠基所生之破壞，可謂十分徹底。由此觀之，有論者稱徐冰之創作為「反書字」(anti-writing)，9確為值得參考之見解。

然而，當徐冰一九九八年在日本展示時選擇了「驚天地‧泣鬼神」為標題時，則透露了他的創作與倉頡傳說的另一層次關係。雖然作了一點修改，這個標題實際上來自於「天雨粟」、「鬼夜哭」的那個神奇。對於這個神奇的正反兩個解釋，徐冰顯然會選擇反面的「文章興而亂漸見」，而再予以進一步顛覆性的發展。如果由此再來檢視徐冰的《天書》，他的創作手法便可以視為對倉頡傳說中第二段有關書字物質化神奇過程的回應。這個回應基本

上又可分為兩個部分，正如傳說本身所示那樣，針對性似乎相當清楚而明確。針對第一個部分的書寫字體之成形，徐冰的作為實際上是在進行著與倉頡相似的造字過程，但目的則在於造出一批完全不曾存在過的「字」。為了要達到這個特定的目的，他首先需要將所造的形象個體產生既存「字」的類同感，接著再予以變造加工，使之成為與任何既存字不致重複的「假字」。這個造假字的工作其實比一般人想像的更麻煩，因為這些「假」字還不能被誤以為是「錯」字，否則整個作品只是滿篇錯字，也就根本無法引起知識分子觀眾的興趣了。徐冰在此第一步的工作上可謂極為成功。他技巧地選擇了漢字的偏旁、部首等元

9
Wu Hung, *Transience: Chinese Experimental Art at the End of the Twentieth Century* (Chicago: University of Chicago Press, 2005), pp. 36-41.

圖⑦ 徐冰，《天書》線裝書

素，並將之依漢字結構的上下左右原則布置在字的方格之中，以製作與一般閱讀經驗中字形的類同感。但是，在這些小單元的結組之際，他還隨時在點劃、方向上進行錯誤的變造，以免與「正」字偶然重複，而且，變造之進行亦另注意適時地顯示了對原有造字常態的「不合理」變動，並以其持續的出現頻率，來表達其之為「刻意之造假」而非「無心的錯誤」（圖⑦）。

徐冰果然達到了他的目的。在他所造的數千個書字中，只有二個被細心而博學的觀者認出是既存的「正」字，[10] 而且沒有觀眾批評他只是寫了滿屋子的錯字。要達到如此龐大的「造假」成果，除了投入可觀的時間精力外，可能亦得歸功於徐冰本人對古文字學所具備的興趣與知識。有論者甚至認為在二十世紀八〇年代中傳統字書於中國的大量出版，應被視為徐冰創作《天書》所憑藉的重要資源。[11]

傳統書學注目的焦點除了置於字體之外，更及於其形式上的呈現過程。幾乎所有的書家都認為這個部分最能展現個人的特質，以及其對如倉頡傳說中所云造化神奇之回應。徐冰之《天書》也針對此點作了呼應。但是不似傳統書家，徐冰放棄使用「書寫」，而以極端規格化的宋體字為範本，重複中國過去雕版印書的過程，一字字地雕出他的假字，再排印出他的整部《天書》。這也可視為他對書法傳統中此一最為關鍵的書寫過程的刻意修改。所有能呈現

書家個性、感情及其對自然理氣體悟的形式變化，全數被雕刻宋體字的規整與重複取代，原來書寫過程中努力呈現的筆墨、速度及布局的細緻講究，在整個雕刻印的動作中也被故意摒除，反而盡力摹倣機械性的規矩幾何結構，那本來只是為了加速雕刻製作而來的考慮，在《天書》的製作下卻成為彰顯長時間勞力與一絲不苟耐心之技藝的媒介（圖⑧、圖⑨）。透過如此的勞作，《天書》的物質化呈現一方面翻轉了版刻原來在文字呈現傳統中的次級地位，另一方面也對傳統書寫中一昧比擬自然的呈現典範提出了質疑。

不過，對傳統的質疑其實只是手段，《天書》也有徐冰

圖⑧ 徐冰，《天書》雕版

10 Britta Erickson, *Words without Meaning, Meaning without Words: The Art of Xu Bing* (Washington D. C.: Arthur M. Sackler Gallery, 2001), pp. 37-38.

11 尹吉男，〈新國粹：「傳統」的當代效用——中國當代藝術家對中國傳統文化資源的利用〉，《文藝研究》，第5期（北京：2002），頁130。

的積極訴求。《天書》的辛勤勞作並非全是在否定書寫過程中富有感情人性的虛妄，亦指向其上一階段概念化心象之所以形成的問題。倉頡傳說中的第一個神奇既在於由仰觀垂象而致的心象，但是對此心象之獲致，如何保證其真實不妄，卻沒有提供具體說明，而是訴諸「不可說」的神秘感通能力，那則是倉頡那種天生聖賢才具有的力量。換句話說，只有先肯定倉頡之為天生聖賢，才不會懷疑那些心象是否來自妖魔的欺騙。從此角度再來重看徐冰的《天書》，觀者即可發現他實對此書法本源傳統的根本作了抽換。所有帶有神秘色彩的神人關係不再存在，代之而為其《天書》創造源頭的實是版刻行為的素樸勞作，除此之外無他。從表面上看，他的勞作成果只是一堆無意義的「假字群」，似乎只是帶向「虛無」，[12] 似乎意謂著人們面對中國傳統文化時的幻滅感。然而，當徐冰對保有藝匠之技藝似感自豪，而將之置於他自我創字的本源核心時，

圖⑨ 徐冰，《天書》設計稿

充斥著假字的《天書》便不再只是一個「玩笑」而已，[13] 反而更像是一道他所期待的、突破黑夜的曙光。

12 尹吉男，〈新國粹：「傳統」的當代效用——中國當代藝術家對中國傳統文化資源的利用〉，頁131。

13 「玩笑」爲徐冰自己的用詞，見Jerome Silbergeld and Dora C. Y. Ching eds., *Persistence/ Transformation: Text as Image in the Art of Xu Bing* (Princeton: Tang Center for East Asian Art, 2006), p. 118.

圖⑩-1 谷文達，《「偽文字」篆書》，1983

圖⑩-2 谷文達，《「偽文字」篆書》，1985

三、谷文達的《聯合國》系列

一九八〇年代所作的「偽文字」水墨作品（圖⑩）也可視為「反書字」運動的一環，而與徐與徐冰一樣，或許更早，谷文達也對偽造文字產生興趣，並引之為其創作手段。他在冰的《天書》並列為其中的兩個突出代表。而自移居美洲之後，他從一九九三年開始製作的《聯合國》系列，則是「偽文字」在一個新的全球化脈絡中的再發展，正好提供了一

個不一樣的切入點來觀察當代藝術與中國古老書法傳統間關聯性的變化。

如以《聯合國》系列中第十二件作品《天壇》（1998）為例，其整體裝置予觀者之感覺，頗類似徐冰之《天書》。谷文達的這個裝置作品所使用的元素雖比《天書》為多，包括明式桌椅、錄影及顯像器等，但主要的書字（偽字）則也是占滿了各個牆面、天頂，而且還以透明簾的方式似波浪地鋪在天頂或由上往下垂掛（圖⑪）。先不管《天壇》中那些二來自羅馬字、阿拉伯字等外來體，其中主體的「中國字」也像《天書》一樣，盡全是偽假字，是經過刻意變造而去除意義的各種線條的組合體。只不過此時谷文達造字的原型選擇了中國古老的篆字，那本來就非一般人所能識讀，再加上內部筆劃、結組的竄改，本身便在意義上造成了「雙重否定」，保證了徹底的內容空白。但是，對於谷文達來說，完全抽離內容的偽字實是一種「最完美的抽象畫

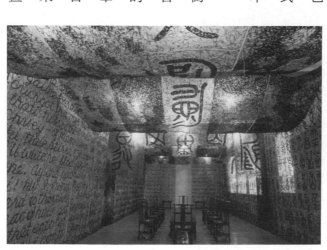

圖⑪ 谷文達，《聯合國》系列之《天壇》，1998

的形式」。[14] 由此來看，解構中國文字本身並非是谷文達的最終目的，他原是在竄改假造之中，藉由偽篆字的形模，試圖新建一個屬於他自己，也屬於「中國」的、如畫的純抽象結構。如此的完美結構，亦可理解為他心目中藝術的內在本質。有如源頭活水，這個完美的抽象結構可以有數不盡的變貌，其中的組織單元甚至可以用來改寫來自其他文明的「文字」，使之可以產生新生而可相互交融的生命。

帶有如此使命的偽篆書在如《天壇》的多數《聯合國》系列的分部裝置作品中，又以各種簾幔形式布置在三度空間中，製造出一種廟堂式的氛圍（圖⑫）。那些偽篆字形雖無可辨識之意涵，卻也有不必言傳的古老神秘感；它們不似《天書》

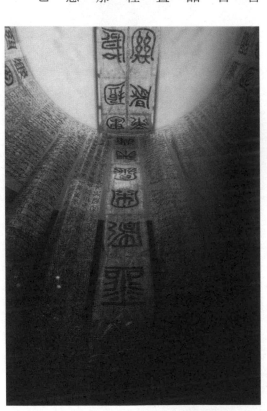

圖⑫ 谷文達，《聯合國 —— 千禧年的巴比倫塔》，1999，舊金山現代藝術博物館

的假字被刷印在紙上，而是在透明簾之巧妙襯托下，飄浮在虛擬的古老空氣中。這個空間像是一個充滿古老經咒的宗教聖殿，正如中國部分的創作取名為「天壇」那樣，讓觀眾在靜穆之中興起一種可與天地溝通的幻覺。在此神秘的氛圍裡，谷文達的偽篆書則成了溝通人與天地的媒介，其角色又讓人不得不聯想到倉頡造書的傳說。

雖然竄改了篆字，質疑了原有書字傳統中內涵意義存在的必然性與必要性，谷文達的《天壇》仍然自覺或不自覺地回到了書字的創世想像之中，好似重演了倉頡初創書字時的故事。不過，他的目的則不在「復興」任何一個中國古老傳說，或藉由倉頡式的表演來宣示它所代表文化體的主體性價值。對於他自己身處全球化文化脈絡中的位置，谷文達很有自覺。當他的《天壇》在重演倉頡造書的故事之際，他同時也就其「中國」本質進行了修改。如此意圖最清楚的表現可見於作品中偽篆書本身的物質化過程之上，那也即是倉頡傳說第二段神奇所指之處。倉頡傳說中雖未對他的如何書寫有所交待，後世論者則多由對中國筆與墨的原始物質形式之想像來重建其過程，如晉成公綏〈故筆賦〉中的「犀角象齒」、「青松微煙」，[15] 以

14 此為評論家兼策展人高名潞對谷文達自述的歸納，見高名潞，〈圖騰與禁忌——對谷文達創作思路的思考〉，《典藏今藝術》，第108期（台北：2001），頁73。

15 見歐陽詢，《藝文類聚》，卷58，頁28，收於《景印文淵閣四庫全書·子部》，第888冊，頁351。

及元吾丘衍在《學古編》中以「上古無筆墨，以竹梃點漆書竹簡上」來說明「字之祖」的科

斗文，[16] 皆是以後世之筆墨觀來作臆測。而事實上，後世書家對於毛筆與墨水（或其同類）在物質化的顯形過程中所扮演的神奧而又關鍵的角色，亦皆深信不疑。谷文達本人在一九八○年代的偽文字系列作品中也對書字中的筆墨現象表達了高度關心，除了極力經營、堅持偽篆書的「用筆」之外，其線條本身也被加賦一層水墨的抽象變化效果（圖⑬）。

但至其始作《聯合國》系列之後，這一層線條本身的筆墨表現即被來自各地捐贈者的毛髮所取代。毛髮固為人體之部分，常受廢棄之處理，但亦為各種文明賦予複雜的文化意涵。在此作品之中，象徵著超越種族、文化的毛髮先被編織成透明的平面，再在此平面上織成各種

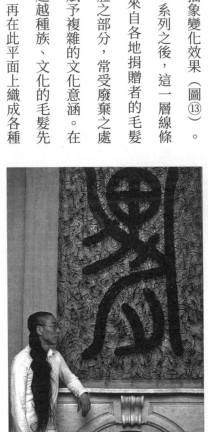

圖⑭ 谷文達與他的作品

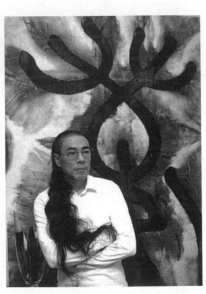

圖⑬ 谷文達與他的作品

線條，組合成似篆（或其他古文字）的形象，最終建構出一個含有文化生命起頭意涵的神聖性三度空間。谷文達的這個置換，讓原來他所出發的倉頡傳說，開始產生在全球化文化脈絡中的不同意義（圖⑭）。

16 見吾丘衍，《學古編》，收於盧輔聖主編，《中國書畫全書》，第2冊（上海：上海書畫出版社，1993），頁905。

四、邱志傑與馮明秋的書寫行動

谷文達在意象上的想像倉頡，正如前文所提及的李陽冰之所為。在傳統書學的論述中，此種行為通常被歸之為「復古」，只不過谷文達的復古並不意在書法的形式本身。整體而言，對書法形式的任何復古行為在二十世紀後期以來的當代藝術中受到根本的質疑。邱志傑的《重複書寫一千遍蘭亭序》（圖⑮）可說是這種傾向中最徹底的代表。

邱志傑所針對的《蘭亭序》可說是中國書法史上無數書家復古的指向，這與它之作為書史中最完美典範的歷史事實可說是互為因果。如果要來估算《蘭亭序》曾經在史上被揣摩臨寫的次數，億萬遍亦恐不止。邱志傑便是以此來總結他個人對整個中國書法史的整體印象，並以重複這個對完美典範的追求過程為其《重複

圖⑮ 邱志傑，《重複書寫一千遍蘭亭序》，1990-1995

書寫一千遍蘭亭序》的創作主軸。他於是開始在平面上一遍又一遍地書寫《蘭亭序》，可是，只寫到第一千遍（或許不需到這個數字），便成全紙黑漆，甚麼也看不見。藉由作品上的一片漆黑，邱志傑並非在批判王羲之所書之《蘭亭序》本身，而是在質疑以之為完美典範的歷史。

他甚至也不是在貶抑《蘭亭序》本身在形式表現上的成就，而是對後世視其形式為典範之執著感到不能忍受。對王羲之作為書法最高成就看法的批評，邱志傑當然不是第一人，歷來評者所在多有；但是，對整個書史作如此徹底僵化而黑暗的抨擊，近似於宣示了「書法史的終結／死亡」，邱志傑的《重複書寫一千遍蘭亭序》畢竟展現了一個十分突顯的姿勢。

在今日看來，邱志傑的批判已不新奇，然而，他進行批判的手段則值得由不同的角度再予思考。雖然《重複書寫一千遍蘭亭序》最終的一片烏黑實是它撼人效果之所在，但邱志傑那「寫一千遍」的「行動」本身才是造成此效果的根本。對《蘭亭序》或任何書作書寫一千遍本身並無甚奇異。他真正的創意是將這一千遍的書寫侷限在一個有限的平面上進行。邱志傑當時是否認真而仔細地追摹王羲之的書跡，並非問題之重點，值得重視的倒在於他對書寫後墨跡層層疊加之視覺效果如何地注意。他在這部分的關懷，實與谷文達較早期偽篆書上的水墨變化同出一轍，都源自於中國書法傳統中的筆墨觀。書寫的物質化過程既是書法之得以

圖⑯ 馮明秋，《欲蓋彌彰》，1990

具有藝術性表現的關鍵，筆墨如何在紙絹等載體上顯示出書寫動作下的書字形象，便是書者與觀者必須關注的焦點。對此之講究因此很早就發展出一套書法的筆墨美學，並形成中國書寫藝術的部分特殊性格。由此來看，邱志傑的書寫行動也是意在製造一種特定的筆墨效果，所不同的只是兩者具體結果的大異其趣。他的一片烏黑平面也不得不依賴著與傳統筆墨美學的對比來得到它的意涵。如果沒有這個對比，《重複書寫一千遍蘭亭序》不也可以視為一幅現代主義的抽象畫？！只有藉由他在書寫行動中對筆墨的重視，他才能進行對傳統筆墨美學迷思的批判。

與邱志傑近似，出身香港而後遊走於歐美、台灣藝壇的馮明秋也就此書法傳統中之筆墨問題作了值得注意的實驗。馮明秋原來醉心於篆刻，創造了一種既圖既字的新表現手法（圖⑯），後來又將之演變成又圖又文的立體雕刻，而有如《倉頡的現場》（圖⑰）的綜合媒材創作。17 雖然形式不同，但他的思考連貫性卻相當清晰：在探討藝

術的本源時，他也回到中國書字的根本，倉頡傳說亦成為他想像與論述的參照。當馮明秋試圖回到「倉頡的現場」時，那個古老時空的想像除了提供他一些跨出原有篆刻、雕塑界限之助力外，另外還引導他去思索「什麼是書法？」的基本問題。倉頡傳說的神異對他似乎意謂著無窮的可能性。從那裡，他相信可以發現一些未被後世所注意、開展的，充滿「元始」可能性的「遺跡」，來回答他的根本問題。受現代主義影響而生的「書法是線條的藝術」的回答，雖然幾乎是二十世紀的共識，卻是馮明秋為了尋求他的當代性所必須首先迴避的成見。在他否定「線條」在書法中至高位置的同時，他指出「時間」才是書法成立的特質，也是未來書法得以在不摧毀傳統前提下獲得新生機的根本憑藉。

圖⑰ 馮明秋，《倉頡的現場》，1994

17 對於馮明秋較早階段發展的討論，見林詮居，〈尋求倉頡的遺跡——馮明秋的篆刻世界〉，《典藏藝術雜誌》，第21期（台北：1994），頁186-189。

馮明秋對書法中「時間性」之「再發現」，一方面來自於作品之閱讀經驗，另一方面則由對線條之生成所作的再思考而來。在他看來，線條只不過是表象，它的存在實得自於有時間性的「筆尖在紙上的運動過程」。[18] 如此將書法線條之存在視為一種「時間的痕跡」，回歸到筆鋒在紙上的運動本身，其實是一種「復古」式的思考，企圖跳過後世對用筆等形式規範的所有表象發展，直接回到創造的原點去追究最「元始」第一次線索的本質。在作這個思考時，他似乎是回到了「倉頡的現場」，向倉頡探問創書時第一筆劃的奧秘。對於這個問題，倉頡傳說中並沒有直接的回答，但其第二部分有關書字物質化的成形過程即與此問題關係密切。馮明秋在筆鋒的運動之中體悟到「時間」的重要意義，在如同古代書家從倉頡創始傳說中揣摩出能與天地理氣感應的「用筆」一樣，實則都是落實到書法中書寫成象層次的觀察與思考。他們之間的差別只在於：書家所重者為成象的整體筆墨效果，馮明秋則專注於筆墨成象的時間過程。

基於對書法中時間本質的再發現，馮明秋開展了他針對書寫中新的時間元素表現的實驗。其中極值得注意的是一批利用宣紙特性在重疊書寫中刻意呈顯「時間的痕跡」的水墨作品。例如他在一九九八年所作的《異雙字　形神》（圖⑱）中即以此法來面對中國美學中長期所

關懷的「形神」命題。這件作品不大，只寫了形、神二字，但是因為係重疊書寫，「形」字直接疊在「神」字之上，文字形象形成傳統所無的聚焦效果。他利用宣紙可以顯示不同墨色疊壓的先後時間順序的性質，分別以不同的濃淡書寫這兩個字，並刻意保存、製作筆劃間的交疊，甚至操弄著原有的筆順次序感

（「形」字的左上橫劃本應是全作的起始，但在此則故意造成作為最末一筆的錯覺），以極力突顯他在書寫中所經歷的時間差，以及他本人對此時間感的高度意識。這個重疊書寫的動作表面上與邱志傑之《重複書寫一千遍蘭亭序》看似相近，但不論在結果上或精神上卻大異其趣。《異雙字 形神》的書寫不僅細心地展示各筆劃間的墨色、位置差異，甚至造成了一種空間深度的幻覺，正好是邱志傑畫面上一片烏黑的相反。從此點來看，邱志傑如果是對傳統筆墨美學觀的顛覆，馮明秋之所為則是以正面的態度迎向「筆墨」，並進一步積極地試圖由之開發新的表現可能。

18 馮明秋，〈中國書法的時空重構〉，《當代》，復刊第17期／第135期（台北：1998），頁88–93。

圖⑱ 馮明秋，《異雙字 形神》，1998

五、董陽孜的書法與空間

如果說馮明秋在他的新書法中探討了書法內在的時間與空間問題，台灣的董陽孜則以一種完全不同的方式面對書法與外在時空的關係。她與本文上述諸人不同，既以書家之身分活躍於台灣文化界中，亦對悠久的書法傳統有深刻的認同，從來不認為批判與顛覆是當代書人必須肩負的時代任務。相反地，董陽孜堅持以她的書寫肯定傳統與當代的連續，並執著於為書法傳統打開一個當代的新格局。

如與徐冰、谷文達並列觀之，董陽孜對於中國文字及以其為中心所發展出來文化傳統的尊崇，可謂與徐、谷二人有天壤之別。後者在成長歷程中所經驗的簡體字改革、文化大革命的動盪等，不免多少助成了他們對文字的懷疑態度；尤其對文字意義及其象徵權力關係的建構過程，感到特別敏感，更與其早期人生經驗似乎緊密相連。董陽孜的人生經驗則完全不同，她所面對的當代世界也向她呈現著不同的危機。相對於如何在全球化趨勢中定位個別主體性的問題，整體人文價值之失落所造成的失序與疏離，對於董陽孜來說，顯然必須更迫切地面

對。這種不同，決定了董陽孜對中國文字傳統所採取的正面態度。她對文字「意義」的堅持，在此可說是一個最清楚有力的表達；她的書法創作，因此如說是一個企圖回歸到「有意義的書寫」的歷程，也並不為過。

書法藝術向「有意義的書寫」之回歸，意謂著與其在二十世紀中好不容易擺脫「實用性」責難而爭取到「藝術」地位的歷史過程分道揚鑣。這對任何以藝術工作自許的創作者而言，都是個沉重的選擇，他們甚至還得將自己與視書法為修身養性手段的書道同仁進行區別，故而在「惡紫之奪朱」之狀況下經常需要處理這雙方面的壓力。董陽孜亦然。為了要具體而有效地回應那種壓力，她的書寫便必須在意義本身之選取與表達上作更積極的經營，以展現其書作在「藝術性」上之出類拔萃，並在與傳統之連繫中創造一種「當代性」。她對書寫古代經典章句、書寫平面上的形式安排以及作品與外在空間的對話關係等的講究，皆各有創意在其中，但亦皆可在這個思路中予以理解。

董陽孜的幾件特別為巨大空間書寫的作品最適合用來說明她所追求的書法目標。她的作品全數不用標題，而以書寫章句的內容為「題」，這可說是對文字的內容意義的刻意提醒之

圖⑲ 董陽孜，《鶴鳴於九皋　聲聞于天》

舉。《鶴鳴於九皋　聲聞于天》（圖⑲）一作即是此種長題作品，尺幅也很大，是特別為國立台南藝術大學正樓大廳所寫的巨屏。此屏的文字選自《詩經》，意在表達對在此空間中生活學子的祝福與期待。它的運筆、章法等的考慮，充分發揮了速度、墨彩與字形結構上的對比和呼應變化，並使觀者在「閱讀」之際感受到整體中的內部動態，以及作品平面中所創出的

一種深度感。[19] 如此效果又因其在空間中的位置而有衍化。南藝大的這個大廳不僅面積寬廣，而且挑高直至樓頂，董陽孜的巨幅書寫便設計安置在正牆約三層樓高的部位，向下俯視在廳中走過的學子們。當學子仰望這件巨屏，他（她）所看到的便不只是件平面書法，其動態與深度即轉化出似天空之感，而天空之上則流蕩著鶴鳴之聲，整個空間蛻變出一層新而令人振奮的意涵。

稍晚書於二○○二年的《昂昂若千里之駒　泛泛若水中之鳧》（圖⑳）則是更為巨大的尺幅，第一次展出時是在國家戲劇院的大空間之中。它的觀眾顯然是定位在前往觀賞戲劇（或音樂）演出的芸芸市民。此作的書寫內容也頗有一點戲劇的味道，而且是動人的悲劇。它的文字取自《楚辭·卜居》，那是戰國時悲劇英雄屈原在受貶三年後，假借問卜而提出的自問：他是要作那如千里之駒的昂昂君子？還是如水中之鳧，隨波上下，只求自全？這雖出之以提問的形式，其實是在作一個悲壯的自我肯定。董陽孜在書寫之際，即企圖將屈原昂然的自我肯定以其風格之氣勢堂堂地呈現在觀眾面前。她的觀眾本來希望在戲劇觀賞中

19
對此作之形式分析，請參見董思白，〈陽孜書屏〉，《當代》，復刊第33期／第151期（台北：2000），頁56-61。

圖⑳ 董陽孜，《昂昂若千里之駒　泛泛若水中之鳧》局部，2002

體驗另一種人生的可能意義，她的書作則在戲場之外，藉由屈原的悲劇，向她的觀眾提問，邀請其為屈原，也為他們自身作答。戲劇院的空間在此問答交換之際，亦因此產生了新一層的人文意涵。

董陽孜的另一巨大作品《滾滾長江東逝水，浪花淘盡英雄……古今多少事，都付笑談中》（圖㉑）則企圖展現她在歷史時空中的書寫。此作係為她在台北市立美術館的個展「有情世界」而作，以高圍屏的形式規範著展場第一部分的圓形空間，空間的整個地面鋪滿了從館外運來的白砂（圖㉒、圖㉓）。圍屏的形式本源自傳統手卷的放大，但在直立成圍屏之後，這個長卷上的文字書寫馬上成為此圓形空間的界限，也進行著對其內涵的定義。屏上飛躍律動的書跡，對照著底下一片寧靜的白沙，正與楊慎詞中由滾滾長江所起的歷史多少英雄人物

圖㉒ 董陽孜，北美館個展「有情世界」展場空間

圖㉑ 董陽孜，《滾滾長江東逝水，浪花淘盡英雄……古今多少事，都付笑談中》局部

的激情感嘆，到最後將一切盡歸笑談中的坦然平淡，作了意象上的呼應與對語。這個書寫與空間的安排顯然意在重建、想像楊慎詞創作的場景，但是值得注意的卻是：董陽孜以其書寫重建了一個已逝的歷史時空，而她的書寫也依賴著這個歷史時空的想像而成形。在這個過程中，她的當下書寫與歷史時空成為一而二、二而一的互為因果關係。《滾滾長江東逝水，浪花淘盡英雄……古今多少事，都付笑談中》一方面將楊慎從「笑談」中再現出來，另一方面也成為董陽孜本人在當代的發言。

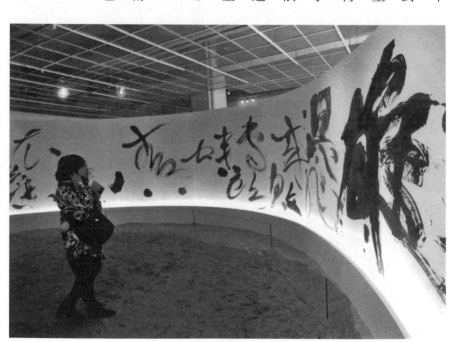

圖㉓ 董陽孜，北美館個展「有情世界」展場空間與觀衆

六、小結

　　董陽孜在歷史時空中的書寫，讓人再次想到倉頡傳說中的神秘時空。在那個神秘時空中創始的書字，其最核心的內容即是在天地之意的傳達，這是第一個「有意義書寫」的創始。因為這個第一次之有意義書寫的出現，原本混沌不明的天地空間遂有變動，對人產生完全不同的意義。如此的過程，我們又可視為第一個書寫與空間互動關係的創始。當後世的書家企圖突破層層束縛，嘗試回到歷史源頭，於重與天地合一之體悟中尋求創作靈感之時，他們實際上也是在進行一種朝向倉頡那個第一個「書寫——空間」互動關係的返歸。

　　董陽孜的空間書寫，或許本無意於回到倉頡之「現場」，但其本質其實完全一致。換句話說，在回到倉頡創始傳說的同時，她也呈現了自己的當代性。徐冰、谷文達、邱志傑與馮明秋等人亦莫不如此，雖然又各自有其獨特的風神。就本文的關心而言，他們各以其不同的方式回歸到倉頡創書傳說中三個段落的神奇，以創造他們各自在當代的新神奇。而在此過程中，倉頡傳說也在當代中占到一個望向未來的位置。

第二章　無佛處稱尊——談黃庭堅跋《寒食帖》的心理

自我来黃州已過三寒
食年、欲惜春、去不
容惜今年又苦雨兩月秋
蕭瑟卧聞海棠花泥
汚燕支雪闇中偷負
去夜半真有力何殊少
年病病起頭已白
春江欲入戶雨勢來
不已兩小屋如漁舟濛
濛水雲裏空庖煮寒菜
破竈燒濕葦那
知是寒食但見烏
銜紙君門深九重
九重墳墓在萬里也擬
哭塗窮死灰吹不起

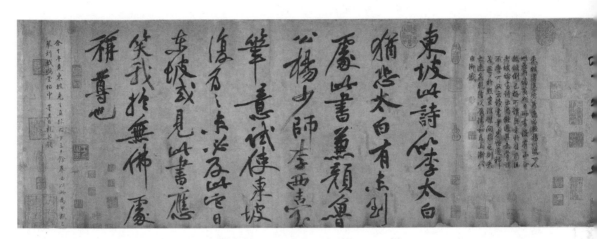

蘇軾《寒食帖》與卷後黃庭堅的題跋

示意圖：黃庭堅未題跋前的《寒食帖》卷樣貌

一、空白的餘紙

根據明朝董其昌的說法：東坡作書，故意餘紙數尺，且自言「以待五百年後人作跋」。原來，這種形式上的空白，實際上充塞著東坡傲岸的自負，與其向後世書家的挑戰。[1]《黃州寒食帖》（以下稱《寒食帖》）書成後的十七年左右，黃庭堅在東坡故意留下來的卷後空白，題上了第一個跋文，他的意興顯然已為充塞著挑釁意味的未書空間所激起。

蘇軾《寒食帖》寫得淋漓盡致，變化無端，但是卻僅用了原紙卷的半段，留下來一片空蕩的天地。這段空白，雖無蘇軾的墨痕，卻有著他的心跡。想像當年他一氣呵成寫就《寒食帖》，一定是深自得意，餘留空白的隱意，也相對地更為壯沛，讓人幾乎不得不為其睥睨一世、雄視百代的風發意氣所震動（參見頁55示意圖）。在黃庭堅為《寒食帖》作跋，寫下「無佛處稱尊」的名句時，他所感受到的，也就是如此的情境。

《寒食帖》書成的時間，可以斷定是在蘇軾作寒食詩的一○八二年之後，而根據日本學

者中田勇次郎的意見，因為其書風近於《西樓帖》中的《調巢生》，又可以推測是在一○八三年前後。[2]

東坡此帖書成之後，並沒有人立即作跋，大概是因為其他書家確為蘇字的氣勢所逼，無人膽敢與之並行的緣故。只有到了一一○○年的秋天，此帖才由蘇門四學士之一的黃庭堅在東坡故意留下來的卷後空白，題上了第一個跋文（圖①）。黃跋首先稱讚寒食詩兩首可以比美唐代詩仙李白的作品，甚至是「猶恐太白有未到處」，接著推崇此帖書法不僅兼有顏真卿、楊凝式及李建中的筆意，而且算是東坡書中的神來之筆，「試使東坡復為之未必及此！」跋書至此，本已達成了一般題跋論贊作品的任務，大可就此簽款奉還藏主，但是黃庭堅的意興顯然已為充塞著挑釁意味的未書空

1 董其昌，《容臺集》，卷3，頁41，收於《四庫禁燬書叢刊·集部》（北京：北京出版社，2000），第32冊，頁492。

2 中田勇次郎等著，于還素譯，《書道全集》（台北：大陸書店，1989），卷10，頁19。

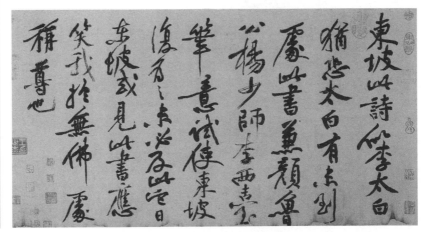

圖① 北宋 黃庭堅，《跋蘇軾寒食帖》，台北，國立故宮博物院

間所激起，故而語鋒一轉，說到他自己跋書的書法，在神妙超軼的蘇書跟前，是否有爭勝能耐的問題。有趣的是，黃庭堅的答案並不像一般固執著師生倫理者，盡說些自貶的謙辭，反而也是豪氣萬千地寫道：

它日東坡或見此書，應笑我於無佛處稱尊也！

這個自評寫得真有好些層次，雖然承認東坡《寒食帖》的巔峰成就，稱得上是書界中的「佛」，但也表現了對自我跋書水準的絕高信心，也要與蘇書一起稱佛道尊·；不但如此，他所謂的「於無佛處稱尊」還要安排由東坡口中說出，似乎預見到將來哪天，東坡看到此跋的書法，雖要笑罵他膽敢向其爭勝，還是

圖② 北宋 黃庭堅，《跋蘇軾寒食帖》局部「佛」

不得不承認它真能與之分庭抗衡呢！由此看來，黃庭堅的跋尾便有三個層次，首為以「佛」稱東坡，次為以「尊」自許，再者為「尊」向「佛」的抗爭（圖②、圖③）。其中又以第三個層次最具吸引力，整個跋的飛揚意態，在此表露得一覽無遺。

圖③ 北宋 黃庭堅，《跋蘇軾寒食帖》局部「尊」

「於無佛處稱尊」句中的抗爭意識不僅最為動人，也是黃庭堅全跋中最為重要的意涵。

嚴格說起來，這句話並不完全是黃庭堅本人的發明，原來的靈感實是來自於北宋慈明禪師在一○三八年與當時將逝的駙馬都尉李遵勗問答中所說的「無佛處作佛」。[3] 黃庭堅本來好禪，而慈明禪師與李遵勗臨終前的問答在當時也頗受人傳誦，黃庭堅在跋《寒食帖》時順手拈來，稍加修改，便成了「於無佛處稱尊」。雖然如此，慈明禪師的「無佛處作佛」，因是在向病重中的李遵勗說自己的生活，有謙虛的意思，而無與李氏有什麼競爭抗衡的企圖，便與黃庭堅說「於無佛處稱尊」大有不同。這個意涵上的不同，當然是因為各自使用時的情境脈絡有所差別而來的。而當黃氏此句「於無佛處稱尊」在後世為人作為成語使用時，因為情境有別，原有的抗衡意涵遂也漸至泯滅，使得後人在初讀《寒食帖》的黃跋時，極易忽略掉其中所透露的，黃庭堅欲與蘇軾爭勝的強烈企圖，而這個企圖心倒正是瞭解此跋書法之所以超絕所不可或缺的。

黃庭堅跋《寒食帖》時的爭勝心理，除了係來自蘇軾的刺激之外，也因為自己心境在當時的謫居生活中，產生了由鬱悶轉成開朗的變化，這個變化顯然為其自我肯定提供了相當有利的條件。根據《寒食帖》卷後南宋初年張縯所寫的跋以及弗利爾美術館（Freer Gallery of Art）傅申先生之研究，黃氏此跋乃在四川青神所書，時間是在一一〇〇年陰曆九月前後，[4]距離他自一〇九五年春天因朝廷政爭被貶到黔州（四川彭水），已有五年半的時間。在被貶的前五年中，他的心情及健康都不算好。他在黔州時用白居易詩剪裁為「謫居黔南五首」，其中之一道：

冷淡病心情，喧和好時節；故園音信斷，遠郡親賓絕。[5]

很可以代表他的心情。當黃庭堅在一〇九八年又由黔州被遷到戎州（四川宜賓），心境更壞，

3 釋惠洪，《禪林僧寶傳》，卷21，頁8，收於《文瀾閣欽定四庫全書·子部》（杭州：杭州出版社，2015），第1081冊，頁554。

4 Fu, Shen Chun-Yueh, "Huang T'ing-chien's Calligraphy and His Scroll for Chang Ta-t'ung: A Masterpiece Written in Exile," (Ph.D. Diss., Princeton University, 1976), pp. 59-60.

5 黃庭堅，《山谷內集》，卷5，頁12，收於《文瀾閣欽定四庫全書·集部》（杭州：杭州出版社，2015），第1143冊，頁46。

甚至於稱自己所居為「槁木庵」、「死灰寮」。他的健康情況不佳，除了心情的因素外，水土不服大概是最大的關鍵，他在稍後一封寫給皇帝的「奏狀」中說到這段期間「久客瘴癘，抱疾累歲，年衰病侵」，實在並沒有誇張。心理與生理雙方面的低潮，自然也影響到他對自己的藝術前途的期許。黃庭堅在一一〇〇年陰曆正月為其侄張大同寫韓愈之〈送孟東野序〉（即《贈張大同卷》）（圖④），卷後自跋中即說：

時涪翁之年五十六，病足不能拜，心腹中蒂芥如懷瓦石，未知後日復能作如許字否？

語氣之消沉，與他後日跋《寒食帖》時之意氣風發，真有天壤之別。

黃庭堅寫《贈張大同卷》後的四個月，他的困頓歲月終於得到好轉。此時因徽宗登極，黃庭堅的「前罪」遂獲赦免，並得復官，還得到「監鄂州在城鹽稅」的職位。這個位置雖不很高，但意謂著否極泰來的好開端，確實值得高興。他在給朋友的一封信裡就說：「得不死於貶所，又有俸祿，實已滿慰所望。」6 他本應在接命後前往湖北的鄂州（今武漢）就任新職，但因江水大漲，不能成行，遂乘舟溯岷江北上至成都以南約四十公里的青神，探望他的姑母及表弟張祉

6 黃䎱，《山谷年譜》，卷27，頁11，收於《景印文淵閣四庫全書·集部》（台北：台灣商務印書館，1983），第1113冊，頁929。

圖④ 北宋 黃庭堅，《贈張大同卷》局部，普林斯頓大學藝術博物館（Princeton University Art Museum）

（介卿）。他於當年陰曆八月抵青神，至十一月復還戎州，在那裡停留了三個月左右。此期間，黃庭堅除了探視親人之外，也見到了不少友好，當然也免不了參加了若干酒宴雅集，精神上之舒暢，定不可與「謫居黔南五首」所示者同日而語。他所見舊友中即包括了當時擁有蘇軾《寒食帖》的張浩。張氏為成都附近的江原人，其地距青神不過八十公里左右，知道了黃庭堅到青神探親，便也趕來敘舊。張浩不僅是黃庭堅的故交，也是東坡書法的崇拜者與收藏家，至青神時也就隨身帶著三卷東坡的詩帖來求黃氏書跋，《寒食帖》即其中之一。黃庭堅在此歡愉而熱絡的情境中見到《寒食帖》，心中自然雀躍；再加上青神乃係蘇軾前後兩任夫人的娘家，東坡的影子隨處可覺，更加深了東坡《寒食帖》給他的刺激；他自己又對未來重新燃起希望，提筆作跋之際，與東坡一爭長短的意念，其迸生之激昂，可想像而知。

三、爭勝的書寫

可是，心理上儘管有爭勝的企圖，如何將之落實到實際的創作層面的問題，毋寧更為緊要。黃庭堅的這個心態，首先即顯現於其跋書字體的尺寸上。一般的題跋大致上都較正文為小，主從之分一目瞭然。然而黃庭堅跋《寒食帖》的字體，卻較東坡者大出一倍有餘。黃庭堅並非不能作較小的書體，傳世極有名的《致景道十七使君尺牘》（圖⑤），約作於未貶之時，寫得俊秀至極，可以算是他書札中的代表作，便是較小尺寸的字體。尺牘中言：「翰林蘇子瞻（即蘇軾），書法娟秀，雖用墨太豐，而韻有餘，於今為天下第一。余書不足學，學者輒筆懦無勁

圖⑤ 北宋 黃庭堅，《致景道十七使尺牘》，台北，國立故宮博物院

圖⑥ 明 王鐸 跋語，北宋 黃庭堅，《贈張大同卷》卷末，普林斯頓大學藝術博物館（Princeton University Art Museum）

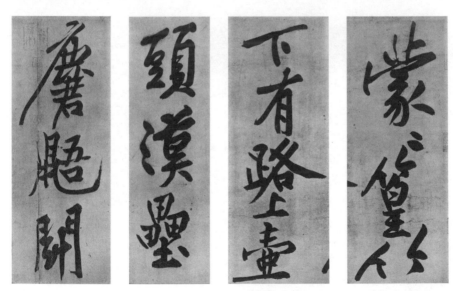

圖⑦ 北宋 黃庭堅，《經伏波神祠詩卷》局部，東京細川護立氏藏

氣。今乃舍子瞻而學余，未為能擇術也。」語氣則是謙沖為多，不似他跋東坡《寒食帖》時

的氣概。這個心理上的差別很可以借用來體會他之所以決定捨較小的字體，而用較蘇書更大

的大行書來跋《寒食帖》的想法。如此「喧賓奪主」的現象，如果再拿明末王鐸以特小的字

體為黃庭堅《贈張大同卷》作跋來加對照（圖⑥），黃庭堅在《寒食帖》卷後的「司馬昭之心」，

也就昭然若揭了。

將跋書寫得比本文還大，不甘自居於題跋的附屬地位，這不過是顯露了黃庭堅書時的基

本心態，還沒有具備與蘇書爭勝的實質條件。黃氏書跋時最關鍵的問題一定還在於考慮如何

在兼有蘇書之美外，另創東坡未及想像的精妙品質。先以前者來說，如果以書於數月之前的

《贈張大同卷》以及寫於數月之後的《經伏波神祠詩卷》（圖⑦）（作於一一○一年陰曆五

月）兩件黃氏的大行書名蹟來與《寒食帖》的跋書比較，後者便呈現了更為豐富而細緻的用

筆輕重變化，在字的結體上也有較多的虛實節奏之對比；上下字間不僅增多了忽大忽小的靈

趣，還經常變換字之重心，使之產生了其他兩件作品所未及的產生了其他兩件作品所未及的左傾右側的效果，這些尤其在《寒食帖跋》的第五、六行看得最為清楚，而此則也正是卷前蘇字所具有之神妙（圖⑧、圖⑨）。黃庭堅雖出以本家面貌，但因手旁東坡手跡的直接映發，極力追摹其神，遂得到《贈張大同卷》與《經伏波神祠詩卷》所無的特殊意態。

黃跋不僅要兼蘇書之

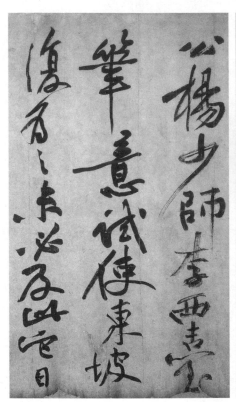 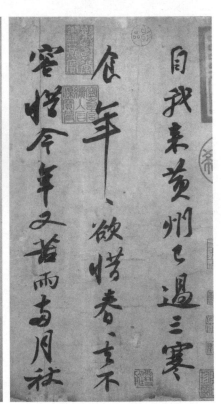

圖⑨ 北宋 黃庭堅，《跋蘇軾寒食帖》局部「第四、五、六行」　圖⑧ 北宋 蘇東坡，《寒食帖》局部

圖⑩ 北宋 黃庭堅，《跋蘇軾寒食帖》局部「楊少師李西臺」

美，還想要有所超越，這由黃庭堅在跋中使用頗多的乾筆飛白，可以得到一個梗概。東坡《寒食帖》中多的是豐厚的墨韻，黃跋中則增添了墨色乾濕、濃淡的韻律變化，配合上具有速度感的用筆，更產生了另一種筆墨生動自然之趣。跋中第四行「楊少師李西臺」數字（圖⑩），當與周圍諸字同觀，就有與東坡書法不同的，有人喻之為禪的特殊效果。又如倒數第二行之「我」字亦是如此（圖⑪）。此字之筆勢，尤其是左半末筆所呈現之流暢起伏，顯然得自《寒食帖》之首行第二字（圖⑫），但在乾筆飛白的運使中，卻有著另種樸拙及飛動的感覺，亦確實為東坡書法所無。像這樣的書法美感，既要讓人感到其與東坡書法的相互啟發、輝映，又試著去別創新巧，爭勝超越，不僅讓此跋得到超乎黃氏一般書體之成績，亦使其無愧於與東坡爭長短的自我期許。

黃庭堅賴以爭勝的這種樸拙而生動的筆趣，應該就是他自認為其書法將或能超越東坡之處；視之為其藝術前途希望之所寄，亦不為過。他雖自始至終沒有懷疑過蘇軾書法之優越性，但也不認為蘇字即完美得無懈可擊。上文所及《致景道十七使君尺牘》中所說的：「雖用墨太豐，而韻有餘」，可以說是他對一般蘇字的批判性的認識，很有代表性。「用墨太豐」與他在另一場合評蘇字「有筆不到處」，大致上有著某個程度的因果關係。這些意見如果與他在《寒食帖》上跋書所作的努力來加參照，便可想見當時他是如何處心積慮地欲由用筆的變化講究中，爭取擊敗東坡書法的機會。

《寒食帖》的跋書，可以說是黃庭堅一生致力書藝追求的縮影。蘇軾的巔峰成就既是他孺慕的偶像，又是他亟欲超越的敵手。《寒食帖跋》的成績，因為在諸多有利條

 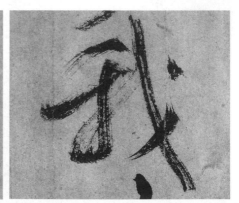

圖⑫ 北宋 蘇東坡，《寒食帖》局部「我」　　圖⑪ 北宋 黃庭堅，《跋蘇軾寒食》局部「我」

件的配合下，讓他得到高度的自我肯定。但是，在其他時候，他對東坡的抗衡，也不免有所

挫折。他在一一○一年陰曆四月，即為《寒食帖》書跋約半年後，自我檢討十年來其書法風

格成長的過程說：「觀十年前書，似非我筆墨耳，年衰病侵，百事不進，唯覺書字倍倍增勝。」

這種進境，理應讓他心滿意足，洋洋得意才是，可是事實卻正好相反。當他在友人范君仲處

見到東坡《惠州自書所和陶令詩卷》時，不禁覺得：「詩與書皆奔軼絕塵，不可追及，又悵然

自失也！」[7]雖然自覺己書大勝從前，但一看到東坡詩書，畢竟自嘆望塵莫及；數個月前在

《寒食帖》後還軒昂地自許「無佛處稱尊」，現在重新較量，卻不得不承認「不可追及」！

其記「悵然自失」，不僅為當時心境之實錄，也意謂著黃氏在書法上的反躬自省，而這又是

他下波抗衡努力的起點。

不過，無論在這個過程中是否如願地超越他的敵手，黃庭堅與蘇軾在書法上爭勝，畢竟

助成了《寒食帖跋》的精彩成就，也無時不在推動著黃氏進行自我檢討，力求超越。他無疑

地是書法史上最勇於自省的人物之一，而他之所以能如此，蘇軾所扮演的「偶像」與「敵人」

的雙重角色，實在至為重要。這結果都證實了黃庭堅的競爭行為所產生的積極效果。如此

7 黃庭堅，《山谷別集》，卷12，頁19，收於《文瀾閣欽定四庫全書‧集部》，第1143冊，頁643。

的「良性競爭」所達到的鼓舞與激勵，真正是政界紛爭中「既生瑜，何生亮」那種境界所不可比擬。至於畫史上曾有盛唐畫家吳道子因為感到同時畫師皇甫軫「其藝逼己」，募人殺之的故事，[8] 其層次就更為低下了。

四、稱尊又如何

以黃庭堅《寒食帖跋》為代表的藝術創作競爭之模式，甚至可以說是推動藝術家追求精進，建立自我風格的最大功臣。藝術史上的這種例子極多，例如蘇軾與黃庭堅的朋友米芾便曾說他自己畫畫是要與他的另一知友李公麟一爭長短，「以李嘗師吳生，終不能去其氣，余乃取顧高古，不使一筆入吳生」，語氣雖有米芾率直狂傲的本色，其實用意精神，則頗似黃庭堅說蘇軾書法之時。米芾今日雖然無可靠畫蹟存世以資印證他的豪語，但他後來在繪畫上確實創出了自成一格的米家山水，既不取當時另一大師郭熙之風格，又不取李公麟復古唐風的途徑，其背後即受此競爭心理之驅動。畫史上清初正統派大家王翬則是另個稍微不同的例子。他雖受教於王鑑與王時敏，由之得窺古人堂奧，但那也可說是他在其友惲壽平「無形監督」的壓力下，兢兢業業地完成的。到一六九〇年惲壽平死後，王翬晚年畫遂停止了往年無稍懈怠的突破，這與他的競爭壓力的消失，有絕對必然的關係。

王翬與惲壽平的例子，很有力地再次說明了競爭敵手之存在對藝術家創作的重要性。當

8 段成式，《酉陽雜俎》（台北：漢京文化，1983），頁258-259。

一位有才華的藝術家驀然發覺全天下已無敵手時，感覺到的或許不會是喜悅，反倒是滿懷的悲哀。黃庭堅跋東坡《寒食帖》，因東坡書精絕而亦臻妙，滿心要與東坡爭強。但當東坡於一一〇一年陰曆七月卒後，他在十月間為友人劉邦直作草書，極為得意地自贊其書為「頗覺去古人不遠」，但接著又感嘆地自嘲：「然念東坡先生下世，故今老僕作無顧忌語，後生可畏，安知來者不如今者」，[9] 言下之意說東坡既逝，他即使作如此無顧忌語，今世也無人能夠體會，只能將希望寄託到不可知的未來了。這種心情之落寞，又不僅僅是幾個月前他所感到的「悵然自失」而已。想當年他為《寒食帖》作跋時，激昂地要在「無佛處」稱「尊」，大概萬萬沒料到：當「佛」真的不在後，「於無佛處稱尊」竟會是如此孤獨而無味。

9 黃庭堅，《山谷別集》，卷12，頁14，收於《文瀾閣欽定四庫全書‧集部》，第1143冊，頁641。

第三章 《鳳墅帖》及其書史地位之擬定

一、前言：一個殘缺不全的南宋私刻叢帖

叢帖之刻，始於《淳化閣帖》，而極盛於清代。習書法，言鑑別者所必需也。

—— 容庚《叢帖目·序》

正如容庚在此序中所言，叢帖之所以重要，係呼應著書學界「習書」和「鑑別」之所需。以「作字為藝術」的書法學習當然路徑很多，不一定要取法於刻帖，但從書界長久以來建立的習慣而言，師法古代大師仍然是其專業性的關鍵表徵，有點類似繪畫領域的「狀物」基本要求。叢帖彙集了多數名家作品，刻板印出流傳，雖不及書蹟原作的珍貴，然卻便於習者取得，其作用還關係到某些特定作品或其書家歷史地位之形塑。如此的功能效用甚至要超出容庚所云的「鑑別」的需求，蓋後者尚需叢帖刊拓品質精良與否作前提，變數極大，則可能在過去複製品數量有限的狀況下，尚能勉為一用，但在實際的鑑別場合，甚難派上用場。在某些特定的情況，它甚至成為市場作偽的依據。相較之下，容庚所言的第一種功能就顯得特別值得

重視：叢帖既常為習書所用，其中所收諸大師作品在眾人一代代反覆學習之歷程下，遂成為書法中的「經典」。治史者可以說：「叢帖」是書法經典形塑過程中一個重要、且不可或缺的角色。

《鳳墅帖》是南宋嘉熙、淳祐間（1237-1252）曾宏父在江西廬陵依其所搜南北宋人墨蹟刻石而成的「叢帖」。該帖分正、續帖兩階段刻成，各二十卷，墨蹟來源除家藏外，尚窮盡了「鄉之故家」，加上刻工精細講究，整個過程費時「踰二十載」，可謂使用了頗為龐大的資源來完成。然而，令人覺得可惜的是，「這部帖早就散失，拓本很少流傳」，現存上海圖書館的宋拓《鳳墅帖》，只有共計十二卷的殘帙。如此結果意謂著：《鳳墅帖》在書法經典之形塑中並未被充分重視，因此亦不曾如其他早期叢帖那樣，被後人積極翻刻。我們是否仍能由其殘餘的訊息中，為其殘缺提供一些解釋？甚至管窺其原初投入一家之力成就此叢帖的初心，究竟有何歷史意義？對於這些問題，本文試圖由經典形塑的角度，探討相關的一些面向。

二、淳化閣法帖的經典性

與《鳳墅帖》之殘缺罕傳情況相反者,當推叢帖之祖淳化閣法帖。此帖刻於宋太宗淳化三年(992),係太宗命宮廷書人王著編次摹勒,共十卷,刻成後,「每大臣登進二府者,賜以墨本」,後或因版燬於火,不再賞賜,至歐陽修(1007–1072)時已經頗為難得。《淳化閣帖》既有官刻身分,又因原來自朝廷賞賜的尊貴形象,早就為北宋士大夫家所追逐,故翻刻者多,於一〇六四年歐陽修為閣帖中《晉賢法帖》書寫跋語時,就已經提到有劉沆、潘師旦兩種傳本,他自己亦由潘氏刻本中選擇了一些,納入他的《集古錄》中,即使他的《集古錄》並非以補充《淳化閣帖》為目標,反而收入了閣帖所未及之古代碑刻作品。歐陽修《集古錄》之編集,可能與《淳化閣帖》的刊刻沒有直接的關係,但它確實出自閣帖流行刊布的早期文化脈絡,對它所帶動的士人學習熱潮作了值得注意的評論(見下文)。對歐陽修而言,閣帖的功能中,「習書」似乎高過「鑑別」。這可能也是當初太宗下旨摹刻的原始動機。

關於《淳化閣帖》的批評不可謂少,尤其是當研究者尚能將帖中刻本與作品原件進行比

較時，肯定會對其差異覺得不可思議（圖①）。但如勉強對這些批評予以分類的話，如歐陽

修者較少，大多數都在批判編者王著的書學修養不足，並未究明所摹勒者是否真蹟，甚至有

可能使用了南唐以來「仿書」的材料。[1] 此種評論意見大致出現得較晚，而且評論者，如米芾、

董逌、黃伯思等人都是一一〇〇年左右活躍於開封的士人鑑定家，其中的米芾雖亦為書家，

但他在北宋徽宗朝中的正式位置卻是「書畫學博士」，有別於王著的「翰林侍書」（屬專

業書人，而非鑑別專家）。王著出身四川後蜀宮廷，本來即為以書技提供皇家服務的技術

人員，米芾則出身官僚家庭，他第一個政府中的官位是由「恩蔭」之途得到的秘書省校字郎，

雖非科舉出身，且未得臻高位，晚年僅得禮部員外郎，不過他與上層權貴士大夫多有交往，

其《書畫史》記載了他對當時的收藏家所藏書畫作品的鑑別意見，成為當時這個新興專業

士在內），標示了士大夫社群的特異品味／生活風格。大多數批判《淳化閣帖》鑑別不精的

意見，都出於這段時間的鑑藏熱潮之中；當然，其中有的將罪過完全歸之王著身上，可能不

盡公平，或只顯示了士大夫「非我族類」的心態，那則是北宋科舉社會行之有年後的產物。

的實錄。[2] 藝術品收藏至此時就在以米芾為核心人物的推動下（包括蘇軾、黃庭堅等文學之

1 參見陶喻之，〈《淳化閣帖》管窺三論〉，《上海博物館集刊》，2002年第9期，頁404-420。

2 有關米芾這些文物鑑定意見，最好的研究者當推古原宏伸，《米芾〈畫史〉註解》（東京：中央公論美術出版，2009）。

圖①-1 東晉 王獻之，《鴨頭丸帖》，上海博物館

圖①-2 東晉 王獻之，《鴨頭丸帖》，收於《淳化閣帖》

士人鑑賞家的意見馬上被皇室所分享，並啟動了後來幾波重修《淳化閣帖》的計畫。其中最重要的一次當數宋徽宗大觀三年（1109）命蔡京主其事，龍大淵運用內府所藏原蹟更定閣帖之編次，重刻於太清樓下，世稱之為《大觀帖》。可惜的是，《大觀帖》刻成後不及二十年，汴京即亡於女真人之手，原石不知下落，原拓也流傳極少。今日所習見者為二〇〇一年有啟功題簽的《大觀太清樓帖》，雖號稱宋拓，然非十卷全本，而係出版社將「收集到的結集出版」，其中恐有明清時代翻刻者。[3] 縱使如此，論者還是十分重視此次計畫之品質，其理由大概可歸之為「偽作很少，且摹勒謹嚴，雕刻精工」數端。《鳳墅帖》的製作人曾宏

3
對傳世各本的歷代評論之見，可見容庚，《叢帖目》（台北：華正書局，1984），第1冊，頁67-119。

父便云：

此正國朝盛時，典章文物，燦然備具，百工技藝，咸精其能，視淳化草創之始自然不同。且當時盡出元藏真蹟臨摹，定期舛誤，非若外方，但因石刻翻刊。京（指蔡京）雖驕吝，字學恐出王著右，是《大觀》之本愈於《淳化》，明矣。[4]

蔡京（1047-1126）的「字學」是否真的超越王著許多，其實無資料可供確認，只知他的書法在當代確有聲望。不過，蔡京出身科舉，位至高官，此點則非王著所可比擬。至於據以摹勒上石的古人作品，是否皆為真蹟原作，沒有摹本、仿本之虞，由於原拓已經無從檢驗，亦只能暫從曾宏父的評論了。除了所收是否偽作很少的論斷外，《大觀帖》的刻石質量亦與《淳化閣帖》有所不同。明朝後期的鑑賞家汪珂玉曾作了重要的觀察云：「大觀帖拓于閣本既毀之後，重出御府墨跡，勾填入石，較閣帖眉高二寸有奇，與諸行列語句亦多不同。」[5] 汪珂玉之鑑定水平很高，《珊瑚網》中的觀察記錄應多少可信才是。可惜，《大觀帖》的這個再興官帖的成績卻已無法追尋，其燬滅之確切時間不能判斷，可能在南宋曾宏父時已然。

由於《大觀帖》的刻石已失，南宋宮廷亦曾試圖接續其官刻法帖的努力。這在高宗南渡之後，意義尤為重大。一一八五年（南宋孝宗淳熙十二年）奉旨摹勒入石的《淳熙秘閣續帖》十卷，即為此種文化「復興」之舉。此十卷叢帖據南宋人趙希鵠的報導，於寶慶年間（1225－1227）遭火已失，原拓傳世極少。《鳳墅帖》的編者曾宏父應該見過原拓，並指出其所刻諸帖「皆南渡後續得唐朝遺墨，……上皆有內府圖書、宣和及紹興小字印章，或睿思殿印。如李紳告身，高廟後有親筆跋語，黃庭堅、懷素顛草，則有李主建業文房之印。……非若前帖但翻淳化所鐫閣帖」。看起來，《淳熙秘閣續帖》除了維持官帖的取諸內府收藏的前提外，亦隱然有接續《大觀帖》之文化成就之意。對《大觀》之失於戰火，就高宗及孝宗而言，一定是一個深刻的遺憾。《淳熙秘閣續帖》之作，因此可謂是宋朝皇帝針對《淳化閣帖》的最後一次復興。然而，這個努力的成果也僅僅維持了大約四十年左右，終究以遺憾收場。

4　曾宏父，《石刻鋪敘》（北京：中華書局，1985），卷上，頁7。

5　汪珂玉，《珊瑚網》，卷21，收於盧輔聖主編，《中國書畫全書》（上海：上海書畫出版社，1992），第6冊，頁899。

三、私刻叢帖的士人取向：歐陽修《集古錄》在南宋

《淳熙秘閣續帖》的燒失，詳情不得而知，但可以肯定的是，這對關心刻帖文化傳統的南宋文人社群而言，應當也似皇室一樣造成很大的衝擊。不過，對於這個衝擊的反應，士人圈卻與宮廷存在著相當值得注意的差異。由現存殘缺的《鳳墅帖》，以及容庚所重建的編目來看，《鳳墅帖》雖亦可見繼承《淳化閣帖》之部分動機，但如北宋時劉沆、潘師旦等重刻《淳化閣帖》之舉僅在於單純之複製以利學書之用，它的別出新裁則更引人注目。曾宏父之舉，是否足稱創舉，可能不必計較；然其有別於閣帖處，則值得探究，甚至還涉及書學價值基本認定的問題。由此觀之，此士人價值取向尤可溯及十一世紀中的歐陽修，及其大約完成於一〇七〇年前後的《集古錄》和相關題跋（亦稱《集古錄跋尾》）。

歐陽修為北宋名臣，曾在一〇四三至一〇四五年間參預慶曆新政，後以翰林學士知貢舉，以「古文」為尚，得士中有蘇軾、蘇轍等人，被認為是北宋革新派士大夫之領袖人物，為宋代後輩文士所景仰，包括蘇氏兄弟和蘇門弟子及南宋周必大（1126-1204）等重要文臣。事

實上，同為江西廬陵人的周必大還是《歐陽修全集》的主要編定者，現在存世之《歐陽文忠集》則是在其基礎上所刊行之南宋覆刻本，整理者除周必大之子周綸外，還有《鳳墅帖》編者曾宏父的伯叔輩曾三異，由之可以想見廬陵世族與歐陽修間之緊密關係。

歐陽修與書學的關係極深，今日猶可自其傳世的《集古錄跋尾》親筆書（圖②），和跋尾本身之文字得其梗概。歐陽修本人的書法追隨唐代顏真卿的風格，他與好友蔡襄都是北宋時積極提倡顏書風格的主力。他論顏書之超絕處，不光著眼於其字畫，而與其人格結合，開後

圖② 北宋 歐陽修，《集古錄跋尾》局部，台北，國立故宮博物院

世論顏書之基本格局。在他的《集古錄跋尾》中有數則關於顏真卿作品的評語，大致同調，例如評《唐顏魯公二十二字帖》上有云：「斯人忠義，出於天性，故其字畫剛勁獨立，不襲前蹟，挺然奇偉，有似其為人。」[6] 如此以顏書風格之創新表現，一皆歸之於顏氏之天性及行事為人，可謂立下了後來宋代尚意書風的理論基礎。與此「天性」說相近的主張則有「自適」說，如在〈夏日學書說〉中有云：

夏日之長，飽食難過，不自知愧，但思所以寓心而銷晝暑者。惟據案作字，殊不為勞。當其揮翰若飛，手不能止，雖驚雷疾霆，雨雹交下，有不暇顧也。古人流愛，信有之矣。字未至於工，尚已如此，使其樂之不厭，未有不至於工者。使其遂至於工，可以樂而不厭，不必取悅當時之人，垂名於後世，要於自適而已。[7]

他的講究「自適」，換句話說，先從「工／拙」的計較中解脫出來，甚至「不必取悅當時之人」，如此「樂之不厭」，自然可以「遂至於工」，乃至「垂名於後世」。由此觀古代書史，歐陽修自然別有一番見解。

對於早期書史中常見的各種書體轉換之議題，歐陽修似乎不似現代論者那麼重視。整個

《集古錄》中，他對古代碑作的熱心追求，予人印象深刻，但他的「好古」，並未使他成為

當時在知識界新興的金石學家，或古文字學家，像為他的《集古錄》提供了許多一手調查資

料的劉邠（字原父，原係翰林侍讀學士，後出為永興軍路安撫使，在長安收得許多古代器物）。

從《集古錄》第一卷所收諸古器銘之釋讀來看，歐陽修本人對諸家（除劉邠外，尚有楊南仲、

章友直等）所釋之出入常持開放的態度，自己並未作去取之選擇。8 這對下一代金石學者的

工作，如呂大臨之《考古圖》（成書於一○九二年），可謂作了良好的學術準備，並藉由《集

古錄》的傳世，參預、帶動了這個士人間新學術方向的發展。

《集古錄》將三代古器之文列於卷首，雖未對古文字學有具體成績，然意謂著以之為書

史之首，列於兩漢石碑書法之前。由此而觀《集古錄》主體之漢唐石碑的記載，便可見其保

存書史史料的潛在意圖。這些碑拓的書家雖不乏閣帖中已經載入史籍的名家大師，然亦不乏

全然不知名者。這種情況尤其多見於唐代之部。歐陽修常歎「唐世人人工書，故其名堙沒者

6 李逸安點校，《歐陽修全集》（北京：中華書局，2001），卷141，總頁2261。

7 李逸安點校，《歐陽修全集》，卷129，總頁1967。

8 李逸安點校，《歐陽修全集》，卷134，總頁2062-2077。

不可數」，將這些人的姓名與書蹟收在《集古錄》中，「非余錄之，則將遂泯然於後世矣」，9，遂成歐陽修自命之歷史任務了。閣帖所收書家固有其依據，篩選之嚴亦可視為某種歷史之自然現象，此尤易由宮廷收藏之角度解之。《集古錄》之立場雖不免有刻意求異之嫌，然其回復至篩選前之狀態，努力保存史料之豐富性，這又彰顯了歐陽修作為史家之性格。如此之努力，當然及於一些「武夫悍將暨楷書手輩」等原本無緣於書史記錄之人，甚至還在一件《唐安公美政頌》碑上發現了罕見的女性書人「房璘妻高氏」，而其書法「筆畫遒麗，不類婦人所書」，是他所知「婦人之筆，著於金石者，高氏一人而已」。10 書史上雖不能說毫無女性之身影，然其之不受看重，卻也是事實。歐陽修此錄入高氏書法，後來也未再受論者注意，這對他而言，未嘗不是個遺憾吧？！

除了女性書人資料之發現外，歐陽修對當代書界的脈動亦有關注，並思考了書法作為士人文化的意義所在。後世論北宋書史時都注意到北宋士人開始討論書法的獨立美學價值之現象，他們似乎有向書法本身工拙與否轉向的趨勢，而逐漸脫離人事和文辭評價之束縛。《唐安公美政頌》之得以入選，基本上就是未計較「其事蹟非奇，而文辭亦匪佳作」的缺陷而得，

這亦是《集古錄》中常見斷簡殘篇、不知書者名姓之「無用」資料者的道理。然而，此種純憑書蹟工拙而作之篩選，卻不能舉為歐陽修對書法價值認定之唯一原則。尤其當論者將其意見置於當時書界脈動之中時，便可另有所見。試以草書為焦點稍作考察。如由《淳化閣帖》所立下的經典格局而言，其六、七兩卷王羲之作品向來被視為草書典範（另有可溯至唐模本的《十七帖》，亦相去不遠），至北宋時，唐僧懷素狂草作品的再發現，則為之震動改觀、別開生面。現存之懷素墨蹟《自敘帖》（圖③）便是當時廣受世人書家重視的「新」經典，而其「若驚蛇走虺，驟而狂

圖③ 唐 懷素，《自敘帖》局部，台北，國立故宮博物院

9 《唐安公美政頌》、《唐虁州都督府記》，收於李逸安點校，《歐陽修全集》，卷139，總頁2223；卷142，總頁2295-2296。

10 《唐安公美政頌》，見上註。《集古錄》卷6另收《唐石壁寺鐵彌勒像頌》，亦為房璘妻高氏所書，但歐陽修以為「二碑筆墨字體，逮不相類，殆非一人之書，……又疑好事者寓名以為奇也」。

風」[11]的風格評論，不但在當時頗得共識，時至今日，仍為眾人引為草書第一絕品。歐陽修對此作應亦不陌生，《集古錄》中所收《唐僧懷素法帖》注云「大曆十二年」（777），即墨蹟《自敘帖》上的紀年，二者為一物，應可接受。故歐陽修跋尾中所云「（懷素草書）尤見珍於今世」，即指其題此跋時（治平元年［1064］），書壇對懷素之熱情反應。不過，歐陽修對此懷素熱潮並未積極附和，並以其對草書傳統的認識，提出他的獨到意見：

予嘗謂法帖者，乃魏晉時人，施於家人朋友，其逸筆餘興，初非用意，而自然可喜。後人乃棄百事，而以學書為事業，至終老而窮年，疲弊精神，而不以為苦者，是真可笑也。懷素之徒是也。[12]

對懷素的如此酷評，實在十分罕見。不過歐陽修的意見亦有自己的道理，所謂魏晉法帖之「逸筆餘興」，初非用意而自然可喜」，也與《自敘帖》狂草所示之「以學書為事業」者大相逕庭，呼應著他在他處所提「自適」之說。這可以視為後世之人美學觀不取「專業性」藝術追求的一個珍貴意見。

令人深感遺憾的是，《集古錄》主體一千卷的碑帖並未能在南北宋之際動亂中安然度過，歐公家族只保留了跋尾部分。相似之遭遇亦發生在趙明誠《金石錄》上，據載，其本有兩千卷之多，係有意識地繼承《集古錄》的搜集工作。《金石錄》在南渡之離亂中亦僅試圖保存題跋部分，據云共有三十卷，然也不完整，許多條目只有目而無文，令人扼腕。從書法史撰述的角度觀之，《集古錄》和《金石錄》二計畫代表著北宋士人在參照《淳化閣帖》所立之初步規模下，所進行的作品史料的大規模補輯工作。歐陽修甚至提出一種強調逸筆餘興，超越工拙的書法美學觀，作為有別於官方，以《淳化閣帖》為代表的書史體系。如果沒有靖康之變的干擾，吾人在宋徽宗時期就可以見到官帖與私家《集古錄》二系統的對立與競爭狀態。曾宏父《鳳墅帖》的刻印，可以在這樣子的歷史脈絡中予以理解。

11 引自《宣和書譜》。歷代對懷素狂草之評論，請見馬宗霍，《書林藻鑑》（上海：商務印書館，1936），卷8，頁173-176。

12 李逸安點校，《歐陽修全集》，卷140，總頁2253。

四、《鳳墅帖》的幾個要點

歐陽修以「逸筆餘興」來對待閣帖中二王法帖的經典性，等於是以「施於家人朋友」的書簡形式重新解讀了魏晉以來書法經典作品的藝術性。這個新解讀也可視為以書簡列入過去向來以官方所設公開書寫文字為正典的行列。歐陽修的論斷自然不能包含《蘭亭序》或《樂毅論》這些成篇的書寫文字在內，而比較立基於由閣帖所傳布的那些簡短的個人性書寫而發。

對他而言，這些私人性的文字應該也屬於士人書寫文化傳統之中，其重要性不亞於那些公開性文獻。書簡的此種經典性甚至不符歐陽修自己《集古錄》的搜集原則，除了那些他取自閣帖的選擇外，書簡其實罕被前人傳諸金石，《集古錄》中即無入於金石的書簡，即使以其最寬鬆的原則來算斷簡殘篇，也沒有半篇。由此觀之，歐陽修之以書簡的「逸筆餘興」來定義魏晉二王經典的看法，應當視為其時書界的創見。

歐陽修對前人書簡經典性之肯定，雖未見諸存諸金石之實踐，卻在曾宏父《鳳墅帖》中得到保留。《鳳墅帖》中以書簡入石的數量高達近二百通，此現象在刻帖史上十分突出，而

其淵源則出於
歐陽修的書簡
觀。它雖然並
非曾宏父本人
的發明，但其
《鳳墅帖》的
倖存卻提供一
個難得之機會，
回顧南宋時期
在書簡收藏史
中的這麼一個
重要發展。《鳳
墅帖》中所彙
刻的這麼多書
簡具有兩個值

右．圖④　《鳳墅帖》所收《南渡儒行帖》的朱熹書簡局部
左．圖⑤　《鳳墅帖》所收《南渡儒行帖》的朱熹書簡局部

得注意的要點，供吾人觀察。其
一為書簡之字數大都甚多，例如
出於卷十五《南渡儒行帖》的朱
熹書簡（圖④、圖⑤）即可見在
高約三十公分之尺幅中，每行竟
有高達三十字左右之收納，較諸
書法尺寸較大之范成大《遊大仰
七言詩》（圖⑥、圖⑦）的一行
只收二、三字者竟有多處，差距
多達十數倍。這自然是與刻石對
象作品性質不同有關。范成大不
但以詩名世，書法亦為時人所重；
范成大《遊大仰七言詩》在刻帖
時的大尺寸即表現了其風格中筆
劃之遲速變化、結體之疏密配合，

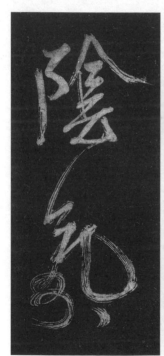

圖⑥⑦ 南宋 范成大，《遊大仰七言詩》局部，收於《鳳墅帖》

且特意強調了墨蹟中隨處可見之飛白、牽絲等運筆細節。朱熹之書簡則不然。其刻帖之講究則集中於各字間之一致性，及以結字細節所成之動勢經營行氣的呼應，使之不因字體尺寸之限制而生單調之感。書簡刻工之講究與摹刻大字者不同，然其精緻度卻未被犧牲。這也是曾宏父一再地在跋語中強調「並對真蹟」（即以墨蹟上石）的關鍵理由。

以書簡原蹟上石一方面保證著書簡藝術性的完整保存，另一方面則須對書蹟來源的可靠性提供確認，否則書蹟再如何地風格秀逸，都無價值可言。《鳳墅帖》中大部分的書簡皆有來歷，此為這批資料中第二個特點。根據帖中跋文，書簡中第一個來源是曾氏自己的家藏，如卷十三《南渡名相帖》的跋文中就有交待「自文忠（指周必大）而降，則悉先君往還書帖」，卷十四《南渡執政帖》跋語中亦有類似之記。宏父之父即曾三復，字無玷，一一七〇年進士，官至起居郎兼權刑部侍郎，《宋會要》還有他兼侍讀的記錄，退休後卒於一一九七年，由周必大為他寫了祭文。三復於朝中仕至高位（卒後曾因此受贈「少師」之銜），故與光宗、寧宗兩朝之宰相多有來往，留下來之書簡遂成宏父收藏中的傳家寶，刻帖時「並對真蹟」上石之行為，因此除了表示石刻資料的可靠程度外，同時也交待了那些書簡收藏本身之珍貴價值。

曾宏父此種針對書簡的珍藏、刊布舉措，在整個南宋時期，並非特立獨行，與他父親頗有往

來的另一廬陵名人周必大即十分值得注意。周必大家藏書簡在《鳳墅帖》中亦是重要來源之一，宏父數次在帖中提到的「益府」便是周家。周必大不僅常為藏家寫跋，自己亦富收藏，其中為鄉前輩歐陽修書簡所作之搜集輯佚工作便極受時人重視。他曾主持歐陽修文集的重刊計畫，成果即後代所通用之一百五十三卷定本；此本便在末尾收入書簡十卷，大大地增補了歐公原來家刻本的規模。周必大在自己的《益公題跋》中有一則〈總跋自刻六一帖〉：

歐陽公道德文章百世之師表也，而翰墨不傳於故鄉，非缺典歟？某不佞好公之書，而無聚之力，間有藏其尺牘斷囊者，輒假而摹之石，多寡既未可計……。

此跋所謂「自刻」，應指其周氏家塾所刻《歐陽修全集》的補輯工作。由其求能滿足歐陽修「翰墨不傳於故鄉」的缺憾，周家所刻的《六一先生墨蹟》帖顯然被賦予了一個比文集出版更為神聖的任務：藉由墨蹟刻帖的製作，歐陽修「百世師表」之形象終於得以在文集之外，以其「筆墨不傳於故鄉」的單帖，而非編定《歐陽修全集》的單帖，而非編定《歐陽修全集》中書簡部分時的用心用力。這便是歐陽修書簡迄今仍能見五百六十八通之道理，遠遠超出其前人之數量。[13]

可知周必大編定《歐陽修全集》中書簡部分時的用心用力。這便是歐陽修書簡迄今仍能見五百六十八通之道理，遠遠超出其前人之數量。[13]

蹟」流傳，並成為盧陵文化傳統的具體形式。由此而言，曾宏父《鳳墅帖》中將前人書簡刻石傳世，可算是周必大這種刻帖行為的一種延續。

《鳳墅帖》的真蹟上石也如周必大，有著強烈的盧陵地方文化意識。曾宏父對歐陽修亦十分尊崇，據容庚《叢帖目》的著錄，《鳳墅帖》的第十卷就收有「六一集古跋」，可惜久已喪佚，不知詳細內容如何。即便如此，對盧陵地方的關懷，在《鳳墅帖》中仍經常可見。

首先是製作《鳳墅帖》的鳳山別墅（亦有稱鳳山書院），這是盧陵曾氏家族的教育、文化據點，同時也是他們社會網絡的中心節點，曾在那裡舉行了盛大的修禊活動，追仿著西元三五三年的蘭亭修禊集會。鳳山別墅活動首先顧及的當是曾氏的家族傳統，正如盧陵另一世家周必大「家塾」那樣。鳳山別墅是否編輯、出版過曾三復的文集，現已無法確知，然而，《鳳墅帖》前集二十卷所據以刻石的文獻，確以曾三復所藏為核心，尤其是尺牘部分，幾乎涵蓋了曾三復任官期間所有的宰執人物，這對展現曾三復的個人形象自然大有助益，甚至可因親筆筆蹟之再現保存，產生有過於文集的效果。除了個人形象之外，《鳳墅帖》亦聚集了曾家以外的藏家的文獻，予以刻石傳世。其中有些文獻本來即有原藏者的家刻存在，曾宏父

13 參見洪本健，〈歐陽修《書簡》略論〉，《福州大學學報（哲學社會科學版）》，2014年第5期，頁36-45。

亦未避開。如此舉措顯然不易由宣揚個人形象予以解釋，然如由地方文化傳統之共同意識轉成製作主軸，是否由真蹟上石就變得不再是關鍵，既有刻帖者之網羅在內，則成為全面性地形塑地方文獻傳統的必要。曾宏父在籌刻《鳳墅續帖》二十卷時的心態即是如此，因此，其刻帖計畫之最終能窮盡搜羅了廬陵附近地區之故家收藏，就成為《鳳墅續帖》自我肯定的有力依據了。

《鳳墅帖》現狀的殘缺不全，不能只是歸因於時間的偶然因素。它的出現可能可以從《淳化閣帖》為代表之官刻叢帖的歷史脈絡中予以追溯。正是由於官帖製作、流傳自徽宗以下的一再遭受挫折，讓士人社群感受到維繫這個文字傳統的必要性，那基本上便是北宋歐陽修進行《集古錄》工作時的心態，再加上南宋士人社群普遍地對於中國文化優勢之受到北方草原帝國的挑戰感到焦慮，皇室續刻法帖之努力，又屢屢受到挫折，士人間以接續此任務者，蓋不難想像。惟這種士人間的私家刻帖，可能受限於資

圖⑧ 《郁孤台帖》局部，上海圖書館

金規模，亦乏官方形象之贊持，無法產生如閣帖般之風潮。不過，由現今所倖存之南宋私家刻帖而言，除《鳳墅帖》外，尚有《郁孤台帖》（圖⑧），那是較《鳳墅帖》稍早的，刻於一二二八年的叢帖，刻者為曾任贛州知州的官員聶子述，製作地點也是江西，距離廬陵不遠的郁孤台。現雖僅存二函，彙刻了北宋蘇軾、黃庭堅及趙佶等人作品，尤以蘇軾者最夥，占殘帖上冊之三分之二，多為《晚香堂帖》所未收，故頗為論者重視。《郁孤台帖》全帙詳情雖然不明，然可大膽推論其應以宋代書人作品為主，而呼應著《鳳墅帖》。兩者間雖有所差異，但合之仍可就此時私家刻叢帖的企圖加以蠡測，或皆欲以宋人書作接續《淳化閣帖》止於唐代書人之缺憾而來。

《郁孤台帖》的流傳亦很少，明、清兩代皆罕見記載，情況較《鳳墅帖》更為嚴重，不似後者於十八世紀時尚有名學者錢大昕的青睞。此中緣由，無法盡知，但仍不能排除印量有限，乏人翻刻的二大因素，與《鳳墅帖》的情形略似。如此兩件南宋私刻叢帖的案例，逼使研究者再次重新思考這種私刻叢帖當時製作的原始動機。它們的動機，原輯刻者實未明言，僅能自現存殘缺之結果中加以逆推，如上文已作過的嘗試那樣。不過，如果進一步追究，在諸如承續《淳化閣帖》、形塑士人階層書史，與地方文獻保存等等因素上，何者方是最具關

鍵作用者，可供吾人不需再仰賴所謂歷史的偶然性來處理這兩種叢帖的殘缺現況？

從相關學術史回顧之中，吾人或可尋得一些線索。首先值得注意的是收藏家吳榮光在

一八一一年對《鳳墅帖》所寫的跋語：

> 余謂宋南渡以後書家多宗蘇黃，而理學諸君子用筆則往往近紫陽夫子（按：即朱熹），蓋師友淵源，轉相傳習。帖中遺墨，概可想見。[14]

作為收藏家的吳榮光對《鳳墅帖》的評論，可能不自覺地偏向此帖「鑑真」的功能，並由之論斷南宋書界的流行狀態，而在蘇黃米蔡中作出「蘇黃」勝過於「米蔡」的細緻區別。如此評斷也大致得到後來的鑑賞名家的認同。例如徐森玉在一九六一年為上海圖書館徵集到這套眾人所不熟悉的宋帖殘帙時所作之簡要論述，便重複了吳榮光的意見，還進一步以帖中所刻岳飛信札亦仿東坡書風，來證明南宋人多學蘇軾的觀察，並指出社會上流傳「像〈還我山河〉（岳飛書）之類的墨跡是不可靠了」[15]。作為一則觀察心得，吳榮光和徐森玉所言確能作為

<hr>

14 容庚，《叢帖目》，第3冊，頁949。

15 徐森玉，〈郁孤台帖和鳳墅帖〉，《文物》，1961年第8期，頁7-10。

推敲《鳳墅帖》刻石動機的參考，但可能不能視為唯一的選擇。

「鑑真」的目的亦在曾宏父的編輯過程中顯露出來。例如在進行續帖工作時，第三卷收入了禪僧覺範惠洪的詩作，後有曾氏跋語，作：「前帖已刊其一詩，字跡與此不甚相類。豈老少之不同？……」他所指的另件惠洪書蹟應即前帖第十八卷的《送圓監寺持鉢之邵陽》，紀年於宣和四年（1122），而《鳳墅續帖》中的這件《層翠掃黃昏》的紀年則在政和八年（1118），用筆確與前者不同。曾宏父雖以「老少之不同」來說明「字跡與此不甚相類」的現象，實則不甚具有說服力，蓋二者紀年實僅差四年，字體大小相近而風格有此落差，真的令人不知曾氏如何取捨？由

圖⑨⑩ 南宋 岳飛，《與通判學士書》局部，收於《鳳墅續帖》

圖⑪ 南宋 吳獵，《寒暄帖》局部，收於《鳳墅續帖》

其兩者並存的結果來看，曾氏並未堅持以前帖本為惠洪書法的標準本，以達到「鑑真」的功能。

兩者之併存可能尚有另一層的保存文獻的用意在內才是。

惠洪詩的兩本風格比較，因其字體較大，相對較為容易，故其鑑真功能也不應完全排除。

然而，這對於叢帖中占了相當大比例的尺牘而言，就不易進行。徐森玉論岳飛風格所據之《與通判學士書》（圖⑨、圖⑩），字體尚稱不小，仍可作風格分析；至於字體更小者，如前帖卷十五所收吳獵（1142-1213）的《寒暄帖》（圖⑪），字型只有岳飛者的二分之一，幾乎已無法勉強作任何風格上的討論（圖⑫）。吳獵本人在此卷中被曾宏父歸入「南渡儒行」一

類人物，政績並不顯赫，而與胡安國、張栻同被視為此時湖湘學派的重要人物。吳氏本人實無能書之名，其書牘之被收入帖中，顯然意在文獻之保存，固可「備皇朝文物之盛」，卻與宣揚「吾宋三百年間書法」之企圖較乏關係。由此觀之，《鳳墅帖》中之所以收入眾多書札，畢竟較多地出於文獻保存的意圖。這充分地顯示了它與官刻《淳化閣帖》基本訴求的差異。

從書法傳習的角度言之，自然不易吸引書人的關注。這也部分地說明了《鳳墅帖》罕受後人摹刻，以致殘缺不全的結局。雖然，小字書札的摹刻上石仍然讓人得到鐫刻精緻之感，此點倒也毋庸置疑。

六、餘論

《鳳墅帖》之以大量簡牘入帖，顯示了一種文獻保存的士人文化觀。這基本上屬於歐陽修《集古錄》所首倡，而與官方所刻《淳化閣帖》涇渭分明。如由書史形塑之觀點察之，容庚在《叢帖目》序言中所標舉之兩大功能，習書與鑑別，皆可歸諸書史形塑一事。透過其中大師經典作品的指認與各種傳本的傳布，再加上《淳化閣帖》官帖官方形象的加持作用，其勢力自非《集古錄》和《鳳墅帖》這種士人私刻叢帖所能抗衡。後者所承載的士人書史取向，必須等到十八世紀碑學運動時才有爆發性的發展，這距歐陽修的首創，已有近七百年距離。

至於歐陽修的文獻保存取向，雖與曾宏父者有具體的不同，然作為友朋存問之簡牘性格上則一以貫之，並在後世刻帖中成為具有一定分量的角色。至於十七世紀後出現大量單以尺牘刻成帖之現象，便不得不溯至《鳳墅帖》了。換句話說，由歐陽修所代表的士人取向書史觀代表著一種可與《淳化閣帖》那種官方／權貴立場抗衡的發展，兩者同時扮演著書史形塑的作用，雖然，從表面上看來，官方的角色似乎較為突顯。

現今《鳳墅帖》之殘缺，原因很多，但基本上可歸之於翻刻、翻拓極罕，或許根本沒有。

這意謂著曾宏父編此叢帖的動機在後世缺乏支持。不要說經典形塑之成果有限，連書簡入石的實踐亦乏後人跟進。明代私家刻帖傑作之《停雲館帖》即取消了小字尺牘的收入，只有到了十九世紀才迎來另一波較大規模的刊刻複製尺牘的風潮，其中最突出之例可舉吳修所編的《昭代名人尺牘》（序於1826年）。此帖收入書人六百餘家，計七百三十餘札，共二十四卷，製作歷時十二年而成。此編後來甚至有陶湘所為之《昭代名人尺牘續集》（1911年），增入六百九十七通，甚為可觀，傲視前人。不過，《昭代名人尺牘》亦透露出自《鳳墅帖》以來複製尺牘作品的缺陷。書界研究者雖以「日常書法」來突顯此種尺牘作品的意義，[16] 然而卻不得不承認其製作成本之高度耗費，極難與採「再製」一途（即轉成文字後納入文集等書籍之出版）互相競爭。後者因為雕版技術之精進，字體標準化、雕版工序之分工皆有利於成本之降低及工時之節省。另外，採再製一途的出版過程，雖放棄了「複製」而得之「原貌」，但其編輯過程中卻得到機會去處理書簡原來不便公開示人的一些私密細節。這個考慮，對於大部分尺牘的持有者（家族居多）而言，很可能對他們選擇何種出版方

16 孫啓治，〈上海圖書館藏宋《鳳墅帖》殘帙〉，《中國法帖全集》，第8冊（武漢：湖北美術出版社，2002），頁1-5。

式，扮演著重要的角色。[17]

這種書史形塑的士人取向，實際上並不利於近代論者試圖從西方藝術觀回溯觀察唐宋轉折中的書史變化，並特別標舉出對「書法美感之獨立追求」，為堪稱「現代性」出現之所在。[18] 於此考慮之中，歐陽修及其《集古錄》遂深受重視。與此相關者尚有「專業化」的問題，即專以書法之風格、技法為務，而將其他相關功能置於次要位置，並將此專業現象之出現與否，視為今古之分的分水嶺。然而，揆諸歐陽修對懷素書法之批判：「以學書為事業，至終老而窮年，疲弊精神，

圖⑬ 《昭代名人尺牘續集》，第1冊，卷1，頁1（惲日初）

而不以為苦者，是真可笑也。懷素之徒是也」，便很難將之視為這種文人書史取向的要項，只能說是某種「業餘主義」的表現。總而言之，這種士人取向的書史觀究竟能夠如何為吾人描述一個與傳統認識有別之歷史發展，現今所知尚且不多。或許，在那樣的新歷史架構之中，《鳳墅帖》的歷史意義便可以得到更好之發揮。

叢帖複製出版的技術性限制，大致上到了現代照相製版技術引入中國之後，就得到了解放。《昭代名人尺牘續集》即得力於這個新技術（圖⑬）。陶湘本人稱此「近日發明」為「石影祕法」，能「為古人傳真惟妙惟肖，轉勝石刻」，故能在「不及一載」的短時間內，完成吳修花費十二年的功業。這大概也能為清末民初所見古代書簡尺牘之蓬勃出版，提供了充分的說明。陶湘所謂的「石影祕法」即通稱的「石印」，其優點除採照相之術，能「傳真惟妙惟肖」外，印量亦十分可觀，故成本相對低廉，一部尺牘集，通常不過二、三元之譜，市場之接受度很高。到了這個時期，《鳳墅帖》的所有不利於傳播的條件，可謂已經一掃而空。

17 這種「不便公開」的私密細節經常涉及雙方的金錢來往，但這須有原本與印本之比較，方能確定。見白謙慎、章暉，〈《王時敏與王翬信劄七通》考釋——兼論稿本信劄在藝術史研究中的文獻意義〉，《國際漢學研究通訊》，第12期（2015），頁155-196。

18 如見 Ronald Egan, *The Problem of Beauty: Aesthetic Thought and Pursuits in Northern Song Dynasty China* (Cambridge, MA: Harvard University Asian Center, 2006), pp. 7-59.

清末時期名人尺牘之複製熱潮，背後之因素較《鳳墅帖》者更為複雜，除了文獻傳統之保存外，新添者中最值注意則為文物商業市場之考量。尺牘複製顯然對於收藏文化界來說，頗有參考作用，甚至可作為銷售前之樣本。縱使有這些差異，尺牘複製在十九、二十世紀之交所興起的熱潮，不得不歸功於十三世紀《鳳墅帖》在此的開發。由此觀之，《鳳墅帖》的先行之功，雖未立即得到後人之延續，然至七百年之後，則乘新興的現代複製技術，而得到再興之機會。這個承載著文人書學理想的叢帖刊刻，終於在二十世紀得到另一個無可限量的發展可能性。

第四章　佛法與書法

高僧在俗世的任務有二，第一為體證佛法，二為傳播佛法。這兩個任務本來皆與書法沒有直接而必然的關係。但是，在中國的文化傳統中，佛教高僧善書之例，卻所在多有，而高僧喜以其書法示人，則更是一個常見而令人不得不注意的現象。在面對高僧書法之際，吾人亦可思考兩個基本問題：高僧究竟為了什麼而寫書法？高僧的書法究竟與佛法間有何關係？

高僧或其他與佛法有關的人，如果提筆作書，除了與他人作文字之溝通外，一個最自然的狀況即在寫經。寫經雖然也可以僅視為一種抄寫行為，施之於印刷技術尚未普遍發達之時，來求取傳播之功；但是，它更重要的意義則在於作為佛門中人的自我訓練。透過寫經的實際動作，經由書寫中一筆一劃的帶領，書者希望能自塵俗的萬般干擾中得到解脫，進而潛入到經文的內容之中，接受佛陀的開示。在此，抄經的行為遂被轉化，具有了精神性的意義。而也因為這種精神性，其在形式上也要求嚴謹到一絲不苟地配合。此時此刻，書法本身之形式、技巧的講究，並不須被刻意地予以迴避，反而可以被引用來宣示、見證書者對佛法的絕對尊從與皈依。我們今日所見六朝、隋唐以來流傳的寫經作品中，許多即呈現了高超的技巧，博得如趙孟頫等大書家的讚美，其道理或即在此。這些寫經之所以有如此的藝術成就，當然不是寫者有意識地在追求「為藝術而藝術」，而是為了一個非藝術的目標──心中的佛陀，而

盡力地要求自我在筆端實踐而來的。

心念愈是虔敬，則下筆愈是求工。書寫之際，希望讓筆跡充分地與心中的信仰聯通而合一，這可以說是寫經者「創作」之時所持的根本原則。他們的如此原則，實際上來自於中國書法傳統，或者說整個美學傳統中，強調「心」為藝術創作之關鍵的概念。漢代的揚雄說「書，心畫也」，就是此概念最簡潔的表達。唐穆宗曾問筆法於柳公權，這個影響後世深遠的書家也是以「用筆在心，心正則筆正」來總結他對書法藝術的體認。因為有著心與手的緊密而一致的結合，書法的形式便可以成為人心之完整而具體的表達；佛門中人寫經，志在修持佛法，雖意不在書，卻是此種古典書法理論在實踐中最稱極致的一種表現。

一、高僧不寫經？

令人感興趣的是，現今傳世的佛經書寫，卻罕見出自高僧手筆。這是偶然的現象，或是值得探討的書法史問題？如果略去少數幾個高僧寫經的近代案例，絕大多數的寫經作品似乎皆為書家所為，這便引導吾人再去尋思寫經這個宗教行為，究竟有何功能？書寫這個動作是否有其特殊之功能？如與苦行、誦讀、觀想等相近的修行行為相較，寫經這個動作是否較乏修行之效，故為高僧所忽視？

寫經一事固有助於修行、積德，然尚是針對信徒而言，僧侶們雖然重視此事，終究較以之為傳播工具，故多倩專家為之，尤以知名書家最為優先，蓋其易以世俗價值換算成為無形之宗教功德也。史上最知名的書家絕大多數都有佛經（或道經）書寫存世，尤其是宋代以後，宗教依賴世俗社會之勢愈深，以名家寫經為贊持宗教事務中介者，遂成首選。宮廷之中，則罕有此風。自第五世紀始，官方已有經生之設，專司佛經書寫，今日所存六朝、隋唐寫經甚多，絕大多數為這些經生所書，風格有相通，治史者稱之為「經生體」。聘請傑出書家寫經，

自然是意在取其超越一般書手的書法質量，來謀求更大的功德。元代的第一書家趙孟頫當年

被忽必烈召入大都（今北京）汗廷，他所肩負的任務，其實最主要者，便是寫經。從此而言，

蒙元皇帝雖不見得對書法傳統有深入的瞭解，他們對趙孟頫寫經價值的判斷，卻十分恰當。

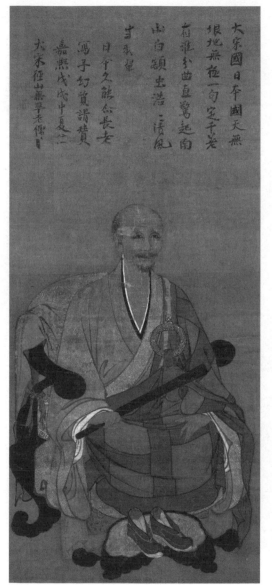

圖① 南宋《無準師範像》，京都，東福寺

而來。不過，他們確也以書法傳道，這在東亞文化史中扮演了十分重要的角色，日本古老禪

「高僧不寫佛經」的論斷，可能並不完全符合史實，只是由現今存世資料的不成熟歸納

寺中保存了若干日僧前往中國求法時攜回的信物，其中最重要者即為中國收藏中所未保留的高僧肖像與書法。例如京都東福寺便有一件精美的南宋高僧無準師範肖像（圖①），畫者無考，論者皆以為出自杭州某家具宮廷水準之畫坊，是一二三八年日僧圓爾辨圓將歸國時無準師範贈送給他作為傳法證物的肖像，印證著他們間的師徒關係。像上尚有無準師範親筆書寫的贊語，啟首云「大宋國、日本國、天無垠、地無極，一句定千峯，有誰分曲直，驚起南山白額虫，浩浩清風生羽翼」（圖②），可說是明白地表達了他對這個日本弟子回國傳法的高度期待。這種偈頌式的文字在南宋禪林中甚為流行，連不精通華語之來華日僧都能為之，作為他們與師傳間表達／傳授禪法之工具。換言

圖② 南宋《無準師範像》贊

之，此無準師範肖像上的偈語實為這件文物之緊要部分，使肖像轉化為無準禪師與圓爾辨圓之間對話的觸媒，產生如傳法衣之舉的宗教性作用，有似肖像本身之如師尊親臨的效果。

無準師範肖像上的偈語書寫既為禪師間師徒傳授之部分，這在圓爾辨圓於日本之傳教活動中確實有著重要的作用。畫像現存之京都東福寺，便為圓爾辨圓歸國後所創建，該寺院之建築，除了移植南宋禪寺之若干風格外，其中許多空間都有無準師範的題額，意謂著祖師的祝福與監督，諸如「方丈」、「潮音堂」等都是由圓爾辨圓向其師請回，為他所創建的寺院空間所使用的文物。此種禪師「墨蹟」在日本禪寺空間中的存在，除了彰顯寺院本身的傳法淵源外，對寺院作為一種「聖境」之營造，也是不可或缺的要素。如此作用，當然與其他名家書寫，大為不同。無準禪

圖③ 南宋 無準師範，《歸雲》，熱海美術館（MOA）

師書風向來被認為來自張即之（1186-1263），如《歸雲》（圖③）二字即為代表。「歸雲」

二字語出陶潛詩〈擬古詩〉：「迢迢百尺樓，分明望四荒，暮作歸雲宅，朝為飛鳥堂」，原或規劃置於東福寺某樓閣之中。書寫此種額字，自然與較小字體者的考慮不同，張即之大字風格就相對合適，「歸雲」二字結體方正，轉折強勁，筆劃起收皆尚自然，確是出於張即之，又有他自我的表現，較之肖像畫上的自題更見其本色。至於東福寺所存其他傳為張即之書蹟，如「栴檀林」、「東西藏」二者，便顯得有所不同，很難歸為張氏親筆，其過於挺直之病，亦與無準書跡有差，可能是後來寺僧所摹。十三世紀入華僧雖有借中國名人書贊的例子，如俊芿在一二一○年所製律宗祖師道宣、元照二像，即有四明聞人樓鑰書贊，然此種「非祖師」之題贊想來不能有上文所述禪宗傳法的宗教作用。張即之與日僧相識之可能性，雖然不可否認，然卻非為了傳法而求贊的首選。

二、「禪」風書寫的質疑

無準書風與張即之的親近關係，意謂著無準向方外流行書書風的直接學習，從而呼應了學界對一種獨立的、可謂之為「禪」風格存在的質疑。這個質疑原是針對日本所存宋元時期禪僧所為一批風格極為簡要的「逸品」（島田修二郎語）藝術而來，例如牧谿、玉澗、因陀羅等的繪畫作品都是討論的焦點。佛教的源頭在印度，而其中的禪宗則被視為佛教東傳後於東亞地區所生的新發展。對於禪宗的思想、概念和其在宗教修行上的揚棄經典、劈佛罵祖式的革命式取徑，論者已有基本掌握，惟對日本禪寺中所珍惜的禪僧藝術文物，卻遇上解釋的瓶頸。試圖採用分析途徑的論者首先意識到「圖像學」取徑的效果顯然有限，尤其不能處理作品中所現的簡潔造型風格，而那偏又是被歸為「簡筆」（或「逸筆草草」一格），最引人注目的形式共相。論者雖然大都同意這些「禪畫」的形式風格皆可歸之於「簡筆」（或「逸筆草草」一格），但是它與禪學的「內在聯繫」何在？卻是不易具體清之處。禪門中人雖對宋元之「文字禪」的來龍去脈知之甚詳，但是，牧谿、玉澗等人在畫上所使用的幾近抽象的圖繪，傳達了某一特定的禪理或禪境嗎？如果更具體一點，除了禪師肖像、禪宗相關故事（如梁楷所作《八高僧

圖④ 傳南宋 牧谿，《柿圖》，京都，大德寺龍光院

故實》）外，那些蔬菜（圖④）、山水（瀟湘八景）（圖⑤）等的一般題材，尤其是透過那種近乎抽象的水墨形式，究竟傳達了什麼特殊的意境？實際上卻無論者講得清楚。不過，將簡筆風格標示為「禪」，真的有窒礙難行之處嗎？禪僧援引俗世的流行風格來傳達某些宗教內涵，也會造成理解上的扞格嗎？任何形式風格本來即未被賦予任何特定而專屬的表現內涵，其之所以形成這種關聯，基本上來自於形式風格和某種表現意涵間的歷史共存；如此共存關係如果形成一種經常性，該形式風格即具有特定的意涵。所以，如要討論禪僧書法風格是否與「禪」有關，問題不在他們的風格是否取自方外書家，而在於禪人社群

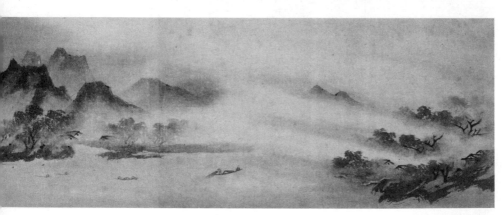

圖⑤ 南宋 牧谿，《瀟湘八景》之〈漁村夕照〉，東京，根津美術館

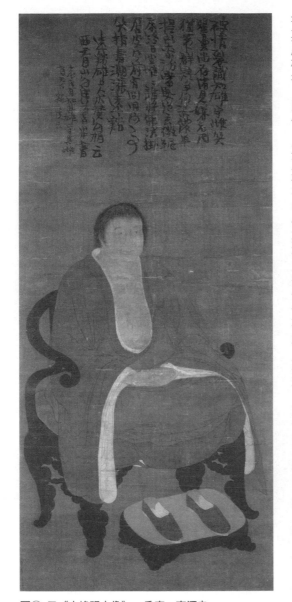

圖⑥ 元《中峰明本像》，兵庫，高源寺

之內對於他們所行之書法，是否產生一種「內在的」風格共識？

從這個問題切入，南宋時代禪師所留存之書蹟間似乎無法理出一個共相。禪門中人雖重師門傳承，但這只在禪法之上，並未及於書法之學習。無準師範號稱名師，門生之中卻罕見書其風格者，即使日本東福寺中傳其法系的僧侶亦然。不過，元代的中峰明本可能可以算是

一個例外。中峰明本是十四世紀初的知名禪僧，也是許多來華日僧求法的對象。他的俗家弟子中還包括書法家趙孟頫，但其書風間卻毫無關係。即使以趙孟頫主張之「復古」這個大方向而言，中峰明本亦與之無明顯的連結。中峰明本的書風個人性極強，作品皆與禪學事務有關。最佳例子可見於日本高源寺所藏《中峰明本像》軸（圖⑥）上的自贊。此肖像是一三一六年明本送給日籍弟子遠谿祖雄將東歸時的禮物，作為他在中國學法九年的證明，而高源寺也是祖雄賴此資歷而創建的臨濟宗道場。明本肖像畫的畫者名一庵，款在畫之左下角，資歷不詳，但推測是與明本有關之寺院裡的畫僧，其畫技可等同於當時江浙地區的高級職業畫師。肖像畫上的明本自贊確有明顯的特質，被認為是禪師親筆無誤。此書在風格上之特點有二，一為筆劃起落收束皆單純不作修飾，如第一行起首之「破」、「情」二字（圖⑦），保存了下筆時細，中間筆劃較粗圓的形狀，正是書學文獻中

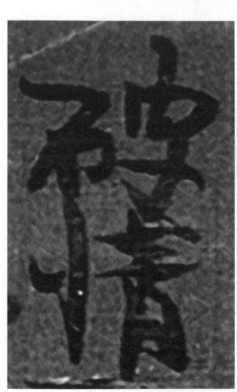

圖⑦ 元《中峰明本像》自贊局部「破情」

所
云
「
類
柳
葉
」
[1]
那
樣
。
二

為
單
字
結
體
上
的
忽
視
平
衡
，
時

見
左
低
右
高
，
或
左
高
右
低
的
組

合
。
三
則
為
由
這
些
不
平
衡
單
字

組
成
行
時
所
形
成
的
時
左
時
右
之

不
整
齊
行
氣
。
這
三
者
都
是
長
期

之
書
學
傳
統
中
各
家
皆
力
圖
避
之

的
現
象
，
尤
其
見
於
《
淳
化
閣

帖
》
所
示
各
時
代
範
本
書
蹟
。
即
使
是
早
期
章
草
風
格
，
如
索
靖
《
月
儀
帖
》
（
圖
⑧
）
那
樣
被
論
者
引

為
明
本
書
法
之
可
能
來
源
之
一
者
，
也
未
見
此
。
換
句
話
說
，
明
本
所
書
幾
乎
可
標
之
為
「
無
風
格
」
（
即

文
獻
中
云
「
未
入
格
」
）
，
或
一
種
無
意
於
精
、
刻
意
求
拙
的
作
字
取
向
。
這
對
身
處
士
大
夫
朋
友
群
中
（
除

趙
孟
頫
［
圖
⑨
］
，
至
少
還
有
馮
子
振
）
的
明
本
來
說
，
維
持
此
種
「
無
風
格
」
書
寫
，
其
實
難
度
很
高
。

可
是
，
明
本
的
「
無
風
格
獨
立
書
風
」
，
卻
也
在
他
的
法
系
之
中
形
成
一
個
範
本
，
得
到
一
些
禪
僧

1
劉
璋
，
《
皇
明
書
畫
史
》
，
轉
引
自
孫
岳
頒
等
奉
敕
撰
，
《
御
定
佩
文
齋
書
畫
譜
》
，
卷
39
，
頁
28
b
，
收
於
《
景
印
文
淵
閣
四
庫
全
書
·

子
部
》
（
台
北
：
台
灣
商
務
印
書
館
，
1983
）
，
第
820
冊
，
頁
551
。

圖⑧ 西晉 索靖，《月儀帖》局部

的摹仿，成為書史中絕無僅有的特殊發展。

絕際永中這位禪僧是明本在幻住庵所培育的繼承者，現今尚存數件他寫的白描觀音像（圖⑩），基本上屬於南宋人物畫的簡筆，但又全賴線條（無粗細變化）成之，業餘性很強，與一庵肖像完全相反。白衣觀音像上的贊語，雖署名中峰明本，但也可能是永中的代筆／摹仿，因為全篇筆劃較一致，較少地呈現書者刻意求拙的「無意識」自然動作（圖⑪）。至於後代日本禪人中固可見一些書風近似中峰明本者，如京都大德寺開山宗峰妙超（另以大燈國師著稱，1282–1338）之墨蹟（圖⑫），然而，在樸拙之中亦未見明本於筆劃、結字和行氣上刻意求拙的現象，看來只是禪

圖⑨ 元 趙孟頫，《書前後赤壁賦卷》局部，台北，國立故宮博物院

家書寫下的單純而已，並未刻意師法明本。由此觀之，明本書風確能「自成一家」，然其特色之棄絕所有書寫技巧的講究，這種刻意求拙的取向，卻不能、亦無法學習。或許，這也是明本禪法的要義吧？！

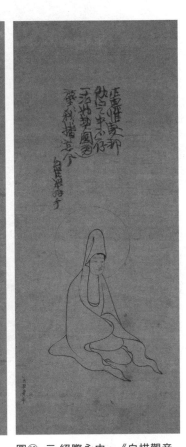

圖⑪ 元 絕際永中，《白描觀音像》贊

圖⑩ 元 絕際永中，《白描觀音像》，克利夫蘭美術館（The Cleveland Museum of Art）

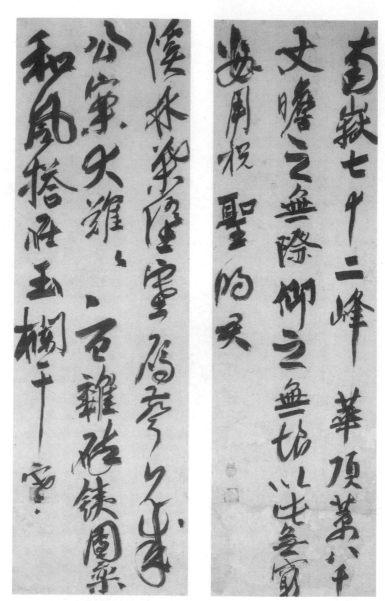

圖⑫ 日本鎌倉時代 宗峰妙超，《上堂偈》，大阪，正木美術館

三、中峰明本與懷素

中峰明本書法之得以避去所有書寫技巧的結果，值得進一步探討它的成因。由於作品資料的限制，明本「柳葉體」書風究竟經歷過哪種歷程，今日已難掌握。在日本所存明本的墨蹟，基本上都是他在建立宗師聲望之後，為其日本弟子所書的作品，它們大致上都是一三〇六年他接任天目山獅子正宗禪院住持後的事情。至於明本在年輕時候如何學習書法，乃至於建立他的書風，卻似乎無跡可尋。有的學者雖試圖自他習法之處的天目山可見之古代名人書蹟刻石上，想像他的習書過程，不過，這個努力亦幾乎是毫無成果，原因在於它們之間根本不存在任何的形式關係。那麼，中峰明本書法的成型，可以如何理解？如由其風格之特點來看，其一為如柳葉般的線條，及其二之放棄上下二字間距而形成辨識上之模糊性二者來看，前提皆在不守書人普遍所知的格法，這些都是一種刻意執行的細節，不可能隨性為之。明本應該是對這些格法知之甚詳，並於書寫時刻意避開，營造一種模拙的效果。為了要隨時呈現如此的模拙細節，它的書寫速度不可能很快；當然這種效果也能經過一再地練習，而保存在不同狀態的書寫中。中峰明本晚期作品確實展現了驚人的一致性，上述的兩個特有的行筆細節便

一再地出現，成為他「親筆」的證據。

如此樸拙的書風確實頗合於他所呈現的苦行僧形象，肖像中之散髮、粗服、斷指皆與無準師範肖像上的典禮性大異其趣，云之為「書如其人」，確實可謂合宜。

明本在形成其書風之際，必然亦曾經考慮到這個層次的意涵配合。由此觀之，明本書風之形式表現便與其禪法有直接的關係，因此形成了禪僧書法傳統中一個獨特的個案。

中峰明本書風的個案如果較諸唐代的懷素，便可見絕大差異。懷素大約是書法史上最富盛名的書法僧，尤其在狂草之目上，自宋代以後，成為黃庭堅等

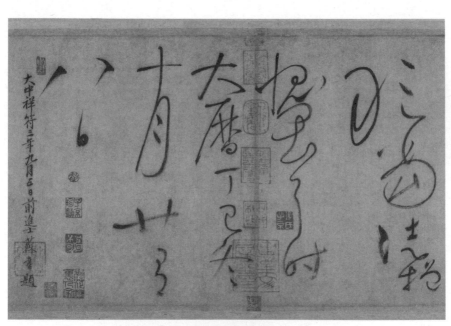

圖⑬ 唐 懷素，《自敍帖》局部，台北，國立故宮博物院

人所祖溯的經典，影響很大。然而，如果探究其書法與佛教間關係的話，立即碰上難題。即

以其名作《自敘帖》（圖⑬）而言，全篇以草書為之，在筆劃之乾濕、速度及大小上變化極大，

正符合大多數論者以為臻於草書極致之說法。然而，此敘書寫的內容卻與佛家無關，從頭至

尾盡是懷素本人學書過程中在俗世所獲各種評語，例如「奔蛇走虺勢入座，驟而旋風聲滿堂」，

「忽然絕叫三五聲，滿壁縱橫千萬字」等都是由觀看之視覺效果發言，為時人觀眾的實錄，

固然十分珍貴，可惜這些意見全未及於書僧的宗教層面。其實，這正是懷素本人所遺存的一

個疑點。關於他的文獻固然很多，但似皆集中於其書學（尤其是草書），對其法系或其僧歷，

則幾乎未予著墨。整篇文字讀來全似唐代文士，如王維、孟郊等人，常以作品四處求人品評

以謀進階之行為，差別僅在於王、孟等人以詩辭，而懷素以書法為媒介罷了。相似的行為亦

見於懷素弟子高閑上人身上，當他某次雲遊之時，名士韓愈便曾為之撰文〈送高閑上人序〉，

文中所言亦盡為書學之事，而全未及其佛學。看來這正是唐代文士圈的風氣，名士皆不吝為

人題贊、評論，而書法已成為可以被獨立讚美的技能，地位可等同於詩歌，無怪乎懷素、高

閑等人皆以其書法作形象塑造，竟不顧及其佛法本身遭邊緣化的可能性。由此觀之，懷素、

高閑等唐代僧侶是以類似吾人所謂「文化資本」看待書法，並未與其佛法相互融會。這可能

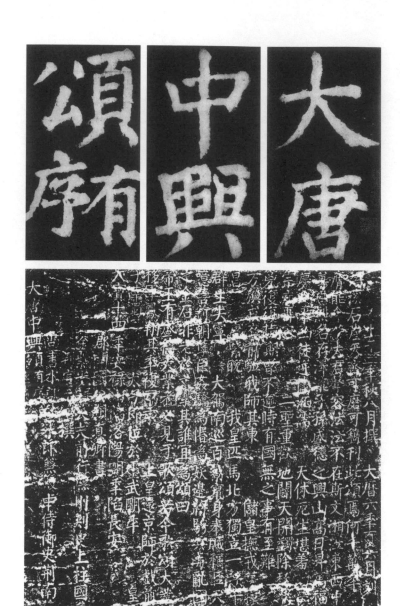

圖⑭ 唐 顏眞卿，《大唐中興頌》，北京，故宮博物院

也是北宋時歐陽修會以過於刻意進求書法技巧表現來批評懷素的道理。2 歐陽修應也是見了《自敘帖》後的有感而發。當他的後輩文士，包括蘇軾、黃庭堅在內，皆著迷新發現的這件

懷素狂草作品之時，歐陽修獨以其「自適」的書法觀，批判懷素的刻意追求技法現象。相較於歐陽修所崇拜的顏真卿書法（圖⑭），顏氏書法風格中所展示的人格內涵，正是懷素草書《自敘帖》所缺乏的。

歐陽修所主張的「自適」書法觀，可以算是早期文人所提出的理論，頗與由官方推動之《淳化閣帖》的審美取向有別。它的重點實有兩點：一為人與書合（如顏真卿），二為書法上的反專業主義（除了懷素之外，他也認為《淳化閣帖》的流弊亦來自於王著這種專業書人）。對歐陽修來說，書寫活動的「自適」實是士人與其書法間的「自然」關係，不必強求表現，尤其是刻意營造自我在歷史上的地位。這兩點倒與後來中峰明本的實踐隱然相合，雖然造成如此結果的理由大不相同，明本書法的根本還是歐陽修所不能贊同的禪學主張。然而，明本與歐陽修士人書法觀的偶然遇合，卻可提供來觀察下一波禪僧書法在十七世紀東亞書法史舞台的活躍角色。

2 歐陽修，《集古錄》，卷8，頁2，收於《文瀾閣欽定四庫全書‧史部》（杭州：杭州出版社，2015），第694冊，頁109。

四、黃檗禪僧書法與其東傳日本

十七世紀後半葉東亞文化界中的大事，首推一六四四年的滿州政權取代統治中國近三百年的明帝國，以及隨之而來的變局。對於這個變局，中國之外的朝鮮與日本特別有感於向來在東亞世界中引領風騷的中華文化竟然淪入夷狄之手，使得文化上的主從之分完全扭轉，他們稱為「華夷變態」，意思是原來的「華」（指中國）成了「夷」，而原來的「夷」（指日本、朝鮮）則因保存了若干「華」的文化而成「華」的代言人。當然，滿洲王朝後來發展出來之「漢」「滿」文化的複雜現象，遠非單純的「華夷變態」所可涵蓋，但它不可否認地提供了一個不同於中國「遺民論述」之外的東亞視角，可用以理解當時中國文物東傳的文化作用，其中一個最突出的現象，就是福建黃檗山萬福寺在日本京都的建立。

造成黃檗山萬福寺東移日本的關鍵人物是隱元隆琦（1592-1673）。他以「臨濟宗第三十二世」的身分，於一六五四年渡日，先在長崎崇福寺，後於一六六三年在宇治創建萬福寺，開始了日本禪宗的黃檗宗法系。隱元禪師創建的萬福寺基本上是仿造福建黃檗山的寺院

建築，不一樣的是建築各空間皆有創建者的額匾，還留下了為數不少的書寫，建構了整個宗教空間中的禪法氛圍。其中一個例子可見於現仍存萬福寺的《禪堂對聯》（圖⑮），文字為「寶座鎮千秋妙矣門門彰大用，慈容嚴萬福奇哉剎剎盡圓通」，其尺寸也是引人注目的四一四點八乘三七點九公分。這副對聯原來在一六六三年初建禪堂時內供白衣觀音坐像之旁，且轉刻到一種叫作「西域木」的木板上。對聯這個室內裝具雖說起源很早，然如由現存之實物來看，它的流行大約是在明末清初的十七世紀。隱元所書的禪堂對聯就是來自這個新風氣，並令人珍惜地提供了一個它的空間脈絡。如果再考慮到它的尺寸，隱元的這副巨型對聯也超過現在所知之諸多作品，亦不難想像當時日本觀眾面對它時的視覺震撼。

萬福寺中另有一副對聯位於西方丈室門外，書者為張瑞圖（1570–1641），文作「指撝

圖⑮ 明 隱元隆崎，《禪堂對聯》，京都，萬福寺

圖⑯ 明 張瑞圖，《指搞如意天花落，坐臥禪房春草深》，京都，萬福寺

如意天花落，坐臥禪房春草深」（圖⑯），作為禪院住持居住空間之空間定義，也十分適宜。

張瑞圖此作顯非針對萬福寺方丈室而作，而應是隱元渡日時攜去而刻成者。張瑞圖卒於隱元渡日之前，想當時亦有可能係為福建的萬福寺所書，這與他在明末天啓年間即居內閣高位，又以能書知名，可能即屬萬福寺的贊持士大夫社群中之一員，如與隱元曾有親交，亦十分可能。事實上，京都萬福寺現仍可見一卷《壽黃檗山隱大和尚書畫手卷》，中有張瑞圖子張潛夫的祝壽詩，即可想見張家與萬福寺間的關係匪淺。隱元草書之風格可能就得自張瑞圖那種用筆濃重、使轉強勁的特色。隨著萬福寺在京都的創建，並引來日本皇室及幕府人士之鼎力支持，代表著明末中國新文化的張瑞圖書法表現，也跟著萬福寺所展示的視覺文化傳進了日

本京都及相關地區。

隱元渡日所伴隨者自然不止張瑞圖書法一項，而幾乎可說是黃檗山文化的整體。這個有意識的移植自然離不開佛法禪學的核心，但是像張瑞圖對聯所展現的生活情調，也是不可分割的部分，那也可謂是一種士人文化與禪風的融合，為十六、十七世紀間南中國文化界的主流，甚至為隱元禪師積極地視為在他那個變局時代，東去傳法的有機部分。對他而言，禪法並非單獨存在的事物，如此認識必然要受到十七世紀中葉「華夷變態」現實的觸發才是，雖然他本人不見得會同意這個概念本身的政治意涵。

張瑞圖書法作品之所以成為黃檗文化東渡日本的部分，自然不得不歸諸於其福建的這個區域淵源，它所代表的文人文化亦隨之具有一種福建色彩，而與居主流地位的江南文化有一定程度的差別。張瑞圖的全國性形象因為崇禎皇帝清算魏忠賢事件受牽連而大受打擊，幸而在其鄉里的福建地區仍能持續，並得到黃檗禪僧的支持納入東渡，意外成為新傳日本中國文人文化的代表品項。它對十八世紀以降江戶文化所產生的作用，實值得未來的研究者多予注意。如果再加上考慮黃檗宗建寺、發展期間從福建所引入的各類藝師，如雕塑之范道生、繪

畫之陳賢等，皆在風格上引入新風，即使於佛教主題上亦是如此。這些新作品的傳入，合之可謂為福建風格，其之群聚於萬福寺，遂造成該寺之作為「唐物」之淵藪，對江戶時代藝人，如畫家之池大雅等人，作為吸收新風之管道，殊為重要。

環繞著宇治萬福寺所看到十七世紀下半以後至十八世紀的文化接觸，自東亞角度觀之，實在存在著高度發展之潛力。反觀其在中國研究界之現狀，仍受到頗多之侷限：一方面被狹隘之地方意識所圍，並受到主流江南文化之擠壓，而被貼上「閩習」之標籤，被排除於高雅文化之外；再者則為「遺民論述」所壓制，在歷史研究中被邊緣化，未能使相關之資料得到重被聚焦之機會。此二傾向所造成之負面作用，近年則在中日雙方萬福寺重啟交流，及宇治萬福寺所藏之文物資料之積極公布兩者的突破之下，露出了新的研究曙光。上文所及自張瑞圖以下的文物資料，當從此角度深察之。

黃檗禪僧及其周遭的各種藝術作品，最後都可歸結到傳法一事上。從歷史上的這些事例上看來，這是書法和佛法間最有關聯的部分，至於各個個案中書法與佛法間的直接關係，則變數甚大：縱有像中峰明本那種突出的例子，一般而言，卻不能視為一種規律。即使是近代

最著名的書僧弘一法師，書風出自北碑之《張猛龍碑》（馬一浮語），實與佛法無直接關係（圖⑰）。且其名士聲望早揚於出家之前，雖不能說修法對其書風發展毫無作用，然也必須承認弘一之書基本上仍是清末民初士人主流所稱之金石派。對於他書寫甚多之佛號中堂，或是截取佛經之聯句作品，他的朋友語帶同情地說，這些求者「多來求字，少來求法」，法師雖應

圖⑰ 民國 弘一法師書蹟

以「余字即是法」，而其書作之有求必應，仍是出於傳法的初心。由此觀之，弘一法師之以書傳法，竟與黃檗諸禪僧有相通之處。

第五章　作為禮物的文徵明書法

中國書法之所以成立，除了作為一種藝術形式之外，尚賴其本身「書寫性」的呈顯。而此「書寫性」之有無，則取決於其是否關係到某些意義、訊息之表達。因此，由書寫的角度言之，其「表意」乃是書法存在的根本，而如何「表意」所採取的形式，則只是次要的問題。

換句話說，中國書法的前提便在於它必須是一個「有意義的書寫」，然後才接著有形式美感思考的必要產生出來。由此角度言之，中國書法史上不論是早期的甲骨、鐘鼎，或是後來的碑帖，幾乎歷代所有可稱為典範的作品，無一不是「有意義的書寫」。這個事實也就是後世書論中倡言書法為「心印」的理論基礎。例如唐代韓愈的名文〈送高閑上人序〉，便是以喜怒憂悲等情感之「有動於心，必於草書焉發之」，觀山水日月等現象的「天地事物之變，可喜可愕，一寓於書」，來嘗試說明漢代張旭草書藝術之得以入神。[1] 這實際上就是基於對照

「表意」為根本的「書寫性」的優先考慮。

作為「有意義的書寫」的中國書法，既以「表意」為根本，其表達過程的完成，除了有書家作為起始之外，還要考慮到作為意義之收受者的觀眾問題。從現象的性質與數量而言，書家書寫所針對的情況有許多的差異。公開展示的碑刻書寫是將有關公眾的訊息傳達給無限制數量的、與己無關的群眾；而親友間的書札則是書者將私密性質之訊息傳達給具有限定關

係的觀者。在這兩個極端之間還存在著較不清的狀況，或可稱之為「公私交雜」的書寫，其

觀眾既非限於個人關係，亦未指向藝文大眾，而是具有脫離私密關係網向外擴展的性質，其

書寫本身所欲傳達的意義內涵也有一定程度的「共賞性」。這種書寫的例子很多，其中最常

見的即是以文學創作為內容的作品。它們的數量在宋代以後極多，幾乎可以說是中國書法史

後期的主流現象。

這種具有公私交雜性格的書寫，通常是透過一種餽贈的形式來連接書者與他的觀眾。在

此情況下，書法成為一種禮物，而具有一些單純藝術品所無的社會與文化意義。禮物的贈與

在社會的網絡中除了是一種形式的交換行為外，也因為受贈者對贈與者產生償還的義務，因

此也成為形塑社群中成員相互間身分關係的一個有效機制。它的這種社會文化作用，很難以

量化的形式直接予以估算，因此即使受贈者予以金錢的回報，也無法真正地解除兩者間因禮

1 魏仲舉編，《五百家注昌黎文集》，卷21，頁3-5，收於《景印文淵閣四庫全書‧集部》（台北：台灣商務印書館，1983），第1074冊，頁351-352。

2 關於禮物贈與行為在人類社會中所生之作用，參考 Marcel Mauss, *The Gift: Forms and Functions of Exchange in Archaic Societies*, trans. Ian Cunnison (New York: W. W. Norton & Company New York, 1967). 中國社會中也有「禮尚往來」的觀念，見 Lien-sheng Yang, "The Concept of 'Pao' as a Basis for Social Relations in China," in John K. Fairbank ed., *Chinese Thought and Institutions* (Chicago & London: The University of Chicago Press, 1957), pp. 291-309.

物贈與而形成的關係。2 以書法為禮物的贈與，由於該禮物本身的獨特與不可複製，更加強

了它的社會價值，也提高了贈者（即書家）與受者（即其觀眾）間聯繫關係的強度。此時如

果書家更刻意地在作品中加入了明顯的個人風格，使得禮物變得更為唯一而無可取代，那麼

它的社會作用也就越為增強。這也是書法在中國社會中取得崇高地位的理由之一，而中國書

法發展史中個人風格之所以日益受到重視，也與此大有關係。本文所要討論的文徵明書北京

詩諸作，即是中國書法史中將書法當作禮物運用最為突出的例子。

一、文徵明的北京詩

文徵明除了是一名傑出的畫家外，一生勤於書法，享壽又高達九十，留下來的書作數量極大，其中大部分都是當作禮物送人。有的時候，他的這種書法禮物甚至並不針對某些特定的場合需要而作，只是作了數件之後交給親友，讓他們在需要的時機轉送他人。[3] 由這一點來說，他個人與其觀眾的關係經常是相當疏遠的。而這種疏遠的關係也可以說明他在從事此種禮物性的書寫時，經常可見重複書寫同一內容的現象。從文徵明存世的書蹟看來，他最常書寫的內容主要為兩種：一為千字文，另一則為其北京詩作。前者乃一般人學書歷程中常用的課本，其內容與文氏個人毫無關係，且為歷代其他書家所常作，他所作雖多，據云有高達千本的巨量，[4] 但作為禮物而言，較無凸顯之意義；後者則不然，不但其內容飽含個人意義，被重複書寫之頻繁，亦異於他者，值得特別地注意。

3 其例可見周道振編，《文徵明集》（上海：上海古籍出版社，1987），頁1451。

4 據周道振所編《文徵明書畫簡表》（北京：人民美術出版社，1985）所載，存世及著錄之文徵明《千字文》至少有四十二本以上。

文徵明居留北京的時間其實不長，從一五二三年至一五二六年，共計三年六個月而已。

但是，這短短三年半的時間在他一生中卻具有重要的意義。他雖然是蘇州地區的名士，滿懷經世的抱負，但在他赴京之前卻是十試鄉試不第的科舉制度下的犧牲品。只有到了一五二三年文徵明才在嘉靖新政的氛圍中得到特別破格推薦，得以到北京朝廷任翰林院待詔之職。這翰林待詔雖只是從九品的最低等級官員，但卻是在士人心目中聖地的翰林院工作，得與眾多具聲望的翰林院同仁為伍，自然讓文徵明感到十分光榮。如此的心境如與他較早因考試而來的挫折，或與三年半後因絕望於仕途而離京返鄉時的感受相較，可謂有天壤之別。[5] 他的北京詩作大部分都反映著此時的這種心情。

文徵明《甫田集》中所收錄的北京時期詩作，依其內容基本上可分為四類：一為他在翰林院工作時自己的所見所感，二為他所參與的朝廷盛典，三為他所親見的禁中景觀，最後一類為居留北京時的思鄉之作。文徵明後來一再書寫的北京詩作絕大多數屬於前三類。前一類者如《奉天殿早朝》，其一作：

月轉蒼龍闕角西，建章雲歛玉繩低。

碧簫雙引鸞聲細，綵扇平分雉尾齊。

老幸綴行班石陛，謬慚通籍預金閨。

日高歸院詞頭下，滿袖天香拆紫泥。6

還自南郊〉為代表：

詩中對他所參加的清晨官員大集會的規模與氣氛之肅穆，以一種虔敬的態度作了描寫，並對自己得以側身其間，表露出一種感恩的心情。第二類有關朝廷盛典的詩作，可以〈恭候大駕

聖主回鑾肅百靈，紫雲團蓋翼蒼精。

屬車劍履星辰麗，先駕旂常日月明。

十里春風傳警蹕，萬方和氣協韶韺。

5 關於文徵明的這段經歷，見石守謙，〈嘉靖新政與文徵明畫風之轉變〉，收於氏著，《風格與世變·中國繪畫史論集》（台北：允晨文化實業股份有限公司，1996），頁261-297。

6 周道振編，《文徵明集》，頁291。

白頭欣覩朝元盛，願續思文頌太平。 7

南郊所指為天子每年冬至日在京師之南舉行的祭天儀式，是一個宣示皇權天賦的國家祭典。當儀式完成之後，朝廷百官皆在宮內外迎接皇帝的車駕隊伍還朝，象徵著整個政府機制之接納已具天命的皇帝的統率。文徵明的詩中即以華麗的詞藻歌頌著車駕儀仗的盛偉，以及彷彿有天地感應的神聖氣象，並為能親眼目睹此盛事而感到十分地興奮。至於第三類的禁中景觀，最重要的一組詩作當係一五二五年春天與同事陳沂等人同遊西苑後所作的〈西苑詩十首〉。

其中〈太液池〉一首作：

泱漭滄池混太清，芙蓉十里錦雲平。
曾聞樂府歌黃鵠，還見秋風動石鯨。
玉蝀蜿蜒垂碧落，銀山飄渺自寰瀛。
從知鳳輦經遊地，鳧雁徊翔總不驚。 8

太液池的命名，正如其他西苑內的景點一樣，一方面是取自漢代的典故，另一方面也有神仙境地的聯想。文徵明詩中遂在描述景物之際，隨處加入了仙境的詮釋，前後則不忘道出他因有幸親遊，方始悟知「上方」與「凡塵」之異的不凡經驗。

類似〈西苑詩〉中所呈現的不凡經驗，可以說是文徵明這三類北京詩作中一致的基調。而如此經驗之所以獲致，自以其得親至親臨為必要之前提。這種「在場」訊息，因此一再地在他這三類的北京詩作中出現；其不僅提供了詩中意象的真確感，而且使文徵明本人很「具體」地意識到他與一般文士境遇的差別。他在朝中事業上雖然並不順利，後來則終於放棄仕途更上層樓的期待，但是這種心境的表達大部分只出現在他的懷鄉之作，而在上述三類的詩作中較少浮現。當他在返家之後一再地書寫這些朝中舊稿時，他向讀者所表達的實際上便是他那種大多數文士所無緣擁有的「在場」榮耀感。這也使得他的自動請辭歸家之舉，在對照之下，更顯得非比尋常，而更能加強他之作為一個無意於仕途的隱士高潔形象。

7　周道振編，《文徵明集》，頁293 ；Richard Edwards, The Art of Wen Cheng-ming (1470-1559) (Ann Arbor: The University of Michigan Museum of Art, 1976), p. 94.

8　周道振編，《文徵明集》，頁300 ；Richard Edwards, The Art of Wen Cheng-ming (1470-1559), p. 95.

二、書寫朝中舊稿

文徵明一生所為詩作極多，經過刪減淘汰而流傳至今的，據周道振編《文徵明集》所收錄的即有一千七百二十一首。在這大量的詩作中，他在北京朝中的少數作品卻一再地成為他書寫的內容，實在值得注意。從現存著錄中所作的初步計算，可知至少有六十五件文徵明書法作品是以北京朝中詩為內容，推想當時他實際書寫的數量當然又遠多於此，其書寫之頻繁，在書法史上應屬罕見。它們之製作時間涵蓋很長，從尚未離開北京的一五二六年到文徵明死前一年的一五五八年，可說充滿了他的整個晚年。尤其在一五三七年以後，幾乎年年都有紀年作品書此內容，真令人不得不感到其對文徵明本人的重要性。

現存文徵明所書最早的一件北京朝中詩是吉林省博物館所藏之《行書早朝詩》，時間為一五二六年的夏天。[9] 此卷作品乃為太學生名喚「右卿」者所書，共書〈奉天門朝見〉及〈大駕還自南郊〉等詩十四首，屬於前述第一及第二類的詩作。文徵明作此卷時尚在北京翰林院任職，距離詩作成的時間還很接近。如與後來文集中所錄的版本內容相較，尚有一些出入，

可見吉林省博本還是保留了修改前的樣子，其中不僅有些詩的標題與定本不同，而且有八首詩中字句有明顯的差異。

受贈此卷作品的右卿太學，雖不知確為何人，但由文徵明在歸家之後仍與他有所來往這一點零星的資料，似乎顯示了右卿可能也是來自蘇州地區的文士，一五二六年夏天在北京拜望在翰林院中的文徵明，以示其仰慕之意。或許正是出於對此情意的回應，文徵明便書其早朝詩等贈之，一方面向其展現詩藝，互相交流，另一方面則是作為一種近況自述，這必定[10]也是他們會面時談話的主要內容之一。

從書法之風格上來看，吉林省博本仍然顯示了文徵明較早期的特徵，除了結字較為修長之外，用筆也顯得尖利而少提按的強烈變化。這些現象到了一五三一年的同類作品中則已有明顯的改變。此件作品亦為手卷，原係羅志希舊藏。卷中以行草書寫《午門朝見》等詩七首，其中《午門朝見》（圖①）及《恭候大駕還自南郊》（圖②）二詩的標題與內容都與吉林省博本不同，而已修改成如文集定本所載，可知文徵明離京歸家後還對這些朝中舊稿進行一番

9
此件作品發表於中國古代書畫鑑定小組編，《中國古代書畫圖目》，第16冊（北京：文物出版社，1997），頁104-105，編號吉1-032。

10
周道振編，《文徵明集》，頁1455。

修改，而在一五三一年
以後則未再作明顯的更
動。此羅氏藏本的書風
也有進展。它的結字較
方，用筆之粗細變化亦
漸多，因而較豐富地製
造了字體結構的內在互
動與平衡。如此現象在
一五三四年所寫的江西
省博物館所藏之《行書
答賞賜詩》則更加清楚。

一五三一年羅氏藏
本是文徵明在貞山草堂
中所寫。卷中雖未提及

圖① 明 文徵明，《午門朝見》，羅志希藏

主人，但在卷尾自題中說到當時情境是主人設

茗款待，「出佳紙索書」，可知是文徵明訪友之

際用為答謝主人款待的禮物。此貞山草堂是陸粲

（1494-1551）的居所，他原來是文徵明在北京

時的舊識，當時他係以庶吉士的身分在翰林院中

進修，並接受文官儲備訓練。待他任官之後陸粲

即以敢言直諫聞名，因而得罪了權臣，不幾年遂

被貶離朝廷，致仕歸家。[11] 文徵明為陸粲書此〈午

門朝見〉等詩，應該頗能激起他倆在朝中的共同

回憶。

在一五三〇年代的這段時間中，文徵明似乎

並不吝於與人分享他的朝廷經驗。相反地，他對

於書寫這些朝中舊稿顯得相當積極。除了舊識者

11 焦竑，《國朝獻徵錄》（明代傳記叢刊本，台北：明文書局，1991），卷80，頁103。

圖② 明 文徵明，《恭候大駕還自南郊》，羅志希藏

如陸粲之外，他還寫了多件同類內容的作品送人。這些作品中有許多都未揭明受贈者的名字，可能意謂著這些受贈者並未與他有什麼親密的友情。江西省博本即為此例之一，其他還有數件傳世的巨幅也是此種狀況。例如大都會藝術博物館（The Metropolitan Museum of Art）

右圖③ 明 文徵明，《恭候大駕還自南郊》，紐約，大都會藝術博物館（The Metropolitan Museum of Art）

左圖④ 明 文徵明，《太液池》，艾略特收藏（The John B. Elliot Collection）

所藏之《恭候大駕還自南郊》（圖③）、艾略特收藏（The John B. Elliott Collection）之《太液池》（圖④）、台北國立故宮博物院藏之《奉天殿早朝》（圖⑤）、懷古堂收藏（Kaikodo Collection）之《端午賜長命縷》（圖⑥）[12] 都是長度在三百五十公分左右的大軸，雖皆

12 Kaikodo Journal (Spring 1996), pl. 9.

右圖⑤ 明 文徵明，《奉天殿早朝》，台北，國立故宮博物院
左圖⑥ 明 文徵明，《端午賜長命縷》，懷古堂收藏（Kaikodo Collection）

圖⑦ 明 文徵明，《西苑詩十首》卷首，南京市博物館

圖⑧ 明 文徵明，《西苑詩十首之二》卷尾，南京市博物館

為精心之作，但都無上款指明受贈者。以往學者都傾向於將這些作品訂在文徵明在朝時期，但由大都會本款題與懷古堂本正文的行草風格來看，實與羅志希本和江西省博本相近，應該都是一五三〇年代所寫。這種巨軸多作行楷，較為規矩，但用筆與結字中仍有細緻的變化，

可謂極為堂皇秀麗，相當適合於在此種尺幅常出現之高大廳堂懸掛之用。在那種場合之中，文徵明似乎正以其書法自豪地向觀者訴說他在朝廷中的親身經歷，而這種經歷的分享不但在無形中豐富了廳堂空間的表徵意涵，同時也顯示了主人的身分認同，提升了他的社會地位。

艾略特收藏之〈太液池〉一詩是〈西苑詩〉十首中的一首。這大概是存世諸多與〈西苑詩〉有關之書寫中較早的一件作品。到了一五四〇年代之後，〈西苑詩〉的書寫更趨頻繁。南京市博物館所藏之《西苑詩十首》冊（圖⑦、圖⑧）即作於一五四六年。此冊以行草書寫完整的十首遊西苑詩，各詠西苑中的一個景點。其內容文字大致與文集所錄相同。後者所據之書蹟現雖不可得見，但由其後記，可知係書於即將返家的一五二六年春天，[13]其書風可以想像必定近於吉林省博本的《行書早朝詩》。而在此南京市博本之《西苑詩十首》冊中的書風則已有明顯的變化，不僅筆鋒運用呈現多變的現象，而且筆劃之聚散、緩急，字形之大小、行草配置都顯得更富律動感；各字之間雖不連屬，但左傾右斜之細緻姿態則相互牽引而成一具內在動勢的整體。此正是文氏書風的成熟面貌，流露出得自於王羲之傳統與北宋寫意書風的自然而秀雅之風神。整個〈西苑詩〉中所欲描寫的實是「非人間所得窺視」之「神宮秘府，

13
周道振編，《文徵明集》，頁304。

迴出天上」景觀，以及文氏得以親遊此如仙界之境的幸福感，如此書冊可謂是其心印。

當文徵明在一五二六年首度寫〈西苑詩〉時，用意在於一方面供其歸家之後追思舊遊之用，另一方面則思能與其鄉友分享其回憶，「殆猶置身於廣寒太液之間也」。[14] 他寫南京市博本《西苑詩十首》冊時也正是如此。此冊最後文氏自題中便重複了這個恍惚再度置身仙境的辭句，並清楚地計算了他距離遊西苑已有二十二個年頭之久。當時與他一起分享這個回憶的是江蘇太倉人陸之裘。陸之裘出身名門，是名臣陸容的孫子；少負才藻，有志經世，但一直沒有機會施展，只由貢監的資格作了個縣學教諭，因此曾以「本是個英雄漢，差排做窮秀才」來寄託感慨。[15]

從這個角度看，陸之裘的有志未伸實在與文徵明有些近似，雖然陸之裘之性情中顯然有種「不得夢見」的欣慰仰慕之情。文徵明特為其書此冊，因此不僅是在重新梳理自己過去那段如夢的光榮回憶，而且也是以之為禮物，來安慰陸氏那個遙不可及的英雄夢想。

到了文徵明最晚年的階段，〈西苑詩〉的書寫除了持續著一五四〇年代的高頻率外，另外也顯示了更深一層的歷史意識。此時的文徵明不但是江南文壇領袖，而且在書法上也得到崇高的地位。他顯然對於自己在書史上的地位有強烈的企圖心，自認為係繼祝允明之後的大

師。他自一五三七年起即開始進行《停雲館法帖》的編集鐫刻工作。這是繼無錫華夏刻《真賞齋帖》（成書於1522年）後的重要書法整理刊行計畫，全帖共計十二卷，比《真賞齋帖》的三卷在篇幅上還超出九卷，進行的時間一直持續到文徵明死後次年的一五六〇年，可見其所花費之心力。《停雲館法帖》首卷始自王羲之《黃庭經》，接著便按唐宋元明諸家作品順

圖⑨ 明 文徵明，《臨王羲之黃庭經》局部，收於《停雲館法帖》

14 周道振編，《文徵明集》，頁304。

15 錢謙益，《列朝詩集小傳》（明代傳記叢刊本），頁515-516。

序排列而下，至第十一卷為祝允明書四件，可以視為文氏自訂的書史。而其最末卷則全是文

氏自身作品三件，一為其《臨黃庭經》，再者為《山居賦》，而以《西苑詩十首》殿後，這

個安排正顯示了文氏以整個書法傳統之承繼為己任的用心。

即以卷中所收其《臨王羲之黃庭經》（圖⑨）之作而言，正與全帖之起首相呼應，而文徵明亦以精工之小楷聞名，甚至被評為明朝第一；他到八十高齡仍能不受目力體能所限，書寫蠅頭小楷不斷，更是近乎傳奇。在此背景之下，文徵明選擇《臨黃庭經》作為自身書法成就之作品便可視為他以詮釋、承繼王羲之傳統以爭

圖⑩ 明 文徵明，《西苑詩十首》卷首，收於《停雲館法帖》

取書史定位的企圖。

不過，文徵明雖對其小楷書寫極具信心，他自己最為喜愛的可能還是行草風格。他這種風格的作品數量極多，包括前述之《早朝詩》及寫蘇軾之《赤壁賦》等，都是一書再書的例子，[16] 但他在為他的法帖選件時，則特別選了一件一五五二年之《西苑詩十首》（圖⑩、圖⑪）來作代表，由此可以想見〈西苑詩〉書寫在

圖⑪ 明 文徵明，《西苑詩十首》卷尾，收於《停雲館法帖》

16 關於文徵明書寫〈赤壁賦〉，見 Shen Fu and Nakata Yujiro, Obei shuzo Chugoku hosho meiseki shu (Masterpieces of Chinese Calligraphy in American and European Collections) (Tokyo: Chukoronsha, 1983), extra vol. 1, p. 174.

他心目中的重要地位。而由帖中所見，此書基本上極近於六年前所寫的南京市博本《西苑詩十首》冊，但在摹刻時特別強調其多面筆鋒的變化使用，充分地顯示了他以北宋蘇黃米筆法來擴充原來植基於智永及《聖教序》的行草風格傳統表現能力的企圖。如此重新詮釋王羲之行草傳統的結果，便是王書原有之優雅自然與北宋諸家書那種天真之趣的融合。對他來說，這便是他書法之價值所在，後人亦可據之來為他的書法在歷史中定位。

文徵明之所以將《西苑詩》選入《停雲館法帖》之中，除了風格的理由之外，內容也有關係。《西苑詩》不僅是他自己創作的詩篇，而且其內容的出塵境界，也正是他形塑自我形象的要點。其書法風格所欲落實的優雅天趣亦正在於此。從此角度來看，此書之書寫文本及書法風格二者可謂在其自我形象之形塑要求下，產生了一個平衡的互動。換句話說，《西苑詩》的書寫此時成了文徵明的「心印」，而他本人也因而成為以「心印」為道統的書法傳統中的一個成員，繼宋元大家之後進入歷史的神殿。

三、禮物與受贈者

文徵明對其北京朝中舊稿的一再書寫，固然很多時候意謂著他本人對北京經歷的回憶與再思考，有著不可忽視的個人意義在內，但是，這些作品卻非為己身而寫，而絕大多數都是送人的禮物。在這個贈與受的過程中，這些作品一方面向受贈者傳送出某種文徵明的形象，另一方面也因受贈者不同身分背景，而產生不同的回饋反應。透過這些書法禮物的聯繫，贈與受者雙方遂建立了一種親密的臍帶關係，這種關係對於江南文人社會的形成扮演著重要的角色。

受贈文徵明北京詩作的人士當中，除了他的子姪、學生之外，其他還有一些與他關係較親近的文士，上文所提及的陸粲便是一個有代表性的例子。這種朋友通常具有很高的文學學術聲望，而且可能甚至有在朝為官的經歷，但最後卻在飽受挫折之餘，退休家居。陸粲的經歷即是如此，尤其他早年即受南方文壇領袖王鏊的推重，在朝為官時又以敢言著稱，甚至力

17 今本《停雲館法帖》的第12卷雖是刻於文徵明死後次年的1560年，但在1554年為沈律所書一本中已提及前已會刻版行世，可見文徵明在卒前已有計畫將之收入《停雲館法帖》之中。見周道振，《文徵明書畫簡表》，頁146。

批權臣張璁、桂萼，贏得政壇上普遍的讚譽，不料後來竟遭貶謫，其挫折感之深重，可以想見。

文徵明北京朝中詩的書寫因此對他可能有幾個層次的意義。從最表層看，詩作內容既在描述文氏在朝中之所見所感，陸粲亦有相近經驗，故而是勾起兩人過去共同之光榮回憶的媒介。

但是，在此回憶之外，實在也有無法逃避的挫折感伴隨而來；對兩人而言，這部分則是「不堪回首」的痛苦經驗。當陸粲收到此件禮物之時，兩人共有的挫折痛苦也隨之成為相互安慰的對象。如果再進一步觀察文、陸兩人的北京經驗，在大致相近之中，卻還有一點重要的差異。

文徵明雖然有志未伸，對宦途感到失望，但其歸家卻是出自本人自願，不似陸粲之受到外來橫逆，必須經歷貶謫羞辱。對於文徵明之得以自險惡的宦途中全身而退，陸粲必定覺得佩服，並對自己的遭遇感到更深一層的自憐。這種反應，一方面突出了文徵明如陶潛般的高士形象，另一方面也加強了禮物交換雙方之間的親密關係。

陸粲的反應其實頗易理解。對於宦途受挫的這些才士而言，未能及時認清政治之本質，在適當的時機急流勇退，正是他們日後遭貶受辱的根源。他們對於文徵明之能在未有任何跡象之前即洞察官場之險惡，毅然地自請退休，自然十分欽羨。陸粲在一五四九年為文徵明八十歲生日作〈壽序〉時，便特別標舉出：「間被薦升朝入翰林典國史，以不能屈意權貴，

遂致事歸，天下高其節，而惜其學之不什一試也。」[18]這種看法並非陸粲所獨有，文徵明的另一友人皇甫汸（1503-1582）在為文徵明九十歲生日慶祝時，也表示了同樣的意見，[19]並在其他詩篇中，一再地宣揚文徵明那種「早厭承明出漢京，卻耽山水寄高情」的高潔形象。[20]皇甫汸其實也有如陸粲的不幸挫折。他也是早負才名，二十七歲就成了進士，但為官不久即忤權貴而下獄，且一貶再貶，最後則在邊區的雲南任上退休。[21]

還有一些具類似經驗的文士，即使是未曾與文徵明見過面，也認同文徵明的形象，並積極地追求文徵明的書法作為贈禮。沈鍊便是這種例子。他是一五三八年的進士，在縣官任上著有政績，後來在朝中卻因抨擊宰相嚴嵩父子，而在一五四一年被廷杖後削為民，謫戍山西邊區的保安州，終於在一五五七年被誣謀反，處以極刑。[22]沈鍊在邊區的那些年中，曾致書

18 陸粲，《陸子餘集》，卷1，頁22，收於《景印文淵閣四庫全書·集部》，第1274冊，頁593。

19 皇甫汸，《皇甫司勳集》，卷46，頁9，收於《景印文淵閣四庫全書·集部》，第1275冊，頁801。

20 皇甫汸，《皇甫司勳集》，卷27，頁3，收於《景印文淵閣四庫全書·集部》，第1275冊，頁676。

21 Shou-chien Shih, "The Landscape Painting of Frustrated Literati: The Wen Cheng-ming Style in the Sixteenth Century," in Willard J. Peterson et al. eds, The Power of Culture: Studies in Chinese Cultural History (Hong Kong: The Chinese University Press, 1994), p. 235.

22 沈鍊，《青霞集》，卷12，頁1-9，收於《景印文淵閣四庫全書·集部》，第1278冊，頁165-169。

文徵明求其書法，希望能藉之感受文徵明「負大雅之才，抱至貞之德，退處湖海，白首彌尊」的風範。[23] 沈鍊雖然至死未曾後悔他對嚴嵩的攻擊，但對其忠義之不得伸張於朝廷，卻不得不深有感慨。在如此心境之下，文徵明如陶潛般的抉擇則是一種雖心嚮往之，但無法模仿的典範，文徵明的書法也因之成為他傾訴內心複雜情緒的對象。

宦途的困頓似乎是明代士大夫極易產生的心理癥候群。他們並不一定曾遭受如沈鍊、皇甫汸那種廷杖或入獄的刑罰，有時只因升遷不順利便滋生或深或淺的挫折感。這一方面是明代朝政自中期以來長時間充滿黨派鬥爭所致，另一方面也反映了士大夫無法調適其理想與現實間極大落差的心理障礙。具有這種心境的官員自然也成了文徵明書法禮物的追求者。王世貞（1526-1590）在此提供了一個有趣的例子。他在一五四七年成進士，時年方二十二歲，該算是青年得志。但他在一五五三年所作的〈短歌自嘲〉中卻以「為郎五載，偃蹇不遷」抒發他因久居刑部下層，發展不如預期的困頓感，甚至發出「移書考功令，願賜歸田」不如歸去的感嘆。[24] 此年，王世貞正好因公赴江南，碰上倭寇之亂，遂攜其母避兵蘇州，故得以結交文徵明，並得到數件文氏的書畫作品，其中一件即文氏為其所書之〈早朝詩〉十四首。[25] 其實此刻之王世貞並沒有遭到任何可稱之為挫折的事件，他也沒有真正辭官的打算。不過在

面對恍如陶潛再世的文徵明時，他也認同這個形象所代表的隱逸價值。當他接受〈早朝詩〉的禮物時，王世貞實則也在向文徵明宣示他毫無迷戀官場的心志。

不過，受贈文徵明所書北京朝中詩的人士中，數量占最大比例的恐怕還是當時江南的一批社會新貴。他們大多數頗有資產，但是仍嚮往士大夫的生活世界，因此不僅盡力結交士大夫，而且也設法讓自己或其子弟走上仕途。他們之中也有少數真正具有文藝才華的，因而可以在科舉考試中取得舉人或進士的資格，順利如願地成為士大夫社會中的一員。但這種人畢竟還是少數，大部分人只得利用捐納的管道，求得一個太學生的頭銜，以期對其社會地位有所提升。這種被稱之為「例監」的太學生，始自十五世紀中期，至十六世紀末期時已有相當高的比例，據說已近兩太學中監生總數之百分之七十。[26] 受贈文徵明書法的人士中有相當多的被稱為「太學」、「文學」、「茂學」，但在各種文集、方志中卻無記載其事蹟者，可能都是這種背景的朋友。上文曾提及的右卿及陸之裘二人都是太學生，可能都屬此類。

23 沈鍊，《青霞集》，卷10，頁12，收於《景印文淵閣四庫全書・集部》，第1278冊，頁144。

24 鄭明華，《王世貞年譜》（上海：復旦大學出版社，1993），頁78、83-84。

25 王世貞，《弇州四部稿》，卷131，頁20，收於《景印文淵閣四庫全書・集部》，第1281冊，頁192。

26 林麗月，《明代的國子監生》（台北：私立東吳大學中國學術著作獎助委員會，1978），頁101。

從少數倖存的文徵明書信中，經常可見其為此種太學生朋友作書為禮的情形，而且所作數量似乎還不在少數。例如有次文徵明即為某位名叫「心秋」的太學生作橫卷雜書二幅、大書一幅、大小單條四幅，數量已多到讓個性端謹守禮的文氏不得不有所抱怨。[27] 另外一個例子是後世知名的大收藏家項元汴。在董其昌為項元汴所撰之墓誌中雖絕口未提他為太學生之事，但在汪顯節所編之《繪林題識》中便直呼為項太學，徐沁之《明畫錄》亦記其「初為國子生」，[28] 可知他原來亦在經商致富後捐貲而取得太學生的資格，後來可能因為例監在社會中的聲望大為下降，遂不再多加提起。文徵明有一封現存廣東省博物館的信即寫給「墨林（元汴號）太學茂才」，提及為其書寫《北山移文》及二件綾本立軸。[29] 信中所提的這些作品雖可能已無一倖存，但由今日可見為數甚多的十七世紀綾本書作，還可以想像所謂綾本立軸的大概。它們應該也是接近於艾略特藏本的巨幅作品，被項元汴用來懸掛在他堂皇的大廳之中。

事實上，項元汴在一五四七年左右曾請仇英在其家作畫，現存台北國立故宮博物院的《桐蔭清話》與《蕉蔭結夏》兩立軸便是高達二百八十公分的大幅作品，應即是請仇英畫來在廳堂懸掛之用的。[30] 以此類推，文徵明給心秋寫的「大書」，可能亦屬此類。這如果由他們太學生身分之後的豪富背景來看，便絲毫不覺奇怪。

正如胡應麟評文徵明一件長幅大書《早朝詩》時所云「沉雄偉麗，雅與題合」，那些具有豪富背景的風雅之士想要文徵明大字書法來為其廳堂增添的氣息，也正是如此。文徵明的大字書風自然是產生此效果的原因，但是，透過署款而存在的文徵明形象也起了一定的作用。對這些受贈者而言，文徵明的標籤意謂著「天上紫薇郎」[32]的蒞臨現場，向他們顯現人間無得窺見的天朝偉觀。在此過程之中，不僅廳堂空間被轉化成清華之境，主人與其賓客也似乎可以同時晉身廟堂，同享榮華，一洗其身分中原屈居四民之末的卑微感。

以此種太學生為代表的江南社會新貴，不論其原來的家族背景如何，不論其生活型態之

27 周道振編，《文徵明集》，頁1478。

28 汪顯節，《繪林題識》（明代傳記叢刊本），卷12，頁61；徐沁，《明畫錄》（畫史叢書本，台北：文史哲出版社，1974），卷4，頁51。

29 中國古代書畫鑑定小組編，《中國古代書畫圖目》，第13冊（北京：文物出版社，1996），頁53，編號粵1-00061。

30 國立故宮博物院編輯委員會編，《故宮書畫圖錄》，第7冊（台北：國立故宮博物院，1991），頁269-272。

31 胡應麟，《少室山房集》，卷108，頁10，收於《景印文淵閣四庫全書·集部》，第1290冊，頁782。

32 朱樸，《西村詩集》，卷下，頁11，收於《景印文淵閣四庫全書·集部》，第1273冊，頁422。

實質內容有多少差異，他們對文人價值的認同，幾乎可說是義無反顧。他們因之可以被視為文士社會的最外緣成員，對文士社會的擴大發展，扮演著關鍵性的角色。從文徵明與他們之間透過禮物所形成的收受關係來看，文人價值經此管道傳送出去，超越了原來有限的階級界線，吸引了更多的成員，形成了更廣泛的影響力；而在此同時，這些新成員也以其優渥的經濟力量予以回報，成為持續此社會運作的豐富物質資源，讓其得以不斷地再生產承載文人價值的文化產品。文徵明之高士形象與以其為中心所形成的江南文士圈的影響力之日益擴大，在很大程度上乃依賴著這個互動關係。這個現象，越到其晚年越為明顯。他晚年最親密的年輕朋友張獻翼即出身華亭富家，雖有才華，但只以捐貲為太學生而在江南過其自由揮霍的生活。不過，他對文徵明及其背後所代表的價值卻持著最高的敬意，並進行熱誠的贊持行動。他因之得到文徵明大量的親筆手跡，[33] 這不但讓他引以為傲，也成為他日後在江南文人社會中爭取領導者地位的無形資本。[34]

文人社會新成員的加入反過來也逐漸改變了原來的社群文化，增加了新的「俗」的成分，也讓原來的「高雅」普及化，因此形成了明末時雅俗混淆的現象，促成董其昌等人重新界定界線的迫切感。董氏禮物的改變，應由此角度去理解。

四、一個歷史的角度

文徵明書寫北京朝中詩的禮物，不僅在風格及內涵上飽含個人情感，而且幾乎可以視為文徵明自我的化身之一。作為書家的禮物，贈、受二者之間除了進行某種物質上的交換之外，實際上也在針對著文徵明的隱士形象有所傳達與回應。這些互動雖在江南文人社會中引起一再的共鳴，但其過程的個人性很強，所訴諸的也都是個人情感的經驗，因此，吾人可以視之為「抒情」模式，而與一般著重在書法禮物之記念價值者不同。如此「抒情」模式之運用於書法禮物，並非文徵明所首創，在歷史上則可以一直追溯到十一、十二世紀的北宋時期，而可以舉出米芾為其中最突出的奠基者。

所謂「記念」與「抒情」模式之區別，不僅是書法禮物間目標功能上的差異，而且具體地與其內容及形式的表達息息相關。採「記念」模式的書法禮物在書寫時，不但內容須有絕高的堂正之公眾性，而且在風格形式上要求一種技巧上的完美性。書法史上稱王羲之為道士

34 張獻翼傳，見錢謙益，《列朝詩集小傳》（明代傳記叢刊本），頁452-453。

33 王世貞，《弇州四部稿》，卷129，頁15，收於《景印文淵閣四庫全書・集部》，第1281冊，頁164。

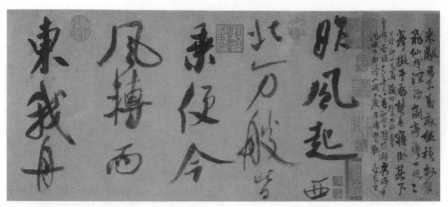

圖⑫ 北宋 米芾，《吳江舟中詩》局部，紐約，大都會藝術博物館（The Metropolitan Museum of Art）

圖⑬ 北宋 米芾，《留簡帖》，普林斯頓大學藝術博物館（Princeton University Art Museum）

寫《黃庭經》換鵝，此《黃庭經》或可謂為此種「記念」模式書法贈禮的範例，其小楷書風由現存刻本所保留者亦可想像原來講究技巧之一般。「抒情」模式則在內容與形式上皆與之有所對應，不但內容以私人性之訊息為主，風格上也刻意地放鬆格法的束縛，以表現個人性之自然為要。書法史上較早有意識地製作此種禮物以贈人者應推北宋的米芾。他在一一〇〇年為朱邦彥所書之《吳江舟中詩》（圖⑫）即以其極富個人色彩的風格寫其在吳江舟中所記一時所見。詩的內容沒有堂皇的宣示，只是個人經驗的敏銳記錄；書寫此記錄的風格，也到處留下了個人不受格法拘束的筆觸。他的用筆，正如他在寫《留簡帖》（圖⑬）那種私人信札時那樣。讓筆鋒由各個不同的角度擦過紙面，輕鬆而自在。在這個禮物中，書家的自我不再須被刻意隱藏，而清晰地顯露在筆墨的痕跡之中，與詩辭文本同時面對朱邦彥。

比起米芾所作者而言，文徵明書寫北京朝中詩的禮物在抒情性上更進一步，而可以視為此模式的最極致表現。他的北京朝中詩飽含著更多的個人抒情內容，每一次書寫幾乎就等於對其生命史的一次回顧與反省，混合著光榮、感嘆與自我肯定。他的書法風格也成為其自我形象的表徵，脫去他寫小楷時的精謹工夫，而以自然的個人性筆觸，注解避居生活的隱士理想。

以個人抒情為主軸的文徵明書法
禮物，在交換的過程中激起了受贈者
對其隱士形象的認同，成為江南文士
社會網絡的串聯媒介。它之所以產生
此作用，正反映了該社會成員在政治
上的集體失落感。但是，政治上的失
落感並沒有長久不變地作為江南文化
氛圍的主調；大約到了文徵明去世之
後的半個世紀，傳統儒者的經世濟民
任務已經逐漸讓位給隱士山人的自足
文化價值，成為新的主流關懷。對於
這時的一批新型態文士而言，政治問
題的解決充其量只不過是眼前的俗
務，他們的抱負遠大，以文化傳統的
承繼者自居，期望在集其大成之後予

圖⑭ 明董其昌，《仿各家書古詩十九首冊》局部，日本平湖葛氏舊藏

以新生的創造。在此新情勢下，作為文士社會中溝通媒介的書法禮物也產生了一種新的型態。

在十六世紀末到十七世紀初的這些新型文人當中，董其昌可能是最常以其書法作為贈禮的書家之一。[35] 他的書法祖述二王傳統，並追求一種「自出機軸」的風格來進行對整個書法傳統的集大成詮釋。他一生勤於書法創作，政治甚至只是他的墊腳石而已；他的大量書法禮物除了具有一般人事酬應的功能之外，還是積極地宣揚其藝術理念的有效媒介。例如他在一六一○年所書之《仿各家書古詩十九首冊》（圖⑭）即以其自復古中變出的風格寫古詩十九首；但是，此古詩的文本實又非其書所在意，如何在書寫之際對自皇象、鍾繇、王羲之以下至蘇軾、黃庭堅、米芾等十七位書史宗師之風格作一以貫之的新詮釋，這方是此冊書法的主要關懷。如果較之文徵明對北京朝中詩的書寫，董其昌此冊可謂毫無情感在內。他所作的，其實是對整個書法傳統的重新書寫，而此冊作為禮物所訴諸的價值，亦就在此。

《仿各家書古詩十九首冊》在寫成後由董其昌送給友人方季康作為禮物。當時方季康向他出示其所臨之《聖教序》，因深得晉唐筆意，而得到董其昌的讚賞。董氏遂以此冊貽之，

35 關於董其昌的書法，請參見 Xu Bangda, "Tung Chʻi-chʻang's Calligraphy," in Wai-kam Ho ed., *The Century of Tung Chʻi-chʻang, 1555-1636* (Kansas City, Mo.: The Nelson-Atkins Museum of Art, 1992), pp. 105-132.

請其品評，並要求方季康以《聖教序》書法寫《古詩十九首》以報。這個禮物交換過程中所透露的「復古」價值觀，完全不同於文徵明運用其書法禮物時所憑藉的抒情內涵，依此管道而建構起來的文士社會網絡也因此顯示了一個全新的實質。

第六章 二十世紀前期中國書學研究生態的變與不變

一、前言

主張書法和研究書法的人，都是吃飽飯，沒事幹，閑扯淡。

這是當年五四運動中學生領袖傅斯年（1896-1950）對「書法研究」這個古老學術領域的率性評擊。傅斯年的這個評語出自一篇討論漢語改用拼音文字的論述，而書法研究之所以被捲入該論戰之中，即因為有論者（舊派？）「認漢字作美術物」，故應該「保存起來」。傅斯年當然無法認同那些只是「一堆黑墨，弄到白紙上」的書法，既無意義，亦無判斷其美惡的標準，實在不配歸為「美術」，與中國婦女的纏足和西洋婦女的束腰等，同為「現代」文明欲棄之而後快的傳統糟粕。[1]

傅斯年的言論究竟有多少代表性？這可能不容易有個確切的答案。然而，傅氏的這個評論至少對研究者提供了兩個事實：一為來自西方（透過日本的轉接／介）的具有「現代」意味的「美術」概念，在一九二○、三○年代，於中國文化界，乃至於整個東亞地區者，已經

產生明顯的衝擊作用。這個現代「美術」觀的衝擊如何改變書法研究這個在中國具有悠久傳統的領域？第二個事實是，當時一般文化人顯然對於新來的「美術」之定義仍有疑惑，尤其是面對西方所無的，例如書法的門類之時。另個傅斯年評論中所揭出的事實衍生於新派論者對於傳統品評書寫中的「缺陷」所在。除了他所提到的「神品」、「妙品」外，傅氏特別舉出了「龍驤」、「虎視」的比喻，以及「飛青麗白」的形容，「還不是些怪秘的感想，不可理喻的嗜好」。這便是他抨擊它們缺乏「判斷美惡的標準」的理由，換句話說，那些傳統品評的缺陷實不在於使用比喻與形容，而在於其「不可分析」。這實在不是五四時期新型文化人追求「科學性」所能接受的。傳統論書文獻中確實常見此種使用比喻的詞彙，例如對王羲之的書法，除了總結為「字勢雄逸」外，另以「如龍跳天門、虎臥鳳閣」（梁武帝語）喻之，並且屢為後世評家所引。如此「印象式」的品評，其之所以大行於傳統題跋文化中，自有其理，不宜一概抹殺，然其之不受新派文化人歡迎，則是不可迴避的事實。

當然，二十世紀初期書學研究界（暫且略過創作實踐者）中對傳統書學品評的抨擊，並未形成共識。從當時所發表的著作來看，也很難視之為書界主流。但是，如果就因此推論說：

1 傅斯年，〈漢語改用拼音文字的初步談〉，原刊於《新潮》第1卷第3號（1919），後收於《傅斯年全集》（台北：聯經出版，1980），第4冊，頁1138-1165。此段文字所出在頁1141-1142。

如傅斯年言論所代表的「現代」衝擊，竟然未在二十世紀初期對中國書學研究造成任何作用，卻是過度的武斷。本文之討論即試圖在一些表面上仍然謹守傳統撰述格局的書學史論著中，梳理出來其中值得注意的「現代」元素。如此取徑，亦在意圖繞過當時大眾媒體上時興的新舊黨派之論述爭議，而更重視文化脈絡的整體狀況，以及論述者之個人抉擇。例如針對上述所謂「表面上仍然謹守傳統撰述格局」者，一般論者動輒以「國粹派」歸之，除強調其「傳統性」之價值外，亦暗示一種刻意反對「現代性」的反動傾向。這個歸類不能說錯，然而，如果用在某一特定領域、個別論述時，則易生見林不見樹之憾，個人選擇變異之富，也更不易彰顯。這雖然是史學研究時經常採用的整理與總結功夫，但是，它亦易於衍生過度篩選之病，必須於從事學術史回顧時予以補救。本文所聚焦的書學史研究尤其有此必要。縱使絕大多數的大城市中文化人都已自覺地身處「現代」之內，對於所謂「現代文化」之樣貌究竟要如何發展，卻仍缺少共識。書學研究更是因為係「西方所無」而缺少足以直接取法的參考架構，而顯得混沌。這是討論二十世紀初期書學研究學術史時，必須實際面對的事實。

二、書學成為「美術」／「藝術」的東亞變貌

受到傅斯年等人抨擊的書法之「非美術」身分，最難以辯駁的理由之一在於它與傳遞訊息之文字載體的不可切割，因此不易否認其本身即具有不利於「美術」新定義之「工具性」。

後人遂不難想像這個有關「書法是不是美術」的本質性的提問，會對所有論者，尤其對偏向支持書學研究者，造成極大的壓力，被逼迫著作出回應。例如沙孟海在一篇頗具影響力的文章〈近三百年的書學〉（1930）中，一起頭便說：「書學是中國最早設科的一種藝術，六藝中不就有一藝是『書』嗎？」[2] 便可體會有關書學存在價值的訴求掙扎。不論其效果如何，這種訴諸中國古典學術的「六藝」一說，確實為當時許多書學論者所取，卻無暇顧及所謂「六藝」的具體項目、內容，是否可以直接嫁接到來自西洋的「美術」之上。

差不多在同一個時候，書學學者胡小石則以稍微不同的方式，抒發他對此議題的焦慮：

2 沙孟海，〈近三百年的書學〉，原刊於《東方雜誌》，第27卷第2期（1930），後收於上海書畫出版社編，《二十世紀書法研究叢書·歷史文脈篇》（上海：上海書畫出版社，2008），頁1-27。

世有以作字為藝術者，惟中國為然，日本朝鮮皆學我者也。[3]

這是胡小石後來沒有完成的《中國書學史》一書的〈緒論〉，發表於《書學》雜誌，一九四三年第一期，原來可能係他在某大學授課用的講義，約可溯至一九三四年。[4] 胡小石也是在文章一起始即直指「書」為「藝術」，亦與沙孟海一樣刻意避開仍有一些東洋味的日本新創詞「美術」，但同時也強調了日本和朝鮮皆同「以作字為藝術」，而中國為其源頭，以此增加了足與西方者抗衡的分量。由此觀之，胡小石確曾敏銳地感受到新來之藝術觀對東亞三國文化傳統「以作字為藝術」的重大衝擊。他對東亞三國文化的關注似乎提供了另種價值依據，使其不須再仰賴訴諸古典學術的「六藝」。至於沙孟海所未直接回應的書法藝術性問題，胡小石則表現得相當積極，直接說明此藝術性來自於使用極富彈性之毛筆，並能由其「結構之疏密，點畫之輕重，行筆之緩急，以表現作者之心情」。[5] 胡小石的說明實不能說是新創，但可謂當時面對西來藝術觀時一個有意識的回應。可惜，他的整個書學史著作，並未實際完成，無法具體窺知其內容是否尚有如上述所引類似當時歐洲時興之表現主義概念，以及如何用之論述書學發展的實況。

胡小石所特為標出的東亞三國「以作字為藝術」的共通現象，其實亦值得由不同角度加

以觀察。如果以國家之力舉辦的「官展」來看，中國方面在一九二九年的「第一屆全國美

展」和一九三七年的「第二屆全國美展」中皆有書法作品之陳列，雖不能說即「證明」了書

法藝術身分的官方認定，但至少呈現了對其部分社會接受度之存在，即使不能說形成了共

識。將此與戰前日本的狀況相比，便可見值得注意的在地差異。日本的現代化進程在東亞三

國中起步最早，對美術概念之使用也最有意識。由於文化傳統之不同，書法在現代化後之日

本很早就與繪畫脫鉤，不再合稱「書畫」，反而將「美術」與符合博覽會「振興產業」之企

圖作緊密之連結，只聚焦於「新式」之表現，而使書法歸之於「私」領域之空間，以求消解

新舊之衝突。[6] 於此推動之下，不僅正式官展之中不設書法一門，官方美術學校之內亦無此

科目的設置。在此期日本之書法相關論述之中，也少見必須訴諸中國古典「六藝」之文字。

此尤可見中日間針對書法是否藝術此一課題的重大差異。作為日本殖民地之台灣亦是如此。

一九二七年開始的台展也是採取此種官方立場，根本不考慮書法一門之設置，只就西洋油畫

3　見胡小石，《中國書學史緒論》，收於上海書畫出版社編，《二十世紀書法研究叢書・歷史文脈篇》，頁58-74。

4　這個推測見祝帥，《從西學東漸到書學轉型》（北京：故宮出版社，2014），頁77。

5　胡小石，《中國書學史緒論》，頁59-61。

6　參見佐藤道信，《明治国家と近代美術──美の政治学術──》（東京：吉川弘文館，1999），頁161-168。

與新「日本畫」進行評選，傳統風格的水墨畫與書法則根本參選無門。最為有趣的是同為日本殖民地之朝鮮在一九二二年開始的「朝鮮美術展覽會」，雖亦屬日本殖民政府推動其文化政策之一環，但卻納入了較為傳統的書法部分，顯得似乎較有彈性。[7] 姑不論其內部理由究竟如何，鮮展與台展對「以作字為藝術」之在地文化傳統所採之對策不同，一近日本，一近中國，而又和中國所行官展狀況不完全類似，這可能值得未來論者進一步探究。

中國的全國美展雖然云為官辦展覽，然與日本之官展有所差異。其中最明顯的差別在於權威性的建立。一九二九年的第一次全國美展雖是由政府主管教育事務的教育部主辦，並成立「全國美術展覽會總務委員會」展開籌備工作，[8] 由該年四月十日在上海新普育堂開幕的情況來看，該展並未如日方地以推動西式／現代式的「美術」為唯一的方向，而係以舉辦「全國性」之大型公開展覽為主要目的，故而兼容並蓄的折衷性甚強。全展中雖有「西畫」部門，並引發徐悲鴻和徐志摩有關西方現代派藝術之爭論，但其展品只占四間，「傳統」傾向較強之「書畫」部卻有九個展廳，其中書法之比例亦甚可觀。這不得不讓人想及于右任（1879–1964）這位國民黨黨國大老書人擔任籌備委員所可能發揮的絕大影響力。不過，也由於這個兼容並蓄的現象，第一次全國美展並未能在「美術界」帶動任何一個堪稱風起雲湧的「運動」；

書學本身之內容亦未因此展而出現明顯的衝擊與回應。

第一次全國美展較重於「全面」地公開展示中國美術的現況，其給予傳統書學界之重視，亦反映了來自清末金石學緊密關連的書學之基本關懷，那基本上並未積極回應「現代」「美術」觀的衝擊，或者說，他們也在某種意識之下，形塑自己的「現代」表述，畢竟那在當時仍是一個開放性的議題。較諸東亞近鄰的日本、韓國、台灣，中國書學的「非現代性」表現得最為突出。

7 關於朝鮮美術展覽會之創設，參見金惠信，《韓国近代美術研究》（東京：株式会社ブリエッチ社，2005），頁63-76。

8 全國美展原來之籌備工作倚重杭州藝專的林風眠甚多，改組後則引進了上海與南京方面的參與，遂有派系競爭之現象，見濟遠，〈全國美展與西湖博覽會的藝術館〉，《美展》，第5期（1929年4月22日）。西湖博覽會者原來期待救治全國美展的缺點，主事者皆屬新派之藝專教授，總幹事李樸園君後來在1935年10月於《東南日報》發表了〈書法非藝術論〉再度引發一場小論戰，可見他們對於美展中納入書學作品確很有不同意見。

三、中國書學研究在一九三〇年代的新與舊

在沒有一個既定的「現代」框架引導下的此時期書學論述，大致上都同時呈現傳統與非傳統的兩個面向。傳統面者所呈現的是撰述者自覺或不自覺地對此前由包世臣、康有為所建構之碑學史觀的接續。這個依「碑學——帖學」之分而建立的書學史，不論其缺陷有多少，這個十九世紀完成的書學論述確是最有影響力的，不僅指導了大多數的書法實踐，而且左右了許多人對整個書學歷史的認識。至於所謂「非傳統」者，基本上皆指向碑學史觀的反思，一為論者對自處歷史時代畢竟已離康有為《廣藝舟雙楫》出版的一八八九年約有半個世紀的自覺，另者則為書學內容的具體掌握，如何推陳出新，遂成為新時代撰述者不得不面對的挑戰。

在缺乏「現代」典範論述引導的書學撰述，於二十世紀三〇年代的書學史相關著作，較諸許多盛行的「學書心得」那種旨在分享學書心得供其他學習者參考的短篇文字，顯得具有傳統中少見的「史學」關懷，似乎立即占據了突出的位置。即以一九三〇年《東方雜誌》第

二十七卷第二期所編輯的「中國美術專號」來看，分別由朱大可和沙孟海所撰寫的兩篇書學文章可謂提供了一個方便的窗口，一窺其時書學界對新興文化讀者的回應。朱大可的文章標題為〈論書斥包慎伯、康長素〉，正是以直指包、康所倡碑學的四大缺失為訴求，以之來吸引對中國美術有興趣之讀者的注意。朱大可此人經歷不詳，但由其名字經常出現於《鄭孝胥日記》中，可知大概是活躍於上海，頗有傳統學術修養的文士。朱大可對北碑南帖說的四點批判所聚焦的早期史料價值（「魏碑能傳蔡衛」、「魏碑能得原搨」）、藝術價值（「魏碑能備諸美」）和歷史價值（「魏碑能開唐法」），確對其之於書壇得到支持，有貼切之掌握。至於他所提出駁難之依據，是否有效，則屬見仁見智，全文最終歸結之「卑魏尊唐」說亦僅能視之為朱氏個人之歷史見解，因其形式稍簡而無法詳細分析、評估。縱使如此，朱大可此文對清末最有勢力之碑學史觀的批判卻饒富新時代之意義，可以代表當時已經有所展示的書學界「反舊學」之「現代」自覺。

另外一篇沙孟海的〈近三百年的書學〉則由一個更積極之角度，來表現「不同於傳統」的書學撰述。這個「非傳統」面向首見於其文章標題，不以一般的朝代分期，而採用梁啟超指稱「近世」用的「近三百年」。這可算是當時史學界新風的一種樣子，不需過度著墨，倒

是作者在取此標題時，對此種時代感確有自覺，其內容中行文之刻意口語化，也正是此種意味。雖有上述的現代感，沙孟海的論文內容卻仍有強烈的傳統感。它的分節基本上仍謹守包世臣、康有為的碑學、帖學之分，只是在結尾加了一節專論顏體字，那大概反映了沙孟海個人在書風上的偏好，亦以之作為不再墨守碑、帖之分的總結。雖然沙孟海自己坦承該文之作曾經參考了包世臣的《國朝書品》，且於各家之評論時仍然未改傳統書評的樣子，然其中非傳統的現代傾向確很明顯。這或許也是稍後史學名家顧頡剛在一九四〇年代回顧彼時藝術專史時特別青睞沙氏的基本理由。9

同樣深受傳統評論制約的書學撰述尚有馬宗霍於一九三四年出版的《書林藻鑑》一書。從書籍的形制上看，《書林藻鑑》雖然篇幅頗大，採取了傳統線裝書的版型，共計四百五十三頁，分十二卷，表面上看馬宗霍的撰述重在歷代品評意見的彙集，且按朝代先後書家依序排列，似乎看不到什麼新意，甚至也沒有如沙孟海的新式歷史分期的使用。然而，亦有論者發現《書林藻鑑》中各時代皆有一序論，很值得注意，認為合之可視為書法史研究之開創。10 此說甚有見地，尤可引之切入觀察《書林藻鑑》書中隱而不顯之新變。馬宗霍的各卷序論有長有短，大致上依各期書人之盛否而調整，然亦有視其於書學史中之重要性而作的處理。例如三國時

代別列一卷，即因「考八分變真，真草生行，……蓋真行二體大成之時」，故而一反傳統「合三國於漢」的作法，另立一卷，以示「書體上一大轉關也」。這雖非馬氏之獨創，然卻可見其分期上之慎重。

即使《書林藻鑑》的分期分卷仍顯得相當傳統，但他對書史上幾個「大轉關」的撰述則顯得較有新意。他對這些「轉關」的定義大抵繼承傳統累積的看法，例如「書體之變」成於三國兩晉之時即是。但是，馬氏對其之所以然的歷史提問，則富含「現代」意味，不獨單以書家人數為判斷。他在兩晉那卷中曾舉三個理由，試圖解釋晉人書之所以最盛。除了舉出「清談」文化外，另兩點則涉書學傳習與傳播二者，很值重視。前者涉及晉人與前代典範間，「筆蹟多傳」，服儓有資，師承匪遠，酌其餘烈，自得新裁」，最佳的例子則見於王羲之，馬氏引自文獻，示羲之「自言見李斯、曹喜、梁鵠、蔡邕、張昶等書」，「嘗從王導得鍾繇《宣示表》真蹟」，「又師王廙，自聞索法」，因此能有「轉益多師，取資博矣」，遂在暮年「備精諸體，

9 顧頡剛評沙孟海的〈近三百年的書學〉為「較有系統」的書法史著作，並期待沙氏將來能完成一部書法史的專著（見顧頡剛，《當代中國史學》[1945]）。此說頗得現代書學史論者之支持，見祝帥，《從西學東漸到書學轉型》，頁82。

10 此說最早為陳振濂所提出，見氏著，《中國現代書法史》（開封・河南美術出版社，1997），頁216。

自成一家」。這個論述雖無法從作品資料上得到佐證，但可能全來自於古代文獻，包括他在書中所彙集的歷代品評。值得注意的是，馬氏在閱讀使用這些文獻時，或許也有過度解讀，以積極配合其論點。例如對王羲之如何學習鍾繇書蹟一事，即有此種曲折。鍾繇《宣示表》之傳至南方，據南朝齊時王僧虔云王導「喪亂狼狽，猶懷鍾尚書《宣示帖》，衣帶過江」，此作後即傳至王羲之，再由羲之借給王修，終由王修殉葬而不傳於世。這個傳奇性的故事，不知始於何人？王僧虔自是最可能的人選。他自稱是王導之玄孫，那麼說是家族中流傳的傳說也可以。無論如何，這個故事到唐代張彥遠編寫《法書要錄》時大概已定型如此。[11] 此傳奇故事既無法進一步追究其真實性，馬宗霍也未如當時疑古派學者那般予以質疑，僅是直接引用之，作為義之書學所以超越他人之一個解釋。如此倚重書蹟傳習之功，亦可謂馬氏自傳統文獻中選擇王僧虔〈論書〉所記軼事，而加以發揮的歷史見解了。

由此原蹟傳習角度所作的書史發展理解，也可施之於唐、宋二代。馬氏以為「唐初猶有晉宋餘風」，主要便在仍得見義之真蹟，故「右軍之勢，幾奔走天下」，「學晉宜從唐入」。將兩晉之典範化約成義之一家，並懸為書學進展之方向，這是馬氏在《書林藻鑑》中提出之書學史觀，值得注意。至於他所謂的「唐代之書」的代表人物為顏真卿，其論以為「逮顏魯

公出，納古法於新意之中，生新法於古意之外」。至於其古法何指？序論中雖未明言，然在彙評中可見所引康有為的意見，以為「魯公專師穆子容，行轉氣勢，毫髮畢肖」，並指出《郙閣頌》（圖①）「體法茂密，漢末已渺，惟平原（顏真卿）章法結體，獨有遺意」，「又裴將軍詩，雄強至矣，其實乃以漢分入草，故多殊形異態」，所舉其「古法」風格之源頭實都為漢至北魏之書碑；如穆子容者，即西元二八九年刻之《齊太公呂望表碑》（圖②），碑在河南汲縣，為清人馮雲鵬譽為晉碑之冠者。康有為此論顏書之風格源流特重其援用北碑，可謂清代碑學派史論中唐書歷史地位之代表，實亦隱含他們在書法實踐中之主張。馬宗霍之書

圖① 《郙閣頌》拓本局部，172年刻，摩崖刻石，陝西略陽縣嘉陵江西岸

11 張彥遠，《法書要錄》，卷1，引《南齊王僧虔論書》，王導條，卷1，收於盧輔聖主編，《中國書畫全書》（上海：上海書畫出版社，1993）第1冊，頁35。值得注意的是，馬宗霍只在王導條目時引用這個故事的前半，從王義之到王修的後半段則未錄，可能是因爲事無關王導嗎？在王義之條目中亦未出現，而僅見於序論中。理由待考。

圖② 晉《齊太公呂望表碑》拓本局部，289 年刻，河南汲縣

學訓練雖未可遽歸入碑學派，但其曾入曾熙之門，可謂對碑學派之學術遺產並不陌生，這可由《書林藻鑑》中經常徵引康有為等晚清名家（包括在上海書界活躍之曾熙、李瑞清等）意見見之。[12]

馬氏對顏書之論雖與初唐者有所不同，然皆可歸於不同取徑之「復古」。此與其論宋代書史亦有一致。他也承碑學派者之論，以為宋初刻《淳化閣帖》受限於「大抵贋鼎」，「以

此宋初書家，不逮唐初遠甚」，「惟慶曆以訖熙寧元豐之間，莆陽、眉山、豫章、南宮諸公，始屏帖而師唐，由唐溯晉，轉得晉意，為宋書之一振」。宋四家蘇黃米蔡之風格各有特色，本不易作如馬氏之總結「由唐溯晉，轉得晉意」，亦不見得可由其書歷代彙評中推衍得之；馬宗霍之所以如此綜論，或只能理解為其自身史觀之獨創鋪陳了。其論中尤以「轉得晉意」最為難解，令人覺得多少蘊含了學書時某種非分析性的體悟。此種表述常見於歷代書評之中，如馬氏在書中所引笪重光意見：「而其（黃庭堅）運筆圓勁蒼老，結體緊密縱橫處，從顏柳諸公上接義獻。故知四家雖殊勢，其得法於晉唐衣缽無異也。」又如李瑞清也表示了相近的體驗：「魯直書無一筆不自空中盪漾，而又沉著痛快，可以上悟漢晉，下開元明。」雖然具體陳述不同，但對黃庭堅書學的歷史解釋，卻如出一轍。此種修辭策略可謂是傳統書評的突出現象，而馬宗霍於《書林藻鑑》中其實亦有意識地繼續了這個傳統。

12　如較諸《書學史》（1946）作者祝嘉鮮明之碑學派立場，馬宗霍之調合碑、帖兩派之立論便更爲清晰。見陳碩，〈馬宗霍的書學觀──馬宗霍及其書學著作的學術史考察（上）（下）〉，《中國書畫》，2016年第11期，頁4-10；2016年第12期，頁16-20。

四、清代書學史撰述之突破

馬宗霍之學術與書法實踐本根植於清學之中，其時清代書學之論述亦占頗大篇幅，雖侷限於彙評之形式，然其論說如較諸其他論清書者，是否有所突出之處，仍值一探。

大體言之，馬宗霍之論清書亦與其他論者，如前文已及之沙孟海與撰寫《書學源流論》之張宗祥（1882-1965）相去不遠，都極為重視整個清代豐富的書學發展史，惟各自所重者不同，論述遂有分殊，頗難較其高下，僅能就其中論者間皆有共識之重點，即清代由帖學轉為碑學之此大「轉關」，來對諸家論述予以比較。

張宗祥的《書學源流論》成作較早，序寫於一九一八年，一九二○年七月至十月間先以連載方式出現在《新華日報》，至一九二一年由上海聚珍仿宋印書館發行單行本。它原來是應其同鄉好友蔣百里之邀而作，是蔣氏〈論書學於世界美術上之位置〉的後續部分，但後來蔣氏並未完成其頗具「現代」意義的論述，張氏的《書學源流論》遂成為單獨問世之書學史，

可據以追溯其原有之「新」時代意義。[13]

嚴格地說，張宗祥的《書學源流論》並非完整的書學史，其中雖有〈時異篇〉一節，綜論由漢晉至清季之發展史，但實際上十分簡潔，清代部分大概只有八百字左右，略談初期的帖學（以董其昌派為主）、中後期的碑學（特推崇包世臣和何紹基）；文中偶及於書家所師法作品，然分析不多，頗似傳統之品評文字，例如評趙之謙云：「得力於〈造像〉，而能明辨刀筆，不受其欺，其能解散北碑用之行書，天分之高，蓋無其匹，獨惜一生用柔毫，時有軟弱之病。」許多意見可能與張氏自己書法實踐中所體會之心得有關。

張宗祥評趙之謙之使用「柔毫」，遂而成為其風格之缺點，這固然顯示了張氏的個人品味，不必計較，然此亦展現了張氏對書學史中工具使用的特殊關心。《書學源流論》中有一節〈物異篇〉，分論「刀、筆」、「剛、柔毫」、「絹、紙」與「墨」等諸事。這些後世總歸之「文房」的書寫工具，對其之關注雖可云始自北宋時期，但如此將之置於歷史發展之中，觀察其所起之作用，卻值得重視。例如張氏論「剛柔毫」作用時，即以「宋人書，蘇、米墨蹟最多見，

13 這些資訊來自祝帥，〈"源流論"與"書學史"：對民國書法史著述體例的一種考察——以張宗祥《書學源流論》、顧鼎梅《書法源流論》為中心〉，《書法研究》，2019年第1期，頁80-103。

說其所用之筆，皆剛毫也」，而「趙孟頫起變古之法，創用柔筆」，且於「絹紙」一節中續

以趙孟頫為證：「世之愛書拒筆劣紙者，必為愛用柔毫之人」，「余所見趙氏臨《淳化閣帖》，

皆金粟山藏經箋，是吳興雖用柔毫亦取光潤之紙矣」，並最後下斷語云「故自佳紙興而絹可

廢矣」。這些論斷實在不易於資料上進一步求證，例如趙孟頫的筆並未傳世，僅能自墨蹟上

逆推其筆之剛、柔程度高低了。張宗祥的這些意見，可能有些部分得自自己臨寫時的心得，

並未刻意留下詳細可複驗之「證據」，故不見得普遍為治書史者所採。然而，這些由工具面

所作的歷史陳述，不能不說是他的別開生面，類似今日治物質文化者所提倡之「技術分析」，

差別在於張氏並未刻意運用科學分析的工具罷了。即使如此，張宗祥的書寫工具分析仍然提

供了可貴的參考價值。他對趙孟頫風格之變所作的工具角度之解釋確實屬於「非傳統」的嘗

試。而且，他的材料依據可能非來自原蹟，而係當時出版甚多的珂羅版複製品（例如圖③），

以清宮舊藏者為大宗，這也可歸功於對當時新式印刷科技之充分運用。14

可惜，張宗祥的書寫工具觀察並未被他自己充分發展，融入到《書學源流論》之〈時異篇〉

中。這可能有兩個原因：第一個是他撰寫整個論文的時間太過匆促，據說至多不超過十天。

另一個可能更為重要的原因在於當時書學界中仍然謹守書法品評的論述範式傳統。即使當時

延光室《元趙孟頫尺牘詩翰》（1920）

圖③ 趙孟頫書法的珂羅版出版

新興的大學教科書市場，也沒有提供來自日本方面的參考模式。一九二六年上海商務印書館所出版的大村西崖《中國美術史》（陳彬龢中譯）中便無書學部分，只在清代一章中以兩小

14 在故宮博物院成立前後之一九二〇、三〇年代，運用珂羅版技術印製之趙孟頫墨蹟複製品甚受歡迎，經常有五版以上的數量。見朱艷萍，《民國時期書法出版物研究》（開封：河南美術出版社，2019），頁52-71。

段文字分列「以書傳者」和「篆刻」名家，其他各代狀況亦如是，算在整個美術史中聊備一格而已。《中國美術史》原為大村西崖於東京美術學校的上課講義，那時日本公立美術學校基本上服膺西方現代美術觀念的指導，而未將東方的書法含納在內，因此書法史並未成為正式教程中的部分。二十世紀初期的中國高教課程內容大致與日本者相去不遠，書學史這個科目遂未在此現代教育、學術機制中乘勢而起。

一直到一九三四年的《書林藻鑑》，書法品評的撰述模式仍然在書學界占有絕大的勢力。然詳參其對清代書學之討論，仍可見其突出時人之處，足示其超出傳統之意圖與具體作法，值得論學術史者關心。大體而言，前人論書史之轉關者大約不出二途：一者重在強調「時代風尚」的「變遷」，如張宗祥在〈時異篇〉的結論即云：「當風尚習慣既成之後，自非命世之傑出死力、下死功與之力爭，而不能另關世界，脫其蹊徑。泊乎另辟世界之後，又成風尚矣。此蓋遞遭變遷而無窮者也。」雖有無窮變化的可能性存在，張氏仍然較為強調超越個人性的時代「風尚」，故對清代書學最大「轉關」作了說明云：「乾隆中年，帖學大盛，勢將反之於碑。」這個說明係相應於其清初之論「康熙、乾隆之時，人主亦時重帖而輕碑，於是董氏之學遍乎全國」而來。在張氏的史觀裡，歷史的發展只能有兩個選擇：不是帖學就是碑學。

這當然是承接著包世臣、康有為的歷史論述而來，不足為怪。但張氏將清代書學轉關歸之於「風尚」之「帖學大盛，勢將反之於碑」，卻是他的新說。如此倚重「風尚」之「勢」，甚至「人主」都只能配合為之，這或許多少反映了二十世紀初期中國學界所熟悉的，由西方傳入的「時代潮流」之說。可惜他在〈時異篇〉中並未作更豐富的鋪陳，不能據之以探討其史觀。

另一種處理清代書學轉關的方式為強調書人風格之「變」。持此論法者不止一人，其中較受人注意之例可見於沙孟海的〈近三百年的書學〉。前文已提及他對此期中寫顏體字者之重視而獨創一節述之，這便是立足於「變」的觀察。例如沙氏在總結「顏字」時便說「寫字貴在能變。魏碑法體之妙，完全在於善變⋯⋯談到唐以後的書法，只有顏真卿變化最多，最神奇」，並將此論述延伸到他認為能得顏字之精髓的伊秉綬身上，說「歷來寫顏字的，也只有個伊秉綬最解此意，⋯⋯他不論臨那一家字，都有『我』的存在，而他的『我』之中，又處處有顏的骨氣」。即使臨寫古代書作，都能有書家「我」之表現，這等於是在強調「我」係「變」的主體，很有現代藝術觀的意味。不過，「歷史」為什麼會是這一連串獨創的新變所組成的？沙孟海卻未提供什麼說明。對於如此的歷史提問，當時另一位新派作家鄧以蟄（1892-1973）則從否定個人創造的角度來提出說明。他雖然是碑學派最為推崇的清代書家

鄧石如之五世孫，但他的書史觀卻無強烈的碑學派的影子，反而積極地運用了他學自美國的現代美學來整理「國故」中的書法。鄧以蟄在一九三○年發表的〈書法之欣賞〉一文，很受注意。他在這篇堪稱書法美學研究之開拓性文章中，除了將書法視為「純美術」外，甚至引楊雄「書乃心畫」之說，以之為「毫無憑藉而純為性靈之獨創」，故為「藝術之最高境界」。「心畫」之說本易於與藝術之主獨創主義相通（如沙孟海那樣），但卻很難去說明歷史的長時期發展，例如書史中的書體變化。鄧以蟄亦知此議題的重要性，也未倚賴獨創之變的論法，倒是運用了當時整個思想界最為風靡的達爾文「進化論」，來解說「行草書體又為書體進化之止境」。[15] 此種論述在當時書界也未形成共識，然其之提出正反映了書界在史觀上眾聲喧嘩之現象。

五、再談《書林藻鑑》之「現代」觀照

上述各家的諸多論法多少亦見之於馬宗霍《書林藻鑑》之中。然較諸沙孟海和鄧以蟄，馬宗霍在書中並未顯示清晰的自成一家之理論傾向。這或許亦為此書在書學研究學術史上較少受到重視的原因之一。另一個原因在於書中大半篇幅被保留在歷代品評的彙集上，故予人以一種既定的「傳統」印象。其實，仔細閱讀《書林藻鑑》之品評彙集，還是可以發現其之所以異於傳統的部分，雖然不易遽然歸入「現代」的行列，仍然值得注意，尤其在清代書學之一卷中，傳統品評是否正在產生「時代性」的變化？以及，如何對「由帖入碑」這個大轉關進行歷史性的說明？這些問題之處理，即使不能誇為「現代」之學術變革，然亦有助於觀察傳統式之書學品評論者對於新時代之回應，並思考其於缺乏外部（西來者）論述典範之前提下，由「傳統」自身發展蛻變之可能性。

《書林藻鑑》之彙評部分，首先值得注意馬宗霍對包世臣、康有為《藝舟雙楫》體系既

15 鄧以蟄，〈書法之欣賞〉，原刊於《教育部第二次全國美術展覽會專刊》（1937），後收於氏著，《鄧以蟄先生全集》（合肥：安徽教育出版社，1998），頁159-186。

有繼承、又有批判的現象，與前文所及之朱大可尤在批判性上有所相通。如以包、康二人最為重視的鄧石如來說，《藝舟雙楫》所評實有超越前人之處，云其篆法「稍參隸意，殺鋒以取勁折，故字體微方，與秦漢瓦當額文為尤近」。康有為也大致如此，以用筆之圓方等變化分析書人風格的跨書體表現，並由之論斷鄧石如之歷史定位。此種品評角度確與前此之人偏重「分品」有明顯的差異，而向「分析性」轉化。馬宗霍雖然對之有所意識，故在彙評中長篇幅地引用，並充分地表示了他對碑學派的繼承。然而，繼承僅是一面，批判卻也是他彰顯其發言主體的必須。馬宗霍對包、康之論也有尖銳的批判，云「安吳、南海，並以議論高人。其書既出，學者翕然宗之，然衡其實，則未免皆有意必之見，奉為定論殊有未安」，即使對鄧石如的意見亦然。

馬宗霍對鄧石如的歷史地位實僅定在「與舉世尚帖之時，獨能取則秦漢，此其卓識，自不可及」，至於其實踐，「惟有篆足名家」，八分則「絕無雅度」、「真行皆未入體」，「草則野狐彈耳」，即以篆言，「完白得力全在秦金漢印及碑額瓦當磚款，所謂散僧入聖，亦非正法眼藏」。如此意見，讓人聯想到馬氏也搜入書中的李瑞清評點：「完白隸書，下筆馳騁，殊乏醞釀，但瞻魏采，有乖漢製。」換句話說，這個缺點正是馬氏自己在《霋嶽樓筆談》（馬

氏自著）中所指的「完白以隸草作篆，故篆勢方，以篆意入分，故分勢圓，兩者皆得自冥悟，而實與古合，然卒不能儕於古者，以胸中少古人數卷書耳」。所謂的「胸中少古人數卷書」的缺點，在當時那種視碑學為金石學分支的學術氛圍中，實在不能說不嚴重。康有為等人相較之下，則顯得側重於鄧氏創造性之表現，並未計較其缺乏學術性的部分，「冥悟」之說，表面上看似無傷大雅，但其取徑不正，卻不足為眾人師法。那麼，如何才是馬宗霍所堅持的正道呢？從他對何紹基的評論便可意識到中間的區別。對他而言，何紹基之得以超出鄧石如，而致「開宗立派」，造成書學的轉關，首先在於立足於堅實的「師古」功夫：「（何紹基）中年極意北碑，尤得力於黑女志，遂臻沉著之境。晚喜分篆，周金漢石，無不臨模，融入行楷，乃自成家。」這個意見與其業師曾熙者相似，可以併觀：「道州（即何紹基）以不世出之才，出入周秦，……當客歷下，所臨禮器、乙瑛、曹全諸碑，腕和韻雅，雍雍乎東漢之風度，及居長沙，臨張遷百餘通，衡方、禮器、史晨又數十通，皆以篆隸入分。」他們兩人之所以不厭其煩地將何氏師古的各碑一一列出，正是要突顯何氏與鄧石如「冥悟」之別。

然而，何紹基師古的嚴謹卻非馬宗霍唯一想要強調的。他與曾熙皆注意到何紹基臨古時的「自出機杼」，但講得更詳細：「每臨一碑，多至若干通，或取其神，或取其韵，或取其度，

或取其勢，或取其用筆，或取其行氣，當其有所取，到臨寫時之精神，專注於某一端，故看來無一通與原碑全似者。」如此，「入乎古」後「能出乎古」，方是何紹基書學堪稱「開宗立派」的道理。他的說法是否獨創，實不重要；重要的是，這樣的臨摹觀講究著以臨摹者對經典作品的自我解讀為依歸的「再創作」過程，不僅與「臨摹」字面上的意義大有出入，而與早在十七世紀時董其昌在書畫藝術創作上「師古以求變」的主張相合，並且由之建立了「集大成」理論。董其昌自己的書法創作許多都是臨仿古人，但最終則是「別開生面」的自家面貌。稍晚的王鐸也是如此。這在帖學傳統中早已形成共識。這種「師古求變」的原則在整個清代正統派繪畫發展中已經累積了可觀的實踐成績。不過，畫壇的這個臨摹理論，到了二十世紀初期的「新文化」氛圍中卻飽受新派人士抨擊，不但為陳獨秀、徐悲鴻等人引為中國藝術因此遠離真實，而無法與西方競爭之病根，連康有為這位碑學派的重要旗手，在繪畫上亦不願正視正統派的臨摹論，甚至貶抑為中國近世繪畫衰敝已極的罪魁禍首。換句話說，在馬宗霍寫作《書林藻鑑》的二十世紀之二〇、三〇年代，不論如何地強調「師古以求變」，「臨摹論」在當時的文化界中應該已經失去大多數人的支持吧？

無論如何，馬宗霍將清代已經在文化界頗有共識的「師古求變」之臨摹論，積極地移至

圖④ 清 何紹基，《臨禮器碑》

碑學派的運作之中，並藉之標舉何紹基的歷史地位，雖非全然的創新，仍可視為其個人在此刻的「現代」表現。那麼，馬宗霍為何還在《書林藻鑑》中藉由對何紹基書學之評論，舊調重彈這個臨摹論呢？最重要的理由只有兩個。一為碑學派的學習過程仍以臨摹為主，並未從帖學的學習模式中改弦易轍，只不過從輾轉傳刻而失根據的困擾中解脫而出，轉而取資於距原貌不遠的碑作風格中學習。至於這個學習過程中如何避開「冥想」的陷阱，何紹基、曾熙等人可謂已經指出如《黑女志》、《禮器碑》、《曹全碑》和《張遷碑》等經典作品作為學習之基礎。這些經典碑作之指認，可謂是碑學派逐漸累積而成的共識，即使其中尚容許個人選擇之些許差異。第二個理由在於對於以追求個人化新解為臨摹的最終目標，碑學中人極有信心。那不僅有諸多大師，如較早的何紹基（例如圖④）到較近的吳昌碩的成績，都能提供

印證，而且，這些印證亦有資料可為訴諸視覺之比對，非僅止於品評者之自說自話而已。由此點而言，二十世紀初期借助西方印刷技術，最要者當推珂羅版複製品之流通，即使碑作原石已經磨滅，而舊拓不易得，「唐宋舊拓碑帖，甚至二王名跡，紛紛化為千萬億身，供人取法」，[16] 當然可謂是對於此種學習「正道」，提供了優秀的物質條件。

馬宗霍對於碑作經典之臨摹，賦予了超過康有為的重視程度，這與二十世紀初期以來的書學資料擴展至少有著一種平行關係。資料的擴展不但及於碑學經典，且包括了帖學中的名蹟，從二王到趙孟頫、董其昌皆有，其珂羅版複製圖像的發行，遠遠超過傳統的法帖刊行的影響力。這與當時書壇的某些發展趨勢是否有關，

圖⑤ 馬宗霍，《書林藻鑑》，卷6，頁44

包括帖學是否出現「再興」現象？都尚待
更深入之研究。然而，就書學撰述的形式
而言，書界生態並未產生追求一種新型論
述模式的高度需求。即使當時已經認識到
地下所出書法之新史料，如殷墟的甲骨文
和西北沙漠地區的漢簡，其重要性並未衝
擊到既有之論述架構。《書林藻鑑》中很
清楚地意識到這些新出史料的存在，如於
第六卷論兩晉書學時就提到《流沙墜簡》
中的晉代書學史料，並特指出其「真草兼
存」（圖⑤），值得專業書人的重視。

《流沙墜簡》一書為羅振玉、王國維合
編，出版於一九一四年，內容主要向中國讀者介紹英籍考古學家斯坦因（Marc Aurel Stein, 1862-1943）在中國西北、中亞地區所發現之漢晉木簡史料，並就法國漢學家沙畹（Edouard

16 這段文字直接取自金受仲，〈清代書法述略〉，《東方雜誌》，第38卷第10期（1941）。

圖⑥ 《李柏文書》，328 年

Chavannes, 1865-1918）的初步考釋進行補充與進一步研究。就書學界人士而言，此書除了文字學和史學價值之外，還向眾人公開了當時最新的考古發現早期簡牘的實物圖版，將近五百九十件（包括日本大谷探險隊所發現的《李柏文書》[圖⑥]在內的四件），其上墨跡文字向讀者展現了石碑以外的全新世界。[17] 其中最引時人注意的是：這是簡牘上由無名書人所書寫的文字，包含了後世定為「隸書」以來的各種書體，即馬宗霍所云的「真草兼存」，對漢晉以來的書體之變提供了碑刻所不及的視覺材料。簡牘的考古發現自一九三○年代之後日益豐富，迄今已成為古代文字、歷史學中的重要次領域，並在創作實踐上，成為沈曾植、胡小石、來楚生等書家取法的資源。[18] 不過，這批考古所得新史料是否賦予書學史的轉關契機，卻值得再行思考。

六、餘論

馬宗霍指出出土木簡上之書跡「真草兼存」，實是將這批新史料的價值與「書體之變」的原有議題連繫起來。這意謂著這些新發現的書學史料，包括後來陸續發現的古代簡帛書寫，雖然一再地讓人大開眼界，而且對當時之歷史增添了許多認識，然對書學史而言，似乎沒有激發新的論題。這個現象並不侷限在馬宗霍個人，當時書界的相關論者，不論新派或舊派的立場，其論題大多不出清人論書學的範疇。即使是當時對新出土史料最為敏感的日本書界，雖在一九二七年已有中村不折的著作，專論《禹域出土墨寶書法源流考》，然其最終關懷仍在以新出墨蹟史料來深化對書體之變的內容細節。[19]

17 《流沙墜簡》予當時書界的衝擊可以鄭孝胥在其《海藏先生書法抉微》中之題語感知大概：「自斯坦因入新疆發掘漢晉木簡縑素，上虞羅氏叔蘊輯爲《流沙墜簡》，由是漢人隸法之秘，盡泄於世，不復受拓本之弊。」引文取自王昌宇，〈《流沙墜簡》與民國時期草書的復興〉，《書法》，2013年第7期，頁44-49。

18 白謙慎，〈20世紀的考古發現與書法創作〉，收於氏著，《白謙慎書法論文選》（北京：榮寶齋，2010），頁131-160。

19 中村不折此書當時由東京的西東書局出版，據說傳入中國的數量極少，至二十世紀八〇年代中見之，認爲「是書所收雖大多爲斷簡殘片，……但多數文物有準確紀年，又多爲古人墨迹，對研治我國古代書體源流變化極具參考價值」，故向中華書局推薦譯出。見李德范譯本，《禹域出土墨寶書法源流考》（北京：中華書局，2003），頁1。

如果參照二十世紀初期當時另一波考古文物大發現所賦予美術史界的衝擊，差異立判。

這個衝擊最清楚的可見於中國早期雕刻藝術之領域，環繞在諸如雲岡、龍門和敦煌石窟等地

「再發現」之佛教雕塑藝術作品，學者們不僅開始嘗試以視覺分析的方式為中國（甚至涵蓋古代日本）六朝乃至隋唐時代的發展，進行分期、斷代研究，並激發了有關其印度源流、中國／漢式風格之成立等議題的熱烈討論。這批本不為中國學者認為「藝術」之史料的重新發現，當然不得不歸功於法國學者沙畹的調查與研究，其成果在出版不久即受到中國滕固、梁思成、日本大村西崖、關野貞等人的運用。這些學者的撰述有詳有略，並在不同程度上運用了中國原本豐富的歷史文獻，但是，最關鍵的突破實在於正面地借用了西方近代所發展出來的風格學，進行對作品上衣紋線條到肢體結構，以至於立體塑形等的分析。[20] 將原本運用於研究西方雕塑史的風格分析轉移到佛教藝術之領域，即使在西方學術界，也是一九〇〇年左右的新發展，主要呼應著英、法、德國學者在印度、中亞等地考古調查之成果而來，這些遺址所見文物基本上都是與佛教藝術的早期表現有關。其中的經典論著，如法人福歇（A. Foucher, 1865-1952）所著 *The Beginnings of Buddhist Art: And Other Essays in Indian and Central-Asian Archaeology* (translated by L. A. Thomas and F. W. Thomas, London: Humphrey Milford, 1914)（圖⑦）出版後立即受到中國學者的研讀，引為研究中國佛教藝

術史的重要參考書。例如當時歷史語言研究所的年輕研究員趙邦彥在一九三一年發表的〈九子母考〉即是為與福歇在書中將鬼子母釋為中國送子觀音變相說法的辯證。[21] 福歇論述的權威性一方面建立在當時歐人所掌握之新調查成果，另一方面則成功地運用了風格分析來討論

圖⑦ A. Foucher, *The Beginnings of Buddhist Art: And Other Essays in Indian and Central-Asian Archaeology* (1914) 書影

希臘風格進入印度、阿富汗及中亞地區後的變化，正好提供了東亞學者追溯其佛教藝術風格來源之所需。

福歇這位當年印度及中亞佛教藝術的權威實際上並未將其領

20 其中梁思成的《中國雕塑史》論著較少為人所知。此作成於一九三○年，原為梁氏在東北大學授課時的講義，經後人整理、配圖後，收於氏著，《梁思成文集》（北京：中國建築工業出版社，1985），第3集，頁273-398。該書引用甚多來自喜龍仁 (Osvald Sirén) 之 *Chinese Sculpture: from the Fifth to the Fourteenth Century* (London: Ernest Benn, Limited, 1925) 的意見。

21 趙邦彥，〈九子母考〉，《中央研究院歷史語言研究所集刊》，第2卷第3期（1931），頁261-274。另可參見林聖智，〈反思中國美術史學的建立——「美術」、「藝術」用法的流動與「建築」、「雕塑」研究的興起〉，《新史學》，第23卷第1期（2012），頁159-202。

域擴及中國。較早對中國佛教藝術（主要侷限於雕刻）進行研究，且運用風格形式分析者則有瑞典學者喜龍仁（Osvald Sirén, 1879–1966）的 *Chinese Sculpture: from the Fifth to the Fourteenth Century* (London: Ernest Benn, Limited, 1925)。

喜龍仁此書使用了他本人在中國之文物調查所得資料，包括雲岡、龍門和天龍山（圖⑧）等地史蹟及其已流散至世界各地公私收藏之文物，並作了基本的風格分期研究，可稱當時中國雕塑史最富「現代」精神的研究著作，遠遠超出大村西崖的開山之作。其對中國學者之吸引力亦有呈現，梁思成於一九三〇年在東北大學執教「中國雕塑史」課程時所編寫之講義便多有取材自喜龍仁此書之內容。可惜，梁思成後來將其精力集中於中國早期建築史資料之調查，

圖⑧ Osvald Sirén, *Chinese Sculpture: from the Fifth to the Fourteenth Century* (1925) 書影

風格學之引入佛教藝術史研究的可能性，遂在梁氏之後未聞有其他繼起者。

二十世紀前半中國雕塑史由於新出文物史料及所帶來之新問題意識，確實是學術史上值得深入探討的突顯現象。雖然它的作用因為受到戰爭之連累而遲滯，至八〇年代之後才顯現復甦之跡象，然其過程則已提供吾人與其他次領域之學術史發展狀況一個值得珍惜之比較。相較之下，書史新史料的出現，並未帶動新議題之出現，因而亦無必要另尋不同的研究途徑，進而形構一個新的研究範式。換句話說，既有的書學研究傳統，經過清代之碑學論述洗禮後，似乎已然形成一個「自足」的體系架構。馬宗霍的《書林藻鑑》便是在這個架構中撰述的。他的書中若干意見雖有反映新時代的「非傳統」部分，但繼承清代書學論述的「傳統」部分仍然扮演主導的角色，包括以歷代品評之彙集為「通史」之內容。從這個角度去看，一九四一年自序的祝嘉《書學史》，雖在標題上有別，實則並未有所突破。

然而，《書林藻鑑》所代表之二十世紀初期書學論述模式並不意謂著某種「進步」或「遲滯」，理由在於它實在缺少一個可供衡量的「現代」書學論述框架。這種足稱「現代」之書學研究框架在戰前實際上並不存在於東方之學界，即使在西方亦無可供參考之學問。中國與

日本學人在面對「現代」觀念之衝擊時，因此陷入幾乎可以說是「無所適從」的窘境。本文一起首時所引之傅斯年意見，只是新派年輕文化人的一種意見而已，除了聳動之外，很難評估它的影響層面之大小。但是，有一點可以肯定的是，傅斯年已經接觸到現代的「美術」觀，卻與當時書法支持者以之為「美術物」的立場站在對立面。不論誰是誰非，他們如何論述這個原來不存在確定答案的事情本身，顯示著何種歷史意義，卻值得思考。新派論者的科學、進步取向，可能扮演著一個關鍵角色。此點論者已多及之，可以不多贅述。至於以書法為美術物者，卻不宜只是一概歸之為守舊、國粹就可了事。眾多論者之援引「六藝」為其以書法為藝術之依據，可能意不在以之與對方進行有效的辯論，而只是藉此宣示其以書法為「國學」之不可分割的學問，這個立場早在清代學術史中便表現得十分清楚。《書林藻鑑》的作者馬宗霍本人即出身章太炎之門，而且寫過一些有關經學的專論，並在一九三六年出版《中國經學史》一書。《書林藻鑑》之作，其所設定之讀者本不限於習書者而已，而其藉之重申書學與文字學、傳統經學學術傳統（當時已與大學中中文／國學系這個新起的學術機制緊密地結合）的合法關係，如此意圖亦十分清楚。如此的主張實質上選擇了「國學」，而非「藝術」（不僅為外來，且在二十世紀初期仍未有穩定的學術建制）作為發展的架構。在這個機制脈絡中的讀者對於書史重點議題之一的書體之變，仍可體會其於文字學／經學中之重要性。[22] 這亦

可用來解釋馬宗霍在書中力尊何紹基，反貶鄧石如的道理。

二十世紀三〇、四〇年代書學家與經學家一樣，在已無科舉制度支撐的狀況下，資以謀生的選擇其實十分有限。像曾熙、李瑞清那樣在上海大都會中成為職業書家的個案不少，而如馬宗霍那樣選擇棲身於國學相關高教體系之內者，則是另種出路。馬氏撰述《書林藻鑑》、《中國經學史》等著作時，皆身居大學中文系之教職，這也是一個值得注意的現象。此種教職工作可能是催生課程講義的主要機緣，「通史」式的教科書由此應運而生，成為商務、中華等上海出版商形塑其教科書市場的標的物。由此觀之，書學史類之撰述多少要繫乎書學於大學中授課之需求，而書學之選擇於國學科系中謀求發展，畢竟要比身處新興之藝術院校中較為有利。這種情勢一直至二十世紀末期皆維持不變。

22 這個看法在當時書學界共識性頗高，直至二十世紀四〇年代，祝嘉仍在救治書學衰象方案中列出金石學、說文學、經學等「為不可不研究之學科」。見祝嘉，〈書學之高等教育問題〉，收於氏著，《祝嘉書學論叢》（上海：教育書店，1948），頁35-37。

第七章　陳進家中的隸書屏風

陳進（1907-1998）是台灣文化史上第一位女性的專業畫家。從東亞的範圍看，她也屬於第一代的專業女性藝術家，因此引起許多關注東亞文化史論者的討論。本文對陳進專業生涯歷程的探討主要集中在她的兩個選擇，一為離開台灣傳統藝術的脈絡（以新竹陳家為代表），而轉向現代性明確的東洋畫；二為藉由帝展入選之身分營造，脫離才女的傳統侷限，追求新時代的專業身分。這兩個選擇在當時皆非順理成章之事。本文企圖由重新檢討一九二○、三○年代新竹、台北的兩個重要展覽活動入手，經由陳進家族習知之傳統書畫環境之重建，以釐測陳進第一個選擇的超越性。第二個選擇則關乎一九三○年代日本帝展之社會效應，以及相關藝術市場的發展。陳進在戰前東京所建構的關係網絡自屬其專業性生涯之必要結構。《山地門社之女》（1936）後來為目黑雅敘園所收藏，便提供了一個視角來理解這個選擇。

一、《萱堂》中的老家布置

一九四五年二次大戰結束，陳進自日本返台，開始她另一個階段的生涯。此時她以家族人物為主題，作了幾件作品，其中《萱堂》（圖①）一作描繪母親坐在家中客廳，身著傳統深色衣服，背後有一講究屏風，上仍可見一書法作品，是當時新竹名士王石鵬（1877-1942）贈給陳進父親陳雲如的。前兩年，陳雲如則出現在另幅作品中，作立姿而無背景，衣著則是歐式禮服，手上另有一頂高禮帽，完全是一個當時現代西方紳士的打扮（圖②）。這兩件作品本來不是作為一套的製作，但是合而觀之，卻可見作者心中對雙親的理想形象的表達：

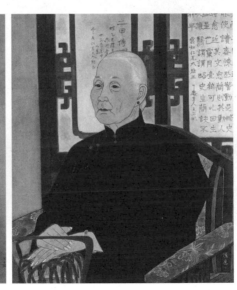

㊨圖① 陳進，《萱堂》，1947
㊧圖② 陳進，《父親》，1945，畫家自藏

圖③ 陳進，《萱堂》局部

「傳統的母親」與「現代的父親」之對照。母親的背景應有實對，出自於當時陳家廳堂的實際布置，而父親一作的背景全無處理，則反映出陳家室內並無明顯「現代」裝潢可以與主角人物裝束配合的實況。此時陳進於雙親形象的表達，可以視為滲入了她個人的生涯回顧，為她返台之後自命為專業畫家的工作，進行了檢討。就其選擇而言，從進入美術專業學校到選擇以畫為業的投入，背後最重要的支持者實是父親陳雲如，如謂陳進之得以成為「現代」，實植基於父親的「現代」之中，這大概可以接受。至於對母親的形象，則較多地展現在她周遭環境所蘊含的「傳統」之中，令人彷彿得以感受其懷舊之心情。

不過，《萱堂》一作的背景屏風方是本文的關懷對象（圖③）。本人最感興趣的實是新竹名士王石鵬為陳雲如所書的作品。這件書法被裱在屏風之上，實際狀況已因畫家的摹寫而改變，但是仍可由其書寫的「橫平豎直」現象，判斷此為王石鵬的隸書作品（圖④）。王石鵬被收入新竹案內名士便覽之中，據云其擅隸書，常書詩作贈人。[1] 陳雲如在日治時期曾任地方官

1 王松，《臺陽詩話》（南投：台灣省文獻委員會，1994），頁57。

圖④ 王石鵬，《隸書對聯》

職，顯然也在王石鵬的贈送名單之內。另有值得注意者為王石鵬的名士身分與其隸書作品的聯結。它自然不會只是個人書體選擇的問題而已，更牽涉到二十世紀初台灣所謂「傳統文化」中藝術品味的定位。

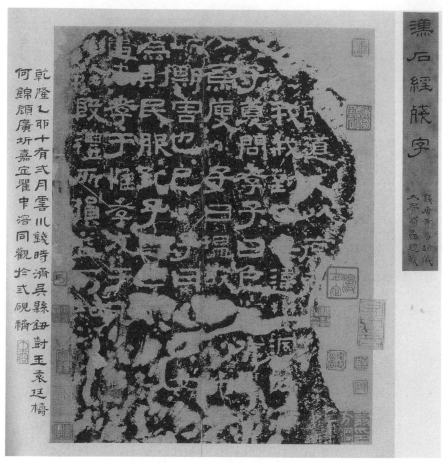

圖⑤ 漢《熹平石經》，黃易藏本宋拓，北京，故宮博物院

隸書本屬古代書體的一種，或被視為是楷書流行之前、篆書不再被使用之後的書寫形式，其通行的時間以兩漢為主。在學書的歷史中，如果以像教科書性質的「法帖」內容來看，基本上皆是以楷、行、草等書體為主，並不納入隸篆這些古老的書體。這種情況至十八世紀金石學大興之後才有了改變。配合此學術風潮的則是在清帝國各處所展開的「訪碑」運動，為其討論提供了大量的新發現石刻史料（圖⑤）。黃易、翁方綱於此文化運動中分別扮演著不同角色。

及至包世臣《藝舟雙楫》（圖⑥）、康有為《廣藝舟雙輯》（圖⑦）出以理論的陳述，從者更眾，學書者由漢碑的隸書入手者，遂超過過去的楷行典範。

換言之，篆隸的學習大致是「北碑」書風的主流，而其具體推動則需配合十八世紀以來各地發現的漢碑拓本之學習。從台灣一地的文化資源而言，北碑書風植基的各種「經典」拓本實不存於環境之中。它的出現與運作必須仰賴來自亞洲大陸的北碑運動的輸入。

圖⑥　清 包世臣《藝舟雙楫》書影

圖⑦　清 康有為《廣藝舟雙楫》書影

扮演這個輸入角色的文化人是十九世紀的福建書家呂世宜（1784–1855），號西村，福建同安人。呂世宜是一八二二年舉人，曾任漳州芝山書院講席、廈門玉屏書院山長。他與台灣的淵源最受論者重視，尤其是在一八三七年應板橋富豪林國華禮聘為教席，並以之為基地，在林家花園中題寫額匾，與台灣士人酬唱交遊，將北碑

圖⑧ 呂世宜，《隸書四聯屏》，1838，台北，國立歷史博物館

書風帶進本與之無緣的台灣文化界。呂世宜的作品在台灣留存甚多，其中有許多都可見到他奠基於石鼓文、漢《張遷碑》，或《曹全碑》等北碑經典作品而來的隸篆創作。國立歷史博物館的《隸書四聯屏》（圖⑧）則以其巨大尺幅著稱，原來是否在台灣所書尚未能確認，不過，它較早時為新竹文化人魏清德（1887-1964）收藏，也可說是提供了一個呂世宜和新竹文化間的具體聯繫。魏家舊藏中尚有一件呂世宜臨寫《西嶽華山廟碑》的隸書手卷（圖⑨），作於一八三八年旅台後不久，得讓人想像當時台人目睹此書學新潮時所受的衝擊。魏清德本人出身新竹望族，雖非書家，然於文化界中十分活躍，不僅能詩能文，且曾致力於西洋推理小說的翻譯，都經由《台灣日日新報》編輯這個中介身分，發揮他的文化作用。魏清德對呂世宜及其傳來的北碑書法文化有很高的興趣，曾經在一九二二年兩度於《台灣日日新報》上撰文討論呂氏書法成就，以為其書名不出於閩，遠不及福建興化的伊秉綬，只是因為「足跡交際未廣，不能得有力者之游揚」，[2] 大有為之主持公道的氣概。魏氏的熱情也反映在他書房中的六、七種呂世宜隸書作品的刊本收藏上。這可說是大陸十九世紀北碑之風至二十世紀初在台灣上層仕紳社會中的延續。

2 見黃美娥、謝世英，《魏清德舊藏書畫》（台北：國立歷史博物館，2007），頁256-257。

北碑書風在台灣文化中的立足，尚需注意到它所歷經的政治變局。一般論台灣文化史者可能都太過於熱衷日本治台後（1895-1945）所推動之現代化政策，反而忽視了日治初期對傳統延續之舉措。魏清德服務之報紙，即在日文外，保留了一個「漢文版」，供台灣文士發表作品。事實上，魏氏上司仍然刻意選擇日本內地具漢學背景者擔任，尾崎秀真（1874-1952）即為其中最具代表性的人物。秀真本是日本岐阜縣人，一九〇一年來台任《台灣日日新報》漢文版主筆之前已在日本擔任過數個媒體的記者、主筆，深耕於漢詩文和文人書畫，確能符合日治初期台灣之文化氛圍。尾崎秀真本人亦擅隸書，《龍山寺題詩》上仍可見其書於一九二二年的作品（圖⑩），題詩的五言絕句則是魏清德的詩作。魏清德之得

以入報社為漢文版編輯也是因為秀真的推薦。秀真對中國十九世紀文士學者社群最為熱衷的北碑文化亦有修養，除碑帖收藏鑑賞外，對篆刻亦有研究，為魏清德所推崇，並認為此門學問非台籍人士所長。[3] 秀真於呂世宜的書法也很喜歡，曾經集合私家所藏作了一個展覽，並在《台灣日新報》上撰文揄揚。展中也包含了秀真所藏的一件呂世宜書法，據說那是他剛到台灣時借住於總督兒玉源太郎官邸時的贈品。[4] 從某種程度上說，日籍上層文化人間的北碑品味，似乎也得到了總督的支持。他們對於北碑書風的興趣，亦非偶然。一八八〇年隨公使何如璋出使日本的楊守敬（1839-1915），為將此書史一大變化的北

3 黃美娥、謝世英，《魏清德舊藏書畫》，頁259。

4 見謝世英，《魏清德的雙料生涯——專業記者與書畫喜好》，《國立歷史博物館館刊》，第17卷第12期（2007年12月），頁20。

圖⑨ 呂世宜，《臨西嶽華山廟碑》，魏清德舊藏，現藏台北，國立歷史博物館

圖⑩ 尾崎秀眞，《龍山寺題詩》，1922

碑書風移至日本的關鍵人物。這不僅使得書法世界在東亞的地理範疇內進入了一個新的「現代」格局，並產生了由日本藝術家中村不折（1868-1943）所創製的巨大書寫（圖⑪）。他在一九二七年出版的《禹城出土書法墨寶源流考》則是利用當時新出考古資料討論書法史的開山力作，亦富有「現代」意涵。如此風尚自有利於王石鵬隸書作品之受到新竹地區日台上層人士的接受，陳雲如家中的屏風正是其中之一。

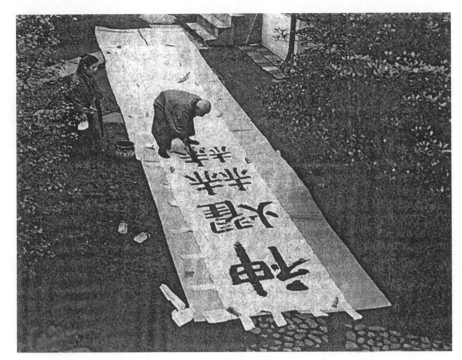

圖⑪ 中村不折，巨幅書法

二、陳進的初變：走入現代的專業學校

一九二五年陳進入日本女子美術學校就讀，她選擇了日本畫師範科，開始接受現代化的美術訓練。她所認同的「美術」實與她在新竹家中熟悉之傳統書畫無關。這是陳進與兩年後在台展中揚名立萬的另兩位少年藝術家相異之處。

女子受教育機會的普遍提升是現代的表徵之一。傳統的才女觀也加強了這個新興的社會文化傾向。可是，即使女性得到了較為平等的教育機會，畢業之後的出路問題又是一道關卡，這免不了要反過來影響女性學生的學習規劃。陳進之至日本留學，屬於二十世紀初期台灣上層階級（包括一些較為「進步」的文化人）的教育模式。然而，女性專業美術學校的選擇卻非一般人的首選，即使家族願意考慮美術作為女性成員的文化資本，尤其是作為促成一些理想婚姻的有利條件。與陳進約略同時的魏清德媳婦，即魏火曜夫人顏碧霞（基隆望族顏國年之女），在決定赴日留學之際，便考慮到美術專業的未來就業困難，而放棄了女子美術學校的申請。[5] 陳進和顏碧霞的對照，正可顯示出陳進在作此第一次選擇時的獨特性。

陳進的選擇接著也得到日本在台灣進行現代化文化政策的適時支持，那便是一九二七年台展的舉辦（圖⑫）。大家耳熟能詳的台展三少年入選的作品都是屬於新派的日本畫風格，所有出自傳統領域者完全被排除在外，而且根本沒有書法的類別，因為那並未符合主持文藝工作者的「美術」定義。原來傳統文化中所引以為傲的北碑藝術，當然也不在其中，即使仍有許多文化人，不論是在台灣或是內地日本，仍有熱情的支持者。身在台灣的傳統論者當然力圖救正，其中最值得關注的是來自於新竹的新竹書畫益精會的努力。

新竹書畫益精會之作為明顯在模仿台展。它的評審團也是以日本專家為主，上文提到的尾崎秀真即是該會在一九三○年首展時的評審擔綱者。魏清德亦在其中，還有大陸寓台書人

圖⑫ 《第一回台展圖錄》書影

5
見熊秉真、江東亮，《魏火曜先生訪問記錄》（台北：中央研究院近代史研究所，1990），頁133。

楊草仙和畫家李霞。從專業的知名度來看，這個評審團的組合其實並不完美，不過，此亦不能過於計較，畢竟，新竹書畫益精會只是個私人組織，雖有幾位仕紳，但其經費受到各種侷限，亦可以諒解。在其各種限制之下，這次展覽還是全力製作了入選者作品圖錄，名之曰《現代台灣書畫大觀》（圖⑬），其中有書法八十五件，多過繪畫的六十七件。此圖錄之標為「現代台灣書畫」，不但刻意將書法納入，而且不再申明「美術」，回到「書畫」的傳統用語，並標舉為「現代」！這些舉措之企圖與台展所標榜者抗衡，昭然若揭。那自然反映了主其事者的文化立場，其中新竹北郭園主人鄭神寶，便極有代表性。他所書寫的一件篆書作品《嶧山刻石》（圖⑭，1934）雖是習古之作，然所選範本為秦代小篆代表作嶧山石刻，向來被視為書法史上之經典，更在碑學傳統中占有頗高地位。鄭神寶此作之用筆與結字，可令人想見其用功之深，非僅僅是附庸

圖⑬ 《現代台灣書畫大觀》書影

風雅而已。

可惜，新竹書畫益精會的努力終究未能得到傳統陣營原先預期的成果。最關鍵的理由不在於它的規模大小，而是它的頻率，基本上受到資源的限制，不能維持如台展那樣的年年推出。這個缺陷便使得新竹書畫益精會的年度展覽大大地降低了形塑其聲望的機會。附屬其中的傳統書畫的藝術價值遂無法與高舉著「現代」價值的台展相對抗。最後竟迫使傳統派的創作者改弦易轍，向台展的標準靠攏，以博取他們所追求的文化界地位。王石鵬這些人的北碑書風雖然並未立即在文化界消失，甚至尚且保存在新竹陳家的室內空間之中，但已非如陳進

圖⑭ 鄭神寶，《嶧山刻石》，1934

那種新一代人所設定的人生追求。陳進之進入日本女子美術學校，因此可以視為她離開新竹傳統藝術文化的第一步。她在早期台展時代的成功，基本上完全取資於她在美術學院內所習得的、經過現代改造的日本畫風格。在她追求這個現代價值的路上，她所出身的傳統文化，扮演的角色並非完全不重要，只是經常被侷限在如《萱堂》的那種私人性的創作之中。

三、選擇成為專業畫家

台展與新竹書畫益精會的競爭結果，似乎顯示了日本殖民台灣時期即使在文化藝術上，仍有官方主導的強勢行動，即使新竹書畫益精會的全島性展覽亦取得一些日本文化人的支持，也產生不了預期的作用。陳進的選擇因此可視為正面肯定了官展於其專業追求的敲門磚作用。

相較於在日本內地所舉辦的帝展，台展的地位不可諱言地帶著強烈的地方性，而為了要彰顯這個地方性的價值，在藝術表現上便配合著提倡「地方色彩」。不過，有趣的是，王石鵬及其他台籍人士所擁抱的碑學文化，或甚至包含更廣的傳統書畫價值，都不在這地方色彩的支持之列。地方色彩的具體所指，總是需要文化界中成員進行摸索。從當時的文化產品來看，畫人間選擇的主題大都不出殖民政府文化政策裡所指的「南國」，集中在「熱帶」台灣土地上的各種特殊風物，包括蕃人與各種動、植物（有些如椰子樹者甚至非台灣本地原生）。陳進首次於一九三四年入選日本帝展的《合奏》（圖⑮）一作，基本上就展示了她的這種台灣風物化的調整過程，

一方面以台灣婦女服飾和傳統傢俱來作為傳統音樂的空間，另一方面則依日本美人畫的原則，將此台灣風物予以理想化的處理。在這調整中，王石鵬的隸書屏風並未現身。

另外一件陳進入選帝展的作品《山地門社之女》（圖⑯，1936）也和地方色彩的取材有關。為了準備這件參展作品，陳進特別選擇到

圖⑮ 陳進，《合奏》，私人藏

偏遠的屏東女高擔任教職，據她的同輩畫人賴傳鑑的回憶，到屏東「可以研究熱帶植物」，那便是日本統治者所指的南國特色之一。另一個特色則為「山地人」，係當時內地日本人對台灣最深刻的印象。一九三五年台展所聘請日本美術院之代表人物藤島武二來台任評審，事後亦在鄉原古統的協助下，對台灣「風物」進行了一些考察，並製作了數幅蕃人女子的畫像（圖⑰）。

不過，陳進並

圖⑯ 陳進，《山地門社之女》，1936，福岡亞洲美術館

未直接模仿藤島武二的蕃女作品，而改以一個家庭群像為主角的呈現。在這個原住民家庭群像的描寫上，懷抱著嬰兒的母親當然是全畫的焦點，但是，她的周邊出現的持煙斗女子和畫面右側站立著的二童子也有重要的作用，他們所形成的三角形構圖很可能來自西洋文藝復興大師拉菲爾（Raphael Sanzio, 1483-1520）的神聖家庭的組合方式（圖⑱），因此而賦予了這個原住民家庭形象一種神聖性的氣質。陳進美人畫師門的鏑木清方一系的作者，皆習於將其女性角色予以優雅的理想化處理，然而，他們鮮少觸及台灣蕃族題材，更無法想像將之進行經典似的處理。《山地門社之女》遂可視為陳進為日本美人畫領域

圖⑱ Raphael Sanzio, *The Sistine Madonna* (1512-1513), Old Masters Picture Gallery, Dresden State Art Museum

圖⑰ 藤島武二，《台湾の女》，メナード美術館

所帶來的一個突破。它的得以入選，原因或許在此。

然而，入選中央級官展的資歷，並不能與藝術市場的成功劃上等號。這方面的買賣資料甚為難得，我們甚至不能確定那些官展入選作品是否被人收藏。《山地門社之女》是少數有記錄被私人藏家所購買的作品，收藏者為東京目黑雅敘園主人細川力藏。

目黑雅敘園為一九二三年東京大地震之後興建的大型休閒空間，始建於一九三一年，大約花費了十年的時間，涵蓋了餐飲、旅館、婚禮等功能，頗得當時的公私上層人士的歡迎（圖⑲）。其中亦有中華料理，反映出此時

圖⑲ 目黑雅敘園二樓廊廳一景

日本欲建構一個東亞文化圈的主導心態。不過，其中華料理的水準甚高，甚至超過台灣。當一九三五年四月台中仕紳張麗俊到東京旅行時，台僑林熊徵和許丙就在雅敘園設宴款待，並給張麗俊留下深刻的印象。張麗俊的日記並未提到雅敘園中的日本畫，那實是細川力藏最為後世稱頌的業績。他對堅持發揚日本傳統文化價值的「日本畫」，確實情有獨鍾，總計收藏了四千件以上，而且許多來自大正、昭和初年官展的優勝者，可以說是那個年代的日本畫的最大贊助者，其實質地位或許還要超越官展主辦單位帝國政府。如單就陳進《合奏》入選的第十五回帝展來說，細川力藏就購藏了超過二十二件，其中包括了與陳進同一畫系的榎本千花俊之《庭》，以及小早川清之《聽雨》；兩者皆屬美人畫，然所著服裝則有新潮與傳統之別，略可見藏者保守與開放兼具之藝術品味。6 雖然戰爭並未迫使細川力藏立即停止收藏，但雅敘園的營運自然隨時局惡化而大受衝擊，至戰後，整區房舍被改為退伍軍人宿舍，其日本畫收藏則在二○○一年進入市場求售，陳進《山地門社之女》就在此時轉入福岡亞洲美術館之手。

雅敘園的傲人業績有賴於細川氏與當時日本畫中堅畫人的密切合作，而其購藏陳進作品一事，也與此有關。參預雅敘園的畫人中，與陳進畫業最有關係者當屬鏑木清方一門，除園

中三號館中有「清方莊」為清方費時兩年餘完成者外，尚有五號館中由小早川清、榎本千花俊負責的「清之間」和「千花俊之間」，實際上負責指導陳進的伊東深水、山川秀峰兩人也在雅敘園計畫中扮演積極的角色。據此推測，陳進與細川力藏間應是由鏑木一門的網絡而搭建起關係的。事實上，在陳進返台後仍然試圖維持這個她與日本畫壇間的重要管道，她在一九五五年參加了一回日本官展，其作《洞房》之入選，還曾設法得到日本師長的指導意見。[7]　一九三九年由伊東深水與山川秀峰師生組成的「青衿社」也是其這個管道中重點之一，陳進自一九四〇年第一回青衿會展起，連續參展五年，可見其積極參預，無視於戰爭時局的壓力；然至一九五〇年青衿社解散後，也意謂著這個管道的關閉，這對陳進繼續在日本追求專業路的期望而言，其影響之大，可以想見。

6
細川氏在美人畫風格中的兼容並蓄，亦似可引之理解他之所以在1936年購藏《山地門社之女》。如果據此來推測：他亦有感於陳進在此選題上之新意，應也可謂合理。關於目黑雅敘園較完備的圖錄，可以參見細野正信監修，《近代の美人畫：目黑雅敘園コレクション》（京都：京都書院，1988）。

四、開放性的結語

《萱堂》一作畫於一九四七年，已在陳進返台並與蕭先生成婚之後。新竹老家中的王石鵬隸書屏風作為母親的配件，正如手中的暖爐一般，寓意著安撫其心身的傳統氛圍，亦直接呈現了陳進返家後對自己周遭事物的重新檢視。她一定意識到她在東京追求現代性專業路的一些成果，並感到她與新竹傳統文化的一定距離。然而，從她在一九五五年參加第十回日展的作品《洞房》（圖⑳），卻可看到一些改變。

《洞房》的主角人物坐在一座傳統式的雕花眠床上。此床亦出現在一九三五年的《悠閒》中（圖㉑），衣著則是一襲半透明的紗裙，若隱若現，卻放棄了傳統新娘禮服的鮮紅色。這個情節實與婚禮的任何儀式無關，只是表現女性身體的一個藝術性調整。在訪談中她提到製作此幅時刻意未採較有現代感的「裸體」，並以此端莊的姿勢，表現一種「高尚」氣質。陳進此刻競爭的對象可能就是當年在東京時的美人畫老師伊東深水。8 但《洞房》中的女性卻與深水的許多浴後美人的那種嬌媚風情大為不同。這個女主人所坐的傳統眠床尚可能帶著另

一層懷舊的情緒，而非僅是單純的家居環境。《悠閒》中的主角實是陳進的大姐陳新，代表著一九三○年代台灣上層閨秀的優雅。三○年代陳新家中的傳統大床再度出現在《洞房》，卻與描

7 謝世英，〈陳進訪談錄〉，收於黃永川主編，《悠閒靜思：論陳進藝術文集》（台北：國立歷史博物館，1997），頁146-147。

圖⑳ 陳進，《洞房》，林清富藏

繪大姐家居無關，9 反而帶著
濃濃的回憶？這是否意謂著陳
進對年輕時周圍的傳統文化氣
息的懷念？這是否意謂著陳進
返台成家後的心境變化？王石
鵬的隸書屏風雖未出現，但女
性氣質的回歸端莊，仍然傳統，
甚至較早年之《合奏》更甚，
只是洞房夜中之女的穿著多了
點現代的裸露。此作雖說入選
全國性的日展，但日展在戰後
的地位大受影響，也不再有引
領藝術市場的效用了。《洞房》
現在僅存一幅稿本，而入選的
原作在日本則狀況不明。

圖㉑ 陳進，《悠閒》，1935，台北市立美術館

戰爭的衝擊使陳進由東京的專業女性畫家回歸至一個台灣的賢妻良母。她出身的新竹傳統文化和她晚期創作的關係，便值得由之重新審視。

8 謝世英，〈陳進訪談錄〉，收於黃永川主編，《悠閒靜思：論陳進藝術文集》，頁149。

9 據陳進家人描述，《洞房》一作的主角是陳進大哥的長女，見白雪蘭編，《陳進：畫稿與寫生作品》（台北：陳進研究基金會，2020），頁60。

圖版出處

一、中國古代書法傳統與當代藝術

圖① 明《倉頡像》，收於《歷代古人像贊》，弘治十一年（1475）刊本
引自鄭振鐸編，《歷代古人像贊》（上海：古典文學社，1958），頁85。

圖② 明《倉頡像》，1358，山西省芮城永樂宮壁畫
引自金維諾、劉建平編，《永樂宮壁畫全集》（天津：天津人民美術出版社，1997），頁120。

圖③ 唐李陽冰，篆書《三墳記碑》局部，西川寧藏本
引自青山杉雨、伏見沖敬編，《書跡名品叢刊 唐李陽冰三墳記》（東京：二玄社，1969）。

圖④ 徐冰，《天書》，1988，北京，中國美術館
引自 Jerome Silbergeld, Dora C. Y. Ching, and Xu Bing, *Persistence / Transformation : Text as Image in the Art of Xu Bing* (Princeton, NJ: P. Y. and Kinmay W. Tang Center for East Asian Art, Dept. of Art and Archaeology, Princeton Univ., in association with Princeton University Press, 2006), p. 100.

圖⑤ 展場內觀賞徐冰《天書》（1988）的觀眾，北京，中國美術館
引自石守謙，〈中國古代書法傳統與當代藝術〉，《清華學報》，新40卷第3期（2010年9月），頁589。

圖⑥ 徐冰，《天書》，2014，台北市立美術館「徐冰：回顧展」展場
引自徐冰、王嘉驥，《徐冰：回顧展》（台北：台北市立美術館，2014），頁196-197。

圖⑦ 徐冰，《天書》線裝書
引自徐冰工作室：http://www.xubing.com/cn/work/details/206?year=1991&type=year#206

圖⑧ 徐冰，《天書》雕版
引自徐冰、王嘉驥，《徐冰‧回顧展》（台北：台北市立美術館，2014），頁193。

圖⑨ 徐冰，《天書》設計稿
引自徐冰、王嘉驥，《徐冰‧回顧展》（台北：台北市立美術館，2014），頁187。

圖⑩-1 谷文達，《「偽文字」篆書》，1983
引自Wu Hung, *Contemporary Chinese Art: a History, 1970s-2000s* (London : Thames & Hudson, 2014), fig. 3.26.

圖⑩-2 谷文達，《「偽文字」篆書》，1985
引自Wu Hung, *Contemporary Chinese Art: a History, 1970s-2000s* (London : Thames & Hudson, 2014), fig. 3.7.

圖⑪ 谷文達，《聯合國》系列之《天壇》，1998
引自Sarah E. Fraser and Li Yu-Chieh eds., *Xu Bing beyond the Book from the Sky* (Singapore: Springer Singapore, 2020), p. 92.

圖⑫ 谷文達，《聯合國——千禧年的巴比倫塔》，1999，舊金山現代藝術博物館
引自Wu Hung, *Contemporary Chinese Art: a History, 1970s-2000s* (London: Thames & Hudson, 2014), p. 296.

圖⑬ 谷文達與他的作品
引自石守謙，〈中國古代書法傳統與當代藝術〉，《清華學報》，新40卷第3期（2010年9月），頁596。

圖⑭ 谷文達與他的作品
引自石守謙，〈中國古代書法傳統與當代藝術〉，《清華學報》，新40卷第3期（2010年9月），頁596。

圖⑮ 邱志傑，《重複書寫一千遍蘭亭序》，1990-1995

引自 Wu Hung, *Contemporary Chinese Art : a History, 1970s-2000s* (London: Thames & Hudson, 2014), p. 179.

圖⑯ 馮明秋，《欲蓋彌彰》，1990

引自馮明秋，《馮明秋個展》（台北：台北市立美術館，1999），頁75。

圖⑰ 馮明秋，《倉頡的現場》，1994

引自石守謙，〈中國古代書法傳統與當代藝術〉，《清華學報》，新40卷第3期（2010年9月），頁599。

圖⑱ 馮明秋，《異雙字 形神》，1998

引自馮明秋，《馮明秋個展》（台北：台北市立美術館，1999），頁157。

圖⑲ 董陽孜，《鶴鳴於九皋 聲聞于天》

引自董思白，《陽孜書屏》，《當代》，第151期／復刊第33期（2000），頁57。

圖⑳ 董陽孜，《昂昂若千里之駒 泛泛若水中之鳧》局部，2002

引自董陽孜、張芳薇，《董陽孜：行墨》（台北：台北市立美術館，2020），頁147。

圖㉑ 董陽孜，《滾滾長江東逝水，浪花淘盡英雄⋯⋯古今多少事，都付笑談中》局部

引自陳濟民編，《對話：董陽孜書法作品展》（台中：國立台灣美術館，2009）。

二、無佛處稱尊——談黃庭堅跋寒食帖的心理

圖④ 北宋黃庭堅，《贈張大同卷》局部，普林斯頓大學藝術博物館（Princeton University Art Museum）
引自Fong, Wen C., *Images of the Mind: Selections from the Edward L. Elliott Family and John B. Elliott Collections of Chinese Calligraphy and Painting at the Art Museum, Princeton University* (Princeton, N. J.: Princeton University Press, 1984), pp. 35-36.

圖⑤ 北宋黃庭堅，《致景道十七使尺牘》，台北，國立故宮博物院
引自「故宮典藏資料檢索」：https://digitalarchive.npm.gov.tw/Painting/Content?pid=982&Dept=P（檢索日期：2023年3月12日）

圖⑥ 明王鐸跋語，北宋黃庭堅，《贈張大同卷》卷末，普林斯頓大學藝術博物館（Princeton University Art Museum）
引自Fong, Wen C., *Images of the Mind: Selections from the Edward L. Elliott Family and John B. Elliott Collections of Chinese Calligraphy and Painting at the Art Museum, Princeton University* (Princeton, N. J.: Princeton University Press, 1984), pp. 259-260.

圖⑦ 北宋黃庭堅，《經伏波神祠詩卷》局部，東京細川護立氏藏
引自松村丁解說，《書跡名品叢刊23：宋黃山谷伏波神祠詩卷》（東京：二玄社，1959）。

圖⑧ 北宋蘇東坡，《寒食帖》局部
引自「故宮典藏資料檢索」：https://digitalarchive.npm.gov.tw/Painting/Content?pid=14714&Dept=P（檢索日期：2023年3月12日）

圖⑨ 北宋黃庭堅，《跋蘇軾寒食帖》局部「第四、五、六行」
引自「故宮典藏資料檢索」：https://digitalarchive.npm.gov.tw/Painting/Content?pid=14714&Dept=P（檢索日期：2023年5月16日）

圖② 北宋歐陽修，《集古錄跋尾》局部，台北，國立故宮博物院
引自「故宮典藏資料檢索」：https://digitalarchive.npm.gov.tw/Painting/Content?pid=675&Dept=P（檢索日期：
2023年3月12日）

圖③ 唐懷素，《自敍帖》局部，台北，國立故宮博物院
引自「故宮典藏資料檢索」：https://digitalarchive.npm.gov.tw/Painting/Content?pid=14901&Dept=P（檢索日期：
2023年3月12日）

圖④ 《鳳墅帖》所收《南渡儒行帖》的朱熹書簡
引自中國法帖全集編輯委員會編，《中國法帖全集8：宋 鳳墅帖》（武漢：湖北美術出版社，2002），頁
30-31。

圖⑤ 《鳳墅帖》所收《南渡儒行帖》的朱熹書簡局部
引自中國法帖全集編輯委員會編，《中國法帖全集8：宋 鳳墅帖》（武漢：湖北美術出版社，2002），頁
30-31。

圖⑥ 南宋范成大，《遊大仰七言詩》局部，收於《鳳墅帖》
引自中國法帖全集編輯委員會編，《中國法帖全集8：宋 鳳墅帖》（武漢：湖北美術出版社，2002），頁
225。

圖⑦ 南宋范成大，《遊大仰七言詩》局部，收於《鳳墅帖》
引自中國法帖全集編輯委員會編，《中國法帖全集8：宋 鳳墅帖》（武漢：湖北美術出版社，2002），頁
225。

圖⑬ 《昭代名人尺牘續集》，第1冊，卷1，頁1（惲日初

引自陶湘編，《昭代名人尺牘小傳續集》（台北：文海出版社，1980）。

四、佛法與書法

圖① 南宋《無準師範像》，京都，東福寺

引自嶋田英誠、中澤富士雄編，《世界美術大全集·東洋編6：南宋·金》（東京：小學館，2000），頁71。

圖② 南宋《無準師範像》贊

引自嶋田英誠、中澤富士雄編，《世界美術大全集·東洋編6：南宋·金》（東京：小學館，2000），頁71。

圖③ 南宋 無準師範，《歸雲》，熱海美術館（MOA）

引自荒川恪和等編，《MOA美術館名宝大成：書跡·彫刻·工芸篇》（東京：講談社，1983），圖版21。

圖④ 傳南宋 牧谿，《柿圖》，京都，大德寺龍光院

引自戶田禎佑，《水墨美術大系3：牧谿·玉澗》（東京：講談社，1973），圖版67。

圖⑤ 南宋 牧谿，《瀟湘八景》之《漁村夕照》，根津美術館

引自嶋田英誠、中澤富士雄編，《世界美術大全集·東洋編6：南宋·金》（東京：小學館，2000），頁58-59。

圖⑥ 元 《中峰明本像》，兵庫，高源寺

引自海老根聰郎、西岡康宏編，《世界美術大全集·東洋編7：元》（東京：小學館，2000），頁135。

圖⑦ 元 《中峰明本像》自贊局部「破情」

引自海老根聰郎、西岡康宏編，《世界美術大全集·東洋編7：元》（東京：小學館，2000），頁135。

圖⑧ 西晉 索靖，《月儀帖》局部

引自西林昭一，《月儀帖三種》（東京：二玄社，1970）。

圖⑨ 元 趙孟頫，《書前後赤壁賦卷》，台北，國立故宮博物院

引自「故宮典藏資料檢索」：https://digitalarchive.npm.gov.tw/Painting/Content?pid=373&Dept=P#（檢索日期：2023年3月12日）

圖⑩ 元 絕際永中，《白描觀音像》，克利夫蘭美術館（The Cleveland Museum of Art）

引自「The Cleveland Museum of Art」官網：https://www.clevelandart.org/art/1978.47.1（檢索日期：2023年3月12日）

圖⑪ 元 絕際永中，《白描觀音像》贊

引自「The Cleveland Museum of Art」官網：https://www.clevelandart.org/art/1978.47.1（檢索日期：2023年3月12日）

五、作為禮物的文徵明書法

圖⑰ 民國弘一法師書蹟
引自釋弘一，《弘一大師遺墨》（北京：華夏出版社，1999），頁122。

圖⑯ 明張瑞圖，《指搞如意天花落，坐臥禪房春草深》，京都，萬福寺
引自陳水源，《隱元禪師與萬福寺》（台中：晨星出版有限公司，2001），頁132。

圖⑮ 明隱元隆崎，《禪堂對聯》，京都，萬福寺
引自京都国立博物館編，《黃檗の美術：江戸時代の文化を変えたもの》（京都：京都国立博物館，1993），頁78。

圖⑭ 唐顏真卿，《大唐中興頌》，北京，故宮博物院
引自中田勇次郎編，《顏真卿書蹟集成・碑二》（東京：東京美術，1985），頁45-48。

圖⑬ 唐懷素，《自敘帖》局部，台北，國立故宮博物院
引自「故宮 OPEN DATA 專區」，https://theme.npm.edu.tw/opendata/DigitimageSets.aspx?sNo=04031472（檢索日期：2023年4月20日）

圖⑫ 日本鎌倉時代宗峰妙超，《上堂偈》，大阪，正木美術館
引自根津美術館學芸部，《墨の彩・大阪・正木美術館三十年》（東京：根津美術館，1998），頁16。

圖① 明文徵明，《午門朝見》，羅志希藏

引自 Shou-Chien Shih, "Calligraphy as Gift: Wen Cheng-Ming's (1470-1559) Calligraphy and the Formation of Soochow Literati Culture," in Cary Y. Liu, Dora C.Y. Ching, and Judith G. Smith eds., *Character and Context in Chinese Calligraphy* (Princeton, NJ: Art Museum, Princeton University, 1999), p. 261.

圖② 明文徵明，《恭候大駕還自南郊》，羅志希藏

引自 Shou-Chien Shih, "Calligraphy as Gift: Wen Cheng-Ming's (1470-1559) Calligraphy and the Formation of Soochow Literati Culture," in Cary Y. Liu, Dora C.Y. Ching, and Judith G. Smith eds., *Character and Context in Chinese Calligraphy* (Princeton, NJ: Art Museum, Princeton University, 1999), p. 260.

圖③ 明文徵明，《恭候大駕還自南郊》，紐約，大都會藝術博物館（The Metropolitan Museum of Art）

引自 Shou-Chien Shih, "Calligraphy as Gift: Wen Cheng-Ming's (1470-1559) Calligraphy and the Formation of Soochow Literati Culture," in Cary Y. Liu, Dora C.Y. Ching, and Judith G. Smith eds., *Character and Context in Chinese Calligraphy* (Princeton, NJ: Art Museum, Princeton University, 1999), p. 264.

圖④ 明文徵明，《太液池》，艾略特收藏（The John B. Elliot Collection）

引自 Robert E. Harrist and Wen Fong, *The Embodied Image: Chinese Calligraphy from the John B. Elliott Collection. Princeton* (N.J: Art Museum, Princeton University in association with Harry N. Abrams, 1999), p. 165.

圖⑤ 明文徵明，《奉天殿早朝》，台北，國立故宮博物院

引自「故宮 OPEN DATA 專區」：https://theme.npm.edu.tw/opendata/DigitImageSets.aspx?sNo=04026106（檢索日期：2023 年 3 月 12 日）

圖⑥ 明文徵明，《端午賜長命絲縷》，懷古堂收藏（Kaikodo Collection）

引自 Kaikodo, *Kaikodo Journal*, vol. 1 (Kamakura: Japan, 1996), pl. 9.

圖⑦ 明文徵明，《西苑詩十首》卷首，南京市博物館
自 Shou-Chien Shih, "Calligraphy as Gift: Wen Cheng-Ming's (1470-1559) Calligraphy and the Formation of
Soochow Literati Culture," in Cary Y. Liu, Dora C.Y. Ching, and Judith G. Smith eds., *Character and Context in
Chinese Calligraphy* (Princeton, NJ: Art Museum, Princeton University, 1999), p. 266.

圖⑧ 明文徵明，《西苑詩十首之二》卷尾，南京市博物館
引自 Shou-Chien Shih, "Calligraphy as Gift: Wen Cheng-Ming's (1470-1559) Calligraphy and the Formation of
Soochow Literati Culture," in Cary Y. Liu, Dora C.Y. Ching, and Judith G. Smith eds., *Character and Context in
Chinese Calligraphy* (Princeton, NJ: Art Museum, Princeton University, 1999), p. 266.

圖⑨ 明文徵明，《臨王羲之黃庭經》局部，收於《停雲館法帖》
引自 Shou-Chien Shih, "Calligraphy as Gift: Wen Cheng-Ming's (1470-1559) Calligraphy and the Formation of
Soochow Literati Culture," in Cary Y. Liu, Dora C.Y. Ching, and Judith G. Smith eds., *Character and Context in
Chinese Calligraphy* (Princeton, NJ: Art Museum, Princeton University, 1999), p. 268.

圖⑩ 明文徵明，《西苑詩十首》卷首，收於《停雲館法帖》
引自 Shou-Chien Shih, "Calligraphy as Gift: Wen Cheng-Ming's (1470-1559) Calligraphy and the Formation of
Soochow Literati Culture," in Cary Y. Liu, Dora C.Y. Ching, and Judith G. Smith eds., *Character and Context in
Chinese Calligraphy* (Princeton, NJ: Art Museum, Princeton University, 1999), p. 270.

圖⑪ 明文徵明，《西苑詩十首》卷尾，收於《停雲館法帖》
引自 Shou-Chien Shih, "Calligraphy as Gift: Wen Cheng-Ming's (1470-1559) Calligraphy and the Formation of
Soochow Literati Culture," in Cary Y. Liu, Dora C.Y. Ching, and Judith G. Smith eds., *Character and Context in
Chinese Calligraphy* (Princeton, NJ: Art Museum, Princeton University, 1999), p. 270.

圖⑫ 北宋 米芾，《吳江舟中詩》局部，紐約，大都會藝術博物館（The Metropolitan Museum of Art）
引自「The Metropolitan Museum of Art」官網：https://www.metmuseum.org/art/collection/search/39919（檢索日期：2023年3月22日）

圖⑬ 北宋 米芾，《留簡帖》，普林斯頓大學藝術博物館（Princeton University Art Museum）
引自 Shou-Chien Shih, "Calligraphy as Gift: Wen Cheng-Ming's (1470-1559) Calligraphy and the Formation of Soochow Literati Culture," in Cary Y. Liu, Dora C.Y. Ching, and Judith G. Smith eds., *Character and Context in Chinese Calligraphy* (Princeton, Nj: Art Museum, Princeton University, 1999), p. 279.

圖⑭ 明 董其昌，《仿各家書古詩十九首冊》局部，日本平湖葛氏舊藏
引自 Shou-Chien Shih, "Calligraphy as Gift: Wen Cheng-Ming's (1470-1559) Calligraphy and the Formation of Soochow Literati Culture," in Cary Y. Liu, Dora C.Y. Ching, and Judith G. Smith eds., *Character and Context in Chinese Calligraphy* (Princeton, Nj: Art Museum, Princeton University, 1999), p. 280.

六、二十世紀前期中國書學研究生態的變與不變

圖① 《郙閣頌》拓本局部，172年刻，摩崖刻石，陝西略陽縣嘉陵江西岸
引自中國美術全集編輯委員會編，《中國美術全集・書法篆刻編1：商周秦漢書法》（北京：人民美術出版社，1986），圖版93。

圖② 晉《齊太公呂望表碑》拓本局部，289年刻，河南汲縣
引自中國美術全集編輯委員會編，《中國美術全集・書法篆刻編1：魏晉南北朝書法》（北京：人民美術出版社，1986），圖版22。

圖③

趙孟頫書法的珂羅版出版

引自朱艷萍，《民國時期書法出版物研究》（開封：河南美術出版社，2019），頁67。

圖④

清何紹基，《臨禮器碑》

引自劉正成，《中國書法全集第70卷》（北京：榮寶齋，1995），頁118-119。

圖⑤

馬宗霍，《書林藻鑑》，卷6，頁44

引自馬宗霍，《書林藻鑒・書林記事》（北京：文物出版社，1984）。

圖⑥

引自中國美術全集編輯委員會編，《中國美術全集・書法篆刻編2：魏晉南北朝書法》（北京：人民美術出版社，1986），圖版38。

圖⑦

《李柏文書》，328年

引自 A. Foucher, The Beginnings of Buddhist Art: And Other Essays in Indian and Central-Asian Archaeology, translated by L. A. Thomas and F. W. Thomas (London: Humphrey Milford, 1914).

A. Foucher, The Beginnings of Buddhist Art: And Other Essays in Indian and Central-Asian Archaeology (1914) 書影

圖⑧

Osvald Sirén, Chinese Sculpture: from the Fifth to the Fourteenth Century (1925) 書影

引自 Osvald Sirén, Chinese Sculpture from the Fifth to the Fourteenth Century : over 900 Specimens in Stone, Bronze, Lacquer and Wood, Principally from Northern China (Bangkok, Thailand: SDI Publications, 1998), pl. 495.

七、陳進家中的隸書屏風

圖①　陳進，《萱堂》，1947
引自黃永川主編，《悠閒靜思：論陳進藝術文集》（台北：國立歷史博物館，1997），彩色圖版1。

圖②　陳進，《父親》，1945，畫家自藏
引自石守謙，《台灣美術全集2：陳進》（台北：藝術家出版社，1992），圖14。

圖③　陳進，《萱堂》局部
引自黃永川主編，《悠閒靜思：論陳進藝術文集》（台北：國立歷史博物館，1997），彩色圖版1。

圖④　王石鵬，《隸書對聯》
引自李登勝、何銓賢編，《臺灣文獻書畫：鄭再傳收藏展》（台北：國立國父紀念館，1997），頁43。

圖⑤　漢《熹平石經》，黃易藏本宋拓，北京，故宮博物院
引自中國美術全集編輯委員會，《中國美術全集·書法篆刻編1：商周秦漢書法》（北京：人民美術出版社，1986），圖版160。

圖⑥　清包世臣《藝舟雙楫》書影
引自包世臣，《藝舟雙楫》（天津：天津古籍出版社，1999）。

圖⑭ 鄭神寶，《嶂山刻石》，1934

引自李登勝、何銓賢編，《臺灣文獻書畫：鄭再傳收藏展》（台北：國立國父紀念館，1997），頁61。

圖⑮ 陳進，《合奏》，私人藏

引自石守謙，《台灣美術全集2：陳進》（台北：藝術家出版社，1992），頁42。

圖⑯ 陳進，《山地門社之女》，1936，福岡亞洲美術館

引自石守謙，《台灣美術全集2：陳進》（台北：藝術家出版社，1992），頁45。

圖⑰ 藤島武二，《台湾の女》，メナード美術館

引自廣田生馬、中村聡史編，《開館15周年記念特別展：藤島武二と小磯良平展──洋画アカデミズムを担った師弟》（神戸：神戸市立小磯記念美術館，2007），頁60。

圖⑱ Raphael Sanzio, *The Sistine Madonna* (1512-1513), Old Masters Picture Gallery, Dresden State Art Museum

引自「Staatlichen Kunstsammlungen Dresden」官網：https://www.skd.museum/en/museums-institutions/zwinger-with-semperbau/gemaeldegalerie-alte-meister/sistine-madonna/index.html（檢索日期：2023年3月12日）

圖⑲ 目黑雅敍園二樓廊廳一景

引自「東京都立中央図書館」官網：https://www.library.metro.tokyo.lg.jp/portals/0/tokyo/chapter1/501640916_0007.html（檢索日期：2023年3月12日）

圖⑳ 陳進，《洞房》，林清富藏

引自黃永川主編，《悠閒靜思：論陳進藝術文集》（台北：國立歷史博物館，1997），彩色圖版28。

圖㉑ 陳進，《悠閒》，1935，台北市立美術館

引自石守謙，《台灣美術全集2：陳進》（台北：藝術家出版社，1992），頁44。

無佛處稱尊：石守謙書學文集

作　　者｜石守謙
文字校對｜黃俞瑄、鍾承恩、蘇玲怡
美術設計｜東喜設計工作室

出 版 者｜石頭出版股份有限公司
發 行 人｜龐慎予
社　　長｜陳啟德
副總編輯｜黃文玲
編 輯 部｜洪蕊、蘇玲怡
會計行政｜陳美璇
行銷業務｜許釋文
登 記 證｜行政院新聞局局版臺業字第 4666 號
地　　址｜106 臺北市大安區敦化南路二段 34 號 9 樓
電　　話｜02-27012775（代表號）
傳　　真｜02-27012252
電子信箱｜ROCKINTL21@SEED.NET.TW
郵政劃撥｜1437912-5　石頭出版股份有限公司
製版印刷｜鴻柏印刷事業股份有限公司
出版日期｜2023 年 11 月　初版
定　　價｜新台幣 450 元

ISBN　978-986-6660-52-8

Address: 9F., No. 34, Section 2, Dunhua S. Rd., Da'an Dist., Taipei 106, Taiwan
Tel: 886-2-27012775
Fax: 886-2-27012252
E-mail: ROCKINTL21@SEED.NET.TW
Price: NT$ 450
Printed in Taiwan

國家圖書館出版品預行編目(CIP)資料

無佛處稱尊:石守謙書學文集 / 石守謙作 . -- 初版 .
　臺北市:石頭出版股份有限公司 , 2023.11
　　面；　公分
　ISBN 978-986-6660-52-8 (平裝)

　1. 書法 2. 書法美學 3. 歷史 4. 中國

942.092　　　　　　　　　　　　112019985